文化叢刊

學茶筆記（二）

隨師喫茶去

王夢石 著

目次

照片集錦

獎狀

天津市范增平茶藝文化發展中心頒發的榮譽證書

王夢石接受表揚的獎狀

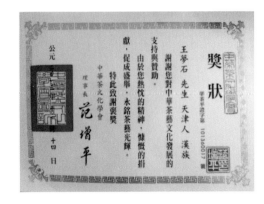

隨師喫茶去，天下趙州禪茶交流

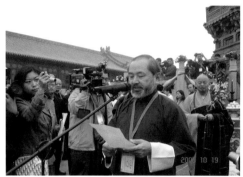

於柏林禪寺獻茶的活動記錄

王夢石與馬守仁先生
（圖左）合影

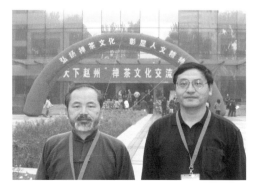

天下趙洲禪茶文化交流時與范
老師（圖左）合影

王夢石在柏林禪寺趙州塔前

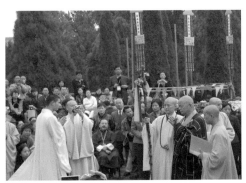
范老師出席禪茶交流大會

范老師在柏林禪寺趙州塔前指
導張娜

天津市范增平茶藝文化發展中心的發想與實現

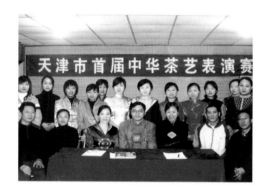

天津市范增平茶藝文化發展中心活動

天津市范增平茶藝文化發展中心簡介 1

天津市范增平茶藝文化發展中心簡介 2

【理事單位集錦】

【理事單位集錦】

天津市范增平茶藝文化發展中心簡介 3

天津市范增平茶藝文化發展中心簡介 4

天津市范增平茶藝文化發展中心簡介 5

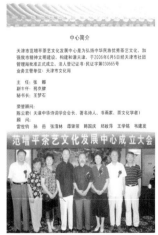

天津市范增平茶藝文化發展中心簡介 6

天津市范增平茶藝文化發展中心簡介 7

天津市范增平茶藝文化發展中心簡介 8

二〇〇八年中國天津市范增平茶藝思想學術研討會
暨海峽兩岸茶藝文化交流二十周年紀念活動紀實

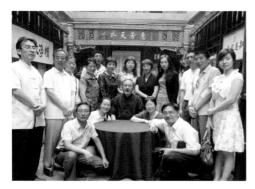

研討會活動——
同門在古文化街海雅茶館交誼

周本男大師姐（圖左）與來自
北京的師妹劉毅敏合影

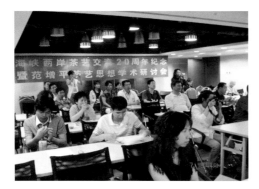

天津市舉辦范增平茶藝思想研
討會

王夢石是大會籌畫人，
一一介紹與會來賓

臺灣同門帶來的臺灣山泉水

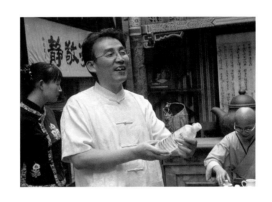

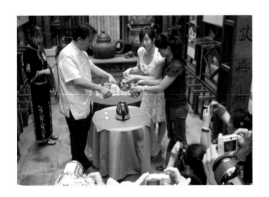

臺灣帶來的山泉水與天津海河
的淨水融和沖泡兩岸名茶 1

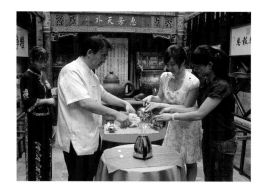

臺灣帶來的山泉水與天津海河
的淨水融和沖泡兩岸名茶 2

臺灣圓誠法師表演中華茶藝
三段十八步行茶法 1

臺灣圓誠法師表演中華茶藝
三段十八步行茶法 2

臺灣圓誠法師表演中華茶藝
三段十八步行茶法 3

臺灣圓誠法師於研討會發言

合肥學習時與丁以壽老師
（圖中）合影

合肥學習時贈著作與丁以壽老師（圖左）指教

在二十周年紀念活動期間周本男師姐喜獲寇丹老師（圖左）墨寶

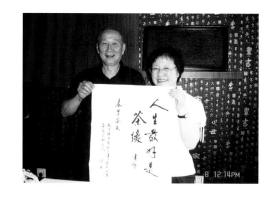

兩岸茶人相聚

周本男師姐於研討會發言

柏林禪寺方丈明海和尚親自泡茶

研討會活動平面媒體報導集錦 1

研討會活動平面媒體報導集錦 2

范老師交流講話 1

范老師交流講話 2

范老師到天津同門為老師接風

 范老師研討會講話 1

范老師研討會講話 2

范老師與許四海先生在紀念壺
證書上簽名 1

范老師（左一）與許四海先生
（右一）在紀念壺證書上簽名 2

范老師與許四海先生出席紀念
壺簽名會

將范增平老師大陸弘揚茶藝二十
周年紀念壺送明海方丈（圖中）

舒曼（左一）、寇丹先生
（右一）出席大會

廣東省范增平茶文化發展中心

與范老師在廣東中心揭牌

參加廣東省茶科所英德茶場製
茶體驗

與廣東省茶科所茶藝師培訓學
員合影

參加廣東省茶科所製茶體驗

王夢石與嘉賓合影

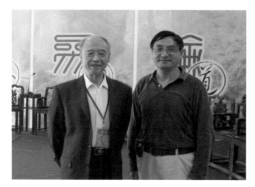

與當代茶聖吳覺農之子吳甲選
先生

與范增平老師

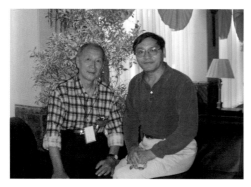

與寇丹先生

與許四海先生

訪吳覺農紀念館與許四海先生

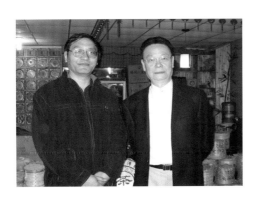

與陳雲君先生

與陳文華先生

二〇一八年茶藝活動紀實

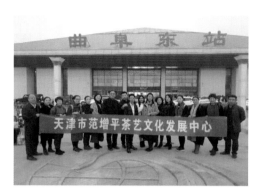

「天津市范增平茶藝文化發展中心」同門代表參加十一月三日於山東曲阜所舉辦，慶祝范老師來大陸宣揚茶藝三十周年的紀念大會，於車站合影留念

紀念大會活動期間，王夢石表演中華茶藝「三段十八步行茶法」

於天津市博物館「第六屆民間藝術展」上為馬來西亞等國留學生講授中國古代飲茶活動合影以茲紀念

擔任清茗雅軒職業培訓學校副
校長，與首期師生合影

擔任「2018 年北京國際茶產業
博覽會」茗星茶藝師大賽評委

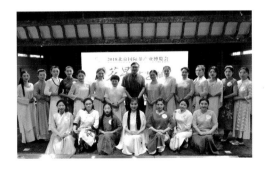

參加「2018 年北京國際茶產業
博覽會」，茗星茶藝師們合照

其他

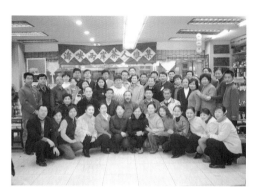

兩岸茶人雅集在天津的合影

與茶友歡聚

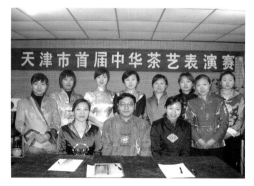

與天津市首屆中華茶藝表演賽，
比賽獲獎者合影

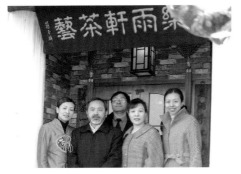

范老師與張娜、王夢石、董麗珠訪劉曉英的樂雨軒茶藝館

天津市的古文化街

參觀吳覺農紀念館

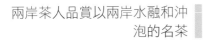

兩岸茶人品賞以兩岸水融和沖泡的名茶

天津市同門馬林勇等

同門於天津市舉辦拜師儀式

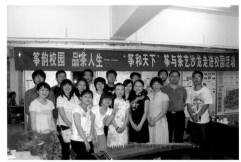

中心推動茶藝與箏結合

茶文化藝術節介紹

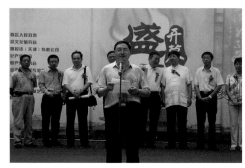

為講授茶藝走進校園

參加京津冀茶館研討會

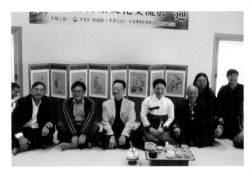

在韓國的世界禪茶交流活動

受獎同門合影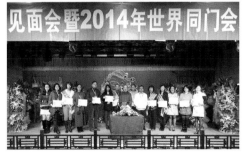

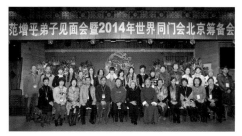

天津市同門合影

范老師來天津市與同門相聚

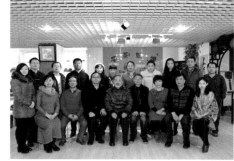

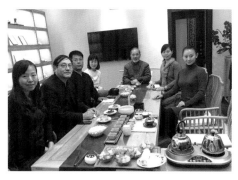

同門相聚品茶

天津市農學院講課照片

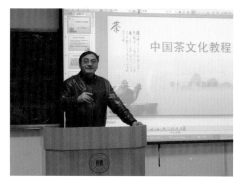

收藏范老師著作

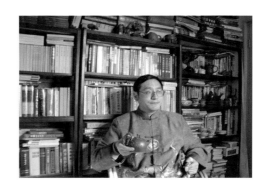

作者在書房

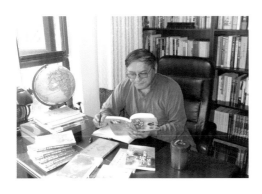

閱讀范老師著作

逐夢茶路・金石為開

　　王夢石，將他多年來在學茶之路上的點點滴滴，記述下來，彙集出版
《學茶筆記（二）──隨師喫茶去》，這是一件可喜可賀的事，作為師父，
帶著滿心的歡喜來為他說幾句話。

　　夢石是在二○○四年拜師，在此之前，他已經在茶文化領域開始探索
了，當年中國屈指可數的幾份有關茶文化的刊物上，已有他的蹤跡。拜師之
後，夢石投入到對茶藝文化更專業的學習和研究，先後獲得國際中華茶藝高
級講師、國家職業技能鑑定茶藝師考評員、茶藝專業培訓教師、國家高級茶
藝技師等資格，並展開活躍的教學工作。

　　這次集結出版的《學茶筆記（二）──隨師喫茶去》，主要是夢石跟隨
師父學茶的十幾年中，隨筆寫下的紀錄、感想等。到趙州柏林禪寺參加禪茶
大會，拜師十年的回顧與感想，籌備成立「天津市范增平茶藝文化發展中
心」的細枝末節等等。這些紀錄，不僅僅是他個人的學茶歷程，更是當代中
國茶藝文化發展史上的重要史實，充滿了時代的印記，從中可以窺見二、三
十年來，中國茶藝文化從興起到蓬勃，以致開花結果，建立茶藝師專業考評
制度，茶藝課程進入高校等等，具有歷史性改變的進程。

　　夢石是一個認真負責，清廉忠厚的茶人，二○○六年，他在天津市發起

成立「范增平茶藝文化發展中心」，這是中國第一家獲得政府批准成立的茶藝文化發展中心，中心成立前後，繁複冗長的申請工作，都是夢石不辭勞苦的跑前跑後完成的。這十幾年來，他將中心經營得有聲有色，舉辦了很多茶藝文化活動，許多得到政府表彰。

夢石是一個具有中華傳統美德的茶人，謹守尊師重道的優良文化，拜師多年以來，始終對師父恭恭敬敬，遇到相關事情，總是不厭其煩的向師父口頭或書面彙報，徵求意見。對於要求的工作，總是盡心盡力的努力去做到。師父到各地講學，舉辦活動時，他也是不辭辛勞地奔波，將同門聯繫起來。

夢石是一個努力不懈的茶人，他在天津的高校、職業學院、茶藝會館等多處，教授茶文化課程，到電台開辦講座，並一直筆耕不輟，著有茶藝文集《玉指冰弦茶藝人》、《中國茶文化教程》等。夢石很感念師父在茶文化路上的帶領，但是他的成就，更多的是自己個人勤勞努力而得來的成果。他本來是一個生活穩定的國家幹部，可以輕輕鬆鬆的過日子，但是他沒有讓自己流於平凡，仍然孜孜不倦的追求，始終沒有停歇，才有了今天的豐碩成果，不論在人品、茶品、學品上，夢石都堪稱是弟子中的模範，一個人生命的意義在於賦予時間的內涵，人生的價值在於我們給歷史留下了什麼？

最後，我希望夢石將來還有第二本、第三本的大作問世，祝福夢石在茶藝文化之路上，越走越輝煌。是為本書序文。

范增平

二〇一八年十月一日於臺灣桃園十萬軒

拜師十年的回顧和感想

（一）介紹我的老師范增平先生

我的老師范增平先生，出生於一九四五年九月，是臺灣新竹縣人，東吳大學畢業。歷任教師、講師、副教授教授。現任臺灣明新科技大學榮譽教授。大學時代研習哲學、文學、宗教，因「喫茶去」公案得到啟示開始從事茶文化活動。一九八二年發起組織「中華茶藝協會」並任秘書長，一九八六年開辦「中華茶文化研究中心」和「良心茶藝館」。一九八八年任「中華茶文化學會」創會理事長。

范老師是第一位把茶藝帶入中國大陸的使者，深入參訪大陸二十多個省市公開演講和表演茶藝，編創融匯「儒釋道」精神內涵的中華茶藝「三段十八步行茶法」，推動並參與中華茶藝專業教育的設立和茶藝師認證考試制度的完成，應邀出席全國和各地的茶文化活動，受到國家有關部門和地方政府領導的熱情接待。曾應邀前往日本、韓國、新加坡、馬來西亞、美國等國家及港、澳等地講學，開班授徒，接受國內外電視、廣播、報紙、雜誌等採訪，茶文化書籍、報刊對范先生的宣傳報導，不計其數。多次擔任國際學術研討會的論文報告人和主持人。先後被聘為北京外事職高、安徽農業大學、北京聯合大學旅遊學院客座教授、《農業考古》（中華茶文化專號）、《喫茶

去》等雜誌顧問，中國國際茶文化研究會榮譽理事、天津市范增平茶藝文化發展中心名譽理事長等，近三十年來，為中華茶文化的發展不遺餘力。

主要著作有：

《臺灣茶文化論》、《臺灣茶業發展史》、《茶文化的傳播及其社會影響》、《中華茶藝學》、《生活茶葉學》、《生活茶藝館》、《臺灣茶人採訪錄》、《臺灣茶藝觀》、《中華茶人採訪錄六冊》、《茶藝道論上中下》等。

（二）北京弟子見面會暨世界同門會北京籌備會

二〇一三年的歲末寒冬，北京老舍茶館裡卻是一番溫暖如春的景象，臺灣茶藝大師范增平老師的弟子見面會暨世界同門會北京籌備會在這裡隆重舉行，范增平老師和來自全國各地的同門歡聚一堂，無論是久別重逢的故友還是初次見面的新朋，都顯得格外親切，如同一家。目前范老師在中國大陸和臺灣及世界各地有弟子一千多人，作者王夢石係范老師第一六九位弟子。我有幸出席北京范增平弟子首次跨地區的見面會，感到無比的高興。

為了這次盛會的召開，北京的同門付出了辛勤的努力，我們外地的同門也盡力配合，共同期盼這次難得的盛會。我作為天津同門的召集人之一，雖然盡了微不足道的一點綿薄之力，沒想到也在會上受到了范老師的表彰，感到非常慚愧。想想自己習茶以來取得的每一點進步，從一名普通的茶文化愛好者成長為一名高級茶藝技師，出版了茶藝文集和茶文化教材，走上大學講壇，每一步都離不開老師的提攜、鼓勵和鞭策。

北京的見面會暨世界同門會北京籌備會活動經過精心策劃，安排的內容豐富多彩，充滿寧靜祥和而又歡快喜慶的氛圍，充分體現了「感恩、分享、包容、傳承」的的茶人理念，范老師還為弟子傳道授業，親自演示「三段十八步行茶法」，並借助多媒體做了「茶藝形成與發展」、「茶人的風範與茶人的素養」、「茶藝的精神與茶文化的內涵」等不同主題的茶藝演講，圖文並

茂，旁徵博引，大家都感到受益匪淺，不虛此行。

在老舍茶館看著螢幕上播放的記錄范老師在大陸傳播茶藝的視頻集錦，我的感觸頗多。想想自己拜師一晃也十年多了，每次和范老師在一起的情景令人難忘，一幕幕在我腦海中浮現，宛如昨日，歷歷在目。

（三）認識范老師到入門為弟子

我是二〇〇三年秋在天津海雅茶園首次見到范老師。記得那天聽說范增平先生要來天津了，為了一睹大師的風采，我早早地來到海雅茶園等候，自從我學茶以來，看過不少范老師的茶書，能夠一睹大師風采是一直期盼著的。范老師是從北京來，早晨出發，臨近中午時分才風塵僕僕地趕到。初次見面給我的第一感覺是，范老師比我想像的要稍稍老了一些，滿臉的絡腮鬍子，已經有些花白了。這和我以前在書刊上見過的照片是不一樣的。雖然那是第一次見到范老師，但是對范老師仰慕已久，早在二十世紀九〇年代初，買過一本《名人茶事》的書，其中就提到過范老師。後來在許多介紹茶文化的書籍中，見到過范老師進行茶藝表演的照片。特別是在范老師自己的專著《中華茶藝學》中的彩色圖解，從「絲竹和鳴」、「恭迎嘉賓」到「品味再三」、「和敬清寂」，范老師把自己編創的三段十八步的烏龍茶行茶法一一做了詳細的演示。那本書的扉頁上的范老師照片，身著藍色長衫，黑髮美髯，神情專注，手持一把紫砂小茶壺，儼然一副儒家風範。當時我是剛剛成立的天津國際茶文化研究會的首批會員，對茶文化接觸不久，看到海雅茶園舉辦茶藝師培訓，便報名參加了中級茶藝師培訓班，更多地瞭解到范老師和天津茶藝和海雅茶園的淵源，也有了後來在海雅茶園見到范老師的機緣。在海雅茶園和茶藝師的座談中，范老師再三叮囑我們這些後生晚輩：「茶藝師要鑽研業務，只是理論上知道的多不行，最終還是要看泡出茶來的水準」。就像調酒師，不見得知道造酒的技術、造酒的過程，而只要會調酒就夠了。幹事

業要專心，他形象地比喻：「林中十鳥，不如手中一鳥。」范老師和藹親切，平易近人。范老師是宋代名臣范仲淹的後代子孫。「先天下之憂而憂，後天下之樂而樂」的范仲淹，歷史上也是愛茶名人，曾寫過膾炙人口的〈和章岷從事鬥茶歌〉：「北苑將期獻天子，林下雄豪先鬥美。」他老人家地下有知，也會因後人繼承他愛茶的遺韻成為一代茶藝大師而倍感欣慰的。也有人說范老師是茶文化的傳道士，人如其名，是廣泛地增進和平的使者，等等。但無論人們如何評說，范老師依然義無反顧地繼續著他傳播茶文化的使命，默默無聞，不事聲張，我想，這也許正是他獨具的人格魅力之所在。

在海雅茶園見面時，我把刊登我「賞石品茶專欄文章」的幾份《茶週刊》交給范老師，請范老師指教。希望范老師通過看了我的文章以後對我有所瞭解，知道我是一個愛石愛茶之人。

自從認識范老師之後，我對茶藝更增加了興趣和學習中國茶文化的渴望。為了加深對茶藝的理解，我認真讀了范老師關於茶藝的很多著述。對於「茶藝」一詞的起源，范老師說：「茶藝」一詞的廣泛使用，最早出現在寶島——臺灣。七〇年代中期，臺灣人民一方面受到世界局勢緩和後而掀起的「中國熱」風氣影響，對於自己的民族文化產生了堅定的自信心；另一方面，通過反省而認識到自己的傳統歷史文化有它的優越性。於是，一群知識份子重新從中華民族文化中找尋泉源，迫切地希望回歸到中國文化的潮流中，因此，中華民族的傳統民俗，如：剪紙藝術、打陀螺、放風箏、布袋戲、國樂、國畫、國劇、中國功夫等民族藝術，從童玩到高層次的戲曲，一時之間，紛紛熱門起來，成為一種時尚，而最具民族文化親切感的「茶藝」，也就應運而生。

一九七七年，以中國民俗學會理事長婁子匡教授為主的一批茶的愛好者，倡議弘揚茶文化，為了恢復弘揚品飲茗茶的民俗，有人提出「茶道」這個詞；但是，有人指出「茶道」雖然建立於中國，但已被日本專美於前，如

果現在援用「茶道」恐怕引起誤會，以為是把日本茶道搬到臺灣來；另一個顧慮，是怕「茶道」這個名詞過於嚴肅，中國人對於「道」字是特別敬重的，感覺高高在上的，要人民很快就普遍接受可能不容易。於是提出「茶藝」這個詞，經過一番討論，大家同意才定案。「茶藝」就這麼產生了。

茶藝自古以來以來就有其實而無其名，唐代陸羽、常伯熊、宋代趙佶、明代朱權等都有過茶藝表演和論述和實踐。但是在中國古代典籍中，沒有發現過「茶藝」這一名詞。有人考證早在二十世紀三〇年代就出現過「茶藝」一詞，據說有一本叫《茶藝文志》的書，其實應該是茶的藝文志，不能把茶、藝二字連起來讀。臺灣是首次使用「茶藝」這個詞。

范老師也是茶藝師職業培訓的先導者。和大陸茶人一起促成了「茶藝師」進入《國家職業大典》，正式成為一種職業。並親自參與北京、上海等地的茶藝師培訓工作。特別是范老師編創的「三段十八步行茶法」，更是我們學習茶藝的典範。

（四）一個特別難忘的日子

二〇〇四年三月二日，一個特別難忘的日子，我在海雅茶園正式拜范先生為師。排行第一六九位。為了紀念，我把一六九作為我的電子郵箱號碼。范老師在收徒時舉行的薪火相傳的形式既是一種傳統的拜師儀式，又賦予了新的內容，象徵著中華茶文化的薪火代代相傳，永不熄滅，具有很深刻的現實意義。范老師認為應該有一個收徒的儀式。看你是不是真心想學，很簡單：拜師。拜師是很嚴肅的，過去講「一日為師，終生為父」，尊師才能重道，如果你想學，連磕頭拜師都不願意，那怎麼會是真心的呢？拜師首先要袪除傲慢心，一個人傲慢，就不可能會接受任何人的想法。我們的國家是禮儀之邦，有很多傳統的東西，是好的要發揚，是舊的，若是不合時宜的自然

要淘汰。在拜師儀式上，我送給范老師的拜師禮是一方山形的黃色風礪石，
配有精美的紅木底座。

師父給我的稱號：
〈品茗賞石的茶人——談石道與茶道〉

　　幾個月後，范老師再次來津，范先生給我一個採訪提綱，涉及很多內容，我都一一做了回答。這些收錄在范老師所編著的《中華茶人採訪錄》（大陸卷二）一書，標題為〈王夢石：品茗賞石的茶人——談石道與茶道〉。范老師採訪過很多人都問過茶人的定義是什麼，答案是仁者見仁，智者見智，我個人認為茶人的定義是具有中華民族的傳統美德，平和的精神，熟悉和掌握茶葉的製作過程或沖泡技藝，並且在茶科學或茶文化的研究和推廣方面有所建樹的人。我自知距離心目中的茶人標準相差甚遠，范老師對我的採訪並把我列入所謂茶人之中，實在是莫大的抬舉，我誠惶誠恐，惟有努力進取，才能不辜負老師的期望，無愧於茶人稱號。下面是范老師對我的採訪：

范老師（以下簡稱范）：您很喜愛雅石，名字又叫「夢石」，您為什麼會喜愛雅石？是因為名字的關係嗎？

王夢石（以下簡稱王）：我喜愛雅石，是因為受中國傳統文化的薰陶，中國人自古以來就有愛石賞石的風氣，唐宋時期在達官貴族和文人雅士中已然成為一種潮流，像白居易、李德裕、蘇軾、米芾、陸游等很多歷史名人都留下過愛石的佳話，我正是從閱讀大量的古典文學作品中潛移默化地喜愛上雅

石，後來給自己的書房取名為「抱璞齋」，璞就是未經雕琢的石頭。名字也改為夢石了。

范：請您談談收集雅石的樂趣，它的哲學是什麼？

王：收集雅石的樂趣在於擁抱大自然。在城市裡居住久了，很多人都希望返璞歸真，回歸自然。但是不可能經常置身於秀美的大自然之中。而擁有了雅石，就等於擁有了大自然，因為雅石來自於山川河流，又呈現了大自然的原始風貌，它的象形狀物可以說是鬼斧神工，無奇不有，例如景觀石，可以說就是縮小了的壯麗景色，難怪古人標榜自己的藏石：「名山何必去，此處有群峰」。天然的雅石不僅能給人美的享受，還能給人以啟迪，悟石德而養性，通石理而修身。從哲學的角度欣賞雅石，在我國臺灣屬於石道五段的層次，以石悟道，「道」就是中國哲學的最高範疇。在大陸更多的是上升到美學的高度來認識它。我覺得收集雅石的哲學在於通過欣賞雅石來認識宇宙的法則，事物發展的規律，雅石是客觀存在的，不以人的意志為轉移，人在審視雅石的同時也在審視自己，石中有我，我中有石，「不知何者為石，何者為我」，從而達到「天人合一」的至高境界。

范：您覺得喝茶和雅石有關係嗎？茶之美、石之美各有哪些特色？

王：喝茶和雅石有非常密切的關係。我曾在北京《茶週刊》上開闢過「品茗賞石」專欄，詳細論述了茶與石，水與石，飲茶環境與石，茶具與石，茶德與石德等方面的關係。許多反映茶事的繪畫都有雅石作為背景。如宋代錢選的《盧仝烹茶圖》畫面上有一塊高大的黃色太湖石，玲瓏剔透。明代丁雲鵬的《煮茶圖》也畫有一塊嵌空嶙峋的太湖石。可見自古以來品茶和欣賞雅石就密切相關，這是因為茶與石都是美好的事物。茶之美，美在形、色、香、味。茶形的美體現在茶葉外表的細嫩、緊結、挺秀等方面，茶色的美體現在茶湯色澤的嫩綠、金黃、紅亮、清澈等方

面，茶香的美有淡雅、馥郁、濃烈，茶味的美有鮮爽、醇厚、回甘，等等，這些都是茶之美的特色。石之美，美在形、質、色、紋。即形狀奇特、質地細潤、色彩豔麗、紋理豐富。另外還有茶與石共同具有的神韻美、意境美等等。

范：雅石在茶藝中的角色如何？兩者如何相得益彰？

王：雅石在茶藝中的角色可以是配角，也可以充當主角，兩者是互相轉換，相得益彰的，有時侯賞石是為了更好地表現茶藝，也有時候通過茶藝能夠更好地欣賞雅石。譬如在茶藝館中擺放雅石，是為了佈置幽雅的環境，使品茶人感受到靜寂的氛圍，雅石處於陪襯的地位，是配角；而在以欣賞雅石為主的活動中設置茶席，茶藝就是為雅石服務的，使欣賞者通過品茶調節心情，在觀賞雅石時產生愉悅。我認為在品茶時除了欣賞音樂、書畫、插花等藝術，最好再加上欣賞雅石。不同的雅石與不同的茶葉、不同的茶具能夠組合成主題各異的茶席，我目前正在為茶與石的結緣進行深入的探究。

范：請您談談收集雅石要具備什麼條件？要如何來收集和分辨雅石？

王：居住在城市裡的人可以利用假日旅遊的機會到山川河流和海邊湖畔去撿拾，但是不易得到滿意的雅石，到人跡罕至的地方去採集要借助於工具，並有一定的危險性，需要注意安全。一般來說還是購買為好。垷在雅石已經形成一種新興產業，全國各地到處都有雅石市場和雅石商店，很多大商場裡也設有雅石櫃檯。購買雅石也是一種投資行為，因為雅石具有保值升值的功能。無論是採集還是購買，都要憑藉藝術的眼光，去發現雅石的美。收集雅石需要豐富的知識，這樣才能發現和挖掘出雅石的文化內涵。分辨雅石要依據長時期積累起來的知識和經驗。

范：請您談談您的成長過程和工作經歷、家庭狀況。

王：我在少年時正趕上動亂的年代，沒有受過很好的正規的教育，好在我有

讀書的愛好，對文學藝術有著濃厚興趣。青年時工作之餘以藏書和寫作為主，尤其喜愛戲劇創作，曾經發表過幾部轟動一時的廣播劇作品。中年以後對休閑文化情有獨鍾，藏書之外又收藏紫砂壺和雅石，因經濟實力有限，紫砂壺大都是工藝師以下的年青陶藝家的作品，雅石以物美價廉為主，但其中也不乏精品，因此曾被評為天津市十大奇石收藏家之一，也擔任過雅石展的評委。由於有這些雅好，使我具備了健康的體魄和良好的心態，認真負責地做好我的本職工作，在財會工作崗位上一幹就是二十多年，默默無聞，與世無爭。充分利用業餘時間學習和研究茶文化和石文化，目前已經在報刊上發表了一些文章，我爭取在這兩方面做出一些成績來報答社會。家裡父母健在，有妻子和女兒，過著儉樸平淡的日子，沒有什麼高檔的家用電器和家具，惟一值得驕傲的是擁有大量的書籍、雅石和紫砂壺。我所追求的物質目標是「百壺千石萬卷書」，這是我人生的「百千萬工程」計畫，現基本上完成過半。

范：您認為作為一個茶人應該具備什麼條件？請您給「茶人」下一個定義。

王：作為一個茶人首先要愛茶懂茶。茶人不是一般的茶農，也不是一般的茶商，更不是一般的喝茶者。茶人要具備一定的科學文化知識，包括茶科學和茶文化。茶人要瞭解茶的歷史，要在前人取得的成果的基礎上，用畢生的精力來研究和推廣茶，爭取做出新的貢獻。「茶人」是一個尊稱，不能自我標榜為茶人，要得到社會的認可，至少是茶界同仁的認可。像我們這些喜歡茶的人，一般應自稱為「愛茶人」。我個人認為茶人的定義是：「具有中華民族的傳統美德、平和的精神，熟悉和掌握茶葉的製作過程或沖泡技藝，並且在茶科學或茶文化的研究和推廣方面有所建樹的人。」

范：您對目前的茶藝文化有什麼看法？

王：現在茶藝文化的發展速度還是比較快的，各類茶的沖泡技藝基本上都有

了較為科學的程式，對民族茶藝、歷史茶藝的挖掘、整理也取得很大成效。越來越多的人認識和瞭解了茶藝。

范：您平時如何享受茶藝生活？

王：我平時喝茶並不追求茶葉的名貴，物美價廉的中低檔茶就可以了，但是我比較講究品茶的器具和環境，側重於精神上的享受。平時上班喝綠茶，用帶藤把的玻璃杯沖泡，在品飲時還可以觀賞綠茶的嫩葉和湯色。喝綠茶能提神，有利於精力充沛地工作。偶而在下午用木魚石茶杯沏上一杯紅茶或普洱茶。晚上回到家吃完飯後，獨自在書房兼茶室裡，用紫砂壺沖泡烏龍茶，先給供奉的茶聖陸羽塑像敬上一盅，然後坐在寫字臺前的籐椅上，邊品茶，邊賞石，或讀書，或寫作。

范：您對人生的看法如何？

王：這個問題一時很難說清楚，我對人生的看法還很膚淺。人的一生，有得有失，有輸有贏，有幸福也有悲哀。我認為要盡量減少消極的一面，增強積極的一面。要有追求和夢想，這是人生快樂的根源，要盡最大的努力去一步一步地實現。在實現的過程中不能給自己帶來太多的痛苦，更不能給別人帶來痛苦。我欣賞快樂的人生，詩意的人生。我給自己起的別號叫「沽上散人」，寓意就是做一個散淡的人。人的一生很短暫，不能把精力都放在追逐名利地位和物質財富上，應該充分地、自由自在地享受人生的美好。

范老師採訪我的題目叫做〈王夢石：品茗賞石的茶人 ── 談石道與茶道〉是非常貼切的，我就是從賞石入手接觸到茶文化並喜歡上茶的。茶文化與石文化共通的地方。我還是比較喜歡藏書看書的。尤其是關於茶文化方面的書籍。在讀書時發覺這茶和石自古以來就有著天生的緣分。

好茶生石上。茶生長在岩石縫隙中，大凡好茶都生在高山岩石上的土壤

中，雲霧繚繞，氣候溫和，有著優越的生態環境，其品質往往超乎尋常，與平地茶相比色澤翠綠，鮮嫩度好，香氣高，滋味濃，耐沖泡，如蒙山茶、顧渚紫筍、武夷岩茶等。

陸羽《茶經》裡說茶「上者生爛石」，李白的〈答族侄僧中孚贈玉泉仙人掌茶〉：「茗生此中石，玉泉流不歇」，北宋歐陽修的〈雙井茶〉：「西江水清江石老，石上生茶如鳳爪。」南宋《吳興志》說「斷崖亂石之間，茶茗叢生，最為絕品」，清代《長興縣誌》上也說「石壁峭立，茶生其間，最為純品。」唐代李德裕稱岩石上長的茶為「石髓香花」，宋太祖下詔把用石上叢生的茶葉製成的龍鳳團茶命名為「石乳」，都很生動貼切。武夷岩茶就有不少以石為名的品種，如石乳香、石中玉、石吊蘭、石蓮子、金石斛、花藻石等等。

有些流傳至今的茶的故事也與石有關。如著名的龍井茶，相傳明代正德年間，在杭州西湖附近，人們掘井抗旱時，從井底挖出一塊大石頭，上面的圖紋形成一條游龍，故將此井命名為「龍井」，後來在龍井周圍種的茶就叫做「龍井茶」，以具有色翠、香郁、味醇、形美「四絕」而著稱於世。現在龍井旁邊還立有一塊巨石，上面刻著「神運石」三個大字。

另外歷史上還有許多既愛茶又愛石的名家。唐代詩人盧仝，自號玉川子。他是茶道大家，不僅寫有著名的「七碗茶」詩，還寫了許多賞石詩，如〈石讓竹〉、〈竹答石〉、〈客贈石〉、〈石請客〉、〈客答石〉等也是膾炙人口的詠石名篇。「竹下青莎中，細長三四片。主人雖不歸，長見主人面」。主人不在家，見石如見人，以石交友，以石傳情。

大詩人白居易，字樂天，號香山居士。他也酷愛奇石，據《舊唐書》記載，白居易曾先在杭州做官，後又在蘇州住過，罷官歸田時，將杭州天竺石一塊，蘇州太湖石五塊，置於宅園水池之上賞玩，並寫有《太湖石記》等著作和〈湧雲石〉、〈詠石〉等詩歌。

一代文豪蘇軾是宋代愛石的代表人物。寫過許多詠石詩，藏石也十分豐富，藏有雪浪石、仇池石等，其中雪浪石至今保存完好，遺留在河北定州。在宜興時聽說靈璧縣張氏園中有許多靈璧奇石，便多次去觀賞，還特意畫了一幅〈醜石風竹圖〉送給張園主人，換了一方奇石帶回宜興，又撰寫了一篇文章〈靈璧張氏園亭記〉。

南宋詩人陸游是愛茶的，寫過三百多首茶詩，是歷史上寫茶詩最多的詩人，有「矮紙斜行閑作草，晴窗細乳戲分茶」等名詩。陸游也酷愛奇石，寫過「花如解語還多事，石不能言最可人」這樣的詠石名句。

現在隨著茶文化的復興，愛茶人越來越多，隨著居住條件的改善，也出現不少家庭藏石館、家庭茶室，如果二者兼備，把賞石和品茶結合起來，將能營造出更好的茶空間和茶席。我在十幾年前曾經設計了幾款「茶與石的組合」茶席。

黃山迎客。背景配石是一方產自紅水河的來賓石，造型酷似黃山迎客松，配根雕底座，泡黃山毛峰茶，賞迎客松石，看黃山毛峰茶泡在杯中，芽葉或懸或沉，旗槍飛舞，別有情趣。

雨花紛呈。以玻璃盆注清水，放些顏色多彩的雨花石子，置於案上。茶葉選用南京雨花茶。雨花石和雨花茶均產於南京雨花臺風景區，絢麗奪目的雨花石與碧綠清澈的雨花茶交相輝映，色彩紛呈，令人賞心悅目，浮想聯翩。

烏龍巡海。背景供置一方大型貴州青石，上面有一金色蛟龍形狀圖案，茶葉選用福建安溪鐵觀音，屬半發酵的烏龍茶，將烏龍茶傳統行茶程式中的「關公巡城」、「韓信點兵」改為「烏龍巡海」、「觀音滴水」。品烏龍茶，賞烏龍石，作為龍的傳人，遨遊在中華茶文化海洋裡，樂趣無窮。

另外我曾經在傳統茶藝程式基礎上編創了一個《賞石茶藝》。把賞石和品飲武夷岩茶結合起來，主要程式有磬樂迎賓（用靈璧石製成的樂器演奏樂

曲）、焚香拜石、烹煮石泉（在石英玻璃的隨手泡裡放幾枚潔淨的小卵石）、石乳飄香、領悟岩韻、鑑賞雅石、盡述情緣等程式，可以在品茶時向客人詳盡敘述石與茶的密切關係：茶生石上，水出石中，古往今來，一脈相承。石小乾坤大，壺中天地寬。

與師品茶論道至深夜

　　拜師後的那幾年，范老師不辭辛苦奔波往返於海峽兩岸，所以每年都能和范先生見上一兩次面。范老師熱心傳播中華茶藝，提倡「兩岸品茗，一味同心」，其執著精神令人感動，堪稱茶人楷模。

　　二〇〇五年七月三十日，范老師在北京清香林茶樓、泰元坊茶藝館、古槐軒茶藝館、花溪畔茶社等茶藝場所舉行座談和雅集，我聆聽了范老師關於茶藝的談話受益匪淺。晚上，在陪同范老師參加了一整天的茶藝交流活動後，回到北京中華茶藝園客房，范老師不顧一天的奔波勞累，和我進行了一次長談。范老師回顧一下當年學茶的情況，我也就一些關心的事情請教了范老師，范師說：「看了　個『喫茶去』的公案，與茶結下了很深厚的緣分。」那天晚上，我和范老師品茶聊天，一直到深夜，我從范老師的講述中第一次知道了茶與禪的淵源，從而對禪發生了濃厚的興趣，這次長談對我的影響很大。下面是我和范老師長談的內容：

王：您在大學時代研習過哲學、文學、宗教，因趙州和尚的「喫茶去」公案
　　得到啟示，後來向林馥泉先生習茶，您能否回顧一下當年學茶的情況，
　　您為什麼會以茶藝文化作為畢生追求的事業？

范：我在大學的時候開始學的是新聞，後來上東吳大學，學的文學，選修哲學、宗教。我大學時研究過佛學，擔任過東吳大學淨智社社長。當時禪的思想很盛行，我接受了禪的思想，請外面的大師、教授來學校為我們社員講課，像南懷瑾先生及許多大德、高僧都曾來社團演講。南懷瑾先生是在禪學方面指導我最多的老師。我自己也讀了很多書，像《指月錄》、《傳燈錄》、《寒山子》這些公案的書，禪宗的歷史、禪師的語錄，越研究越廣泛。有一天看了一個公案，就是有人到趙州禪師那裡去，趙州禪師問：「你來過嗎？」回答說：「來過。」趙州禪師說：「喫茶去。」又有人來，問：「來過嗎？」回答說：「沒來過。」趙州禪師說：「喫茶去。」站在旁邊的弟子問他怎麼來過的和沒來過的都是喫茶去，為什麼這樣子呢？趙州禪師也回答他說：「喫茶去。」當時我不太明白，後來理解了，就是做什麼事不要太鑽牛角尖，不如實實在在地生活，不要整天講空話，生活在虛幻中，要先把現實的生活過好。「喫茶去」也可以理解為「坐禪去」、「做你該做的事情去」，應該是這個意思。禪宗本來就是不立文字，教外別傳，是「不可說，不可說」，禪是靜慮的意思，讓人安靜下來，儒家說「知止而後有定，定後能靜，靜而後能安，安而後能慮，慮而後能得。」我想自己要冷靜下來好好思考，學禪無非是把心收回來，想一些實際的問題，解決一些實實在在的問題。我想，「喫茶去」，為什麼不講「喝水去」、「吃飯去」，茶裡面好像有特別的涵義，於是就開始研究茶，搜集有關茶的書和資料。那時候研究茶的書和資料很少，我知道有個「臺灣區製茶公會」，就去討教，林馥泉先生當時是公會的總幹事，和我聊了一些有關茶的事情。大概是一九七八年，林先生退休以後在一個茶莊搞茶藝講座，我去聽了半年多，有了一些心得，這樣慢慢地接觸了茶，我本身不是茶農，不是茶商，也沒有賣過茶，完全是從思想、文字上接觸茶，研究茶，與茶結下了很深厚的緣

分，一晃就是二十幾年。

　　另外茶也有一些資源，講茶、推廣茶也會有些收入，我當時想大不了我把工作辭掉，為了生活也可以賣些茶，以茶養茶嘛。後來我發起組織茶藝協會，茶藝研究中心，也開過良心茶藝館。

王：茶藝作為一門藝術，應該允許各種流派的並存和發展。日本茶道就有很多派別，除了最有名的里千家之外，還有表千家、石川、織部、丹下明月流派等等。您在很早就綜合傳統茶藝，吸收日本、韓國的茶道茶禮的精華，創立了三段十八步的行茶法，並在兩岸大力推廣，影響很大。您宣導的「兩岸品茗，一味同心」受到人們越來越多的贊同。您的這套茶藝能不能稱為是一個流派呢？

范：所謂流派，是先要有一個正統，好比首先要有一枝花開出來，然後才有百花齊放。日本茶道無論有多少流派，但基本精神沒有變，「和、敬、清、寂」，千利休去世之後，他的兒子們分別繼承了他的茶道，開啟了日本茶道的流派，表千家、里千家、武者小路千家，各自繼承了千利休的茶風，稱為三千家，一直保持著日本茶道的正統地位。我們現在不能算流派，而是百家爭鳴，逐鹿中原，有一些會被淘汰，存在下來的是比較正統的，經過幾代的流傳，比如傳到雲南、傳到黑龍江、新疆，各地的生活背景、氣候條件不一樣，會有一些改變，那樣才能形成流派。有了正統的傳承以後要有多元的推演，應該允許流派的存在和發展，但不能違背根本的精神。

王：范老師，大陸有很多您的弟子。我覺得您在收徒時門檻並不很高。只要是愛好茶藝，願意拜您為師學習茶藝的，您都樂於收為弟子，這是否是您受孔子「有教無類」思想的影響？

范：你這個問題有很多人提過。有人也提過意見，說怎麼像某某那樣的人也收呢？我想，只要他（她）有心，我們就應該接納，他（她）今天不

行，條件差一些，更需要我們說明、協助、指導他（她）。也許有一天他（她）大徹大悟了，他（她）的成就不會比當時條件好的人差。現在條件好的人，已經有成就的人，我們就沒有必要再錦上添花收為學生了。不能看高不看低，要讓條件比較差的，比較弱勢的和我們一起進步，這也是「構建和諧社會」的一部分。至於「有教無類」，不敢說和孔子一樣，至少是跟這個觀念差不多，只要他（她）願意，我們就要幫助他（她）、提升他（她）。這裡也有個考驗的過程，經過幾年考驗發現茶德不好的，行為比較不正的，就疏遠他（她）。當然我們也不必「逐出師門」，沒那麼嚴重，少來往一些就可以了。

王：您在收徒時舉行的薪火相傳的形式既是一種傳統的拜師儀式，又賦予了新的內容，象徵著中華茶文化的薪火代代相傳，永不熄滅，具有很深刻的現實意義。您為什麼會採取這樣一種傳統的拜師儀式？

范：以前有很多人說是跟我學的茶藝，有人問我，某某人是不是你的學生呀？我說沒有啊，我們只是探討過茶藝的問題，人家說是我的學生，那是客氣而已。後來有人建議我，為了弘揚茶文化，應該有一個收徒的儀式。我想也可以，看你是不是真心想學，很簡單：拜師。拜師是很嚴肅的，過去講「一日為師，終生為父」，尊師才能重道，如果你想學，連磕頭拜師都不願意，那怎麼會是真心的呢？拜師首先要祛除傲慢心，一個人傲慢，就不可能會接受任何人的想法。我們的國家是禮儀之邦，有很多傳統的東西，是好的要發揚，是舊的，若是不合時宜的自然要淘汰。現在還是有很多師徒制的，例如京劇演員、廚師。這個拜師儀式我覺得也不是絕對要這樣，我只是開一點尊師重道的風氣，這個風氣近代被淡忘了。拜師還有一個好處，就是我的能力有限，不能教所有的人，我先把這些學生聚起來，我的目的只是做一個代表性的人，讓大家聚在一起，我只是個召集人，起到協助、服務、推動的作用。

王：現在提倡要遵師而不泥師，我想作為您的弟子即要遵崇您的茶藝宗旨，學習您的茶藝思想，師承您的茶藝程式，又要隨著時代的發展而有所改進，有所創新，否則就可能被認為是保守、僵化和教條。不知您是怎樣理解這一問題的？

范：當然要與時俱進。我們講的都是原則性的，隨著時代的發展還要改進。但基本的精神不能丟。發展是必須的，但不能說什麼都要推翻，否則就會失調，不利於整體的發展。沒有根本，就沒有發展。

王：我聽過您很多次的演講，開始覺得很平淡，後來我才慢慢品出味道來。做學問到了一定的境界，就不會讓人感到深奧難懂。您的演講風格非常平和，像拉家常一樣親切。正如清代人陸次之在品評龍井茶時所說，「此無味之味，乃至味也。」您早在一九八五年就提出中國「茶藝的根本精神，乃在於和、儉、靜、潔。」其中把「和」作為第一條。「和」是不是主要指「平和」講？您的茶藝思想的核心能否用「平和」二字來概括？

范：是，很恰當。我們的學問來自於生活，終究是要回歸於生活。茶的學問是大眾化的，有沒有讀過書的都要喝茶。我的演講最主要的是要讓社會大眾聽得懂，盡量口語化，不用艱澀的詞語，不用文言文。真正的學問來自於一般老白姓的生活。演講要很平淡的人，有所得的出。其中的道理，高深的人看很高深，平凡的人看很平凡，不能高深的人看很平凡，平凡的人看很高深。

王：您採訪過很多人都問過茶人的定義是什麼，答案是仁者見仁，智者見智，我個人認為茶人的定義是具有中華民族的傳統美德，平和的精神，熟悉和掌握茶葉的製作過程或沖泡技藝，並且在茶科學或茶文化的研究和推廣方面有所建樹的人。請問您認為什麼樣的人才能稱為「茶人」，您給茶人的定義是什麼？

范：茶人是一個專有名詞，我在我的幾本書裡提過，在《臺灣茶藝觀》裡說過，所謂「茶人」是在長期的喝茶、品茶的典範薰陶下所培養出來的，至於喝茶的典範是理性的思考、沉著的修養、堅毅的精神、正義的行為。何謂茶人，茶人是有風範、有性格的人，茶人要智、仁、勇，智就是智慧，仁是要有慈悲心，勇是有正義的力量。

王：您提出了「茶藝文化學」這個概念，茶藝提升為一個學科，它的內涵是什麼，包括了哪些內容，與茶文化學是一個怎樣的關係？

范：飲茶本來是一個習俗、民俗，慢慢提升到藝的境界，藝的根本、核心還是道。從茶俗到茶藝、茶道，從物質到精神層面的整個表現就是茶文化。文化是綜合表現。「茶藝文化學」我已經講了五年的課，茶藝和文化結合起來成為茶藝文化學。不能影響大多數人的行為就不是一種文化。茶文化學包括種茶、製茶、買賣、商業貿易，而茶藝文化學的範圍狹隘一些，只是飲茶的藝術，操作的技藝。

王：茶藝是生活的藝術，因此有些茶文化專家認為茶藝是不可以表演的，而目前茶藝表演卻深受歡迎，全國有許多的茶藝表演團隊，各地經常舉行茶藝表演大賽。我想與您探討的是，茶藝不但可以表演，而且可不可以進行商業性演出？如為一些大型會議、展覽、晚會提供有償的茶藝表演服務？茶藝表演可不可以搞專場演出，或者是搭配一些以茶為內容的詩詞朗誦、音樂、舞蹈、書畫表演的綜合性茶藝晚會？

范：茶藝當然可以有償表演，交響樂、芭蕾舞這些高雅藝術也是有償的，要買門票去看，要有入場券。看表演就是文化消費。不表演茶藝怎麼呈現出來？怎麼普及化？怎麼讓茶藝進入生活？靠近群眾？一定要通過表演感染群眾，讓大家知道：噢，原來茶藝也是這麼優美的，高雅的。但表演不是目的，它只是茶道的表現形式。茶道是無形的，是不能表演的。就像氣功表演，你看見氣了嗎？看見功了嗎？沒有，看見的是動作。所

以說茶藝是茶道的形式表現，茶道是茶藝的內在精神嘛。

王：近二十年來，您為傳播茶藝文化不辭辛苦到過大陸許多省市，您對大陸茶藝文化的現狀有什麼看法？

范：我認為大陸的茶文化現狀多彩多姿，勢頭非常好。各地都在辦茶藝活動，無論茶產業、茶文化都生機勃勃。活動可以多辦，希望有一些引導，要有比較智慧的專家引導向正確的方向發展，否則方向偏了，拉回來就不容易。

王：我們知道日本茶道和韓國茶禮還是早在唐宋時期受中國飲茶習俗的影響發展起來的，至今還保留著煎茶法、點茶法等古老方法。現在日本和韓國很多人熱衷於學習中國茶藝，其中也有不少您的弟子，請問中國的現代茶藝會不會在日本和韓國形成一個新的潮流？

范：日本、韓國很重視傳統，傳統是不會丟的，形式部分可能還會保持，但會影響它在內涵上更為充實，更為擴大。它能接納不同於原有的形式就表示它內涵有所改變。例如當一種宗教不排斥另一個宗教的說法時，就表示它內涵擴大了，像人一樣，心胸開闊了，不是狹隘的。但是要說日本、韓國的茶道、茶禮把原來的形式丟掉，變成中華的茶藝是不太容易甚至是不可能的。我們也不要求改變別人，接納我們就表示他已經接受了。

王：國家頒佈了茶藝師職業資格考評制度，對各級別的茶藝師標準有了明確規定，但據瞭解有的地方掌握不嚴格，有的沒有具備規定條件又不經過初級培訓而直接考取中、高級職業資格，這樣會不會給茶藝培訓工作帶來混亂？

范：現在茶藝培訓處於剛開始的階段，並不是跳過初級、中級直接到高級，而是一次性的，連貫的，也是從初級開始講，是一起修，課程不能少。就像有些大學生可以直接讀博士。高級茶藝師還是要經過初級、中級培

訓的。現在是形勢所逼，社會急需，要趕快有很多的高級茶藝師，如果一定要一步一步來，高級茶藝師要五年才能培訓出來。開始發展的時候可能會有一點混亂，以後會越來越嚴格。

王：您去年與廣東的茶藝培訓部門舉辦了「雙證制」茶藝師資格培訓班，參加培訓的人員結業後可同時獲得大陸和臺灣的茶藝師證書，深受歡迎。今年十一月份還要舉辦這樣的培訓，很多人都想報名參加，請您介紹一下具體情況？

范：是經過廣東省教育廳、省臺辦、國務院臺辦批准的，是海峽兩岸一起來培訓，讓海峽兩岸彼此取得互相觀摩、互相交流的效果。畢竟海峽兩岸相隔五十年，來往不是很全面，彼此有不同的方法，需要共同來討論。文化藝術是沒有地域之分的。雙證制是大陸的茶藝師可以取得臺灣的證書，臺灣的茶藝師取得大陸的證書，但要經過申請、考試，不及格就不能取得。

王：「茶藝編創」在茶藝師國家職業標準中是高級茶藝技師要掌握的技能，也是茶藝行業最高的技能。而現在的茶藝編創五花八門，但究其根源，無非是在小壺泡法、蓋碗泡法、玻璃杯泡法等傳統程序基礎上不同茶葉沖泡程序名稱的變化，賦予一些新的創意。因而有專家提倡傳統茶藝，不贊成編創新型的茶藝。請問茶藝編創與繼承傳統茶藝程序有無衝突？應該怎樣進行茶藝編創？

范：所謂茶藝編創就比如說現在我們要辦一個二百多人的茶會，要寫一個企劃，這叫編創，但不是公式化的，是在河邊、草地、山上還是室內，是春天、夏天、秋天還是冬天，不同的季節，不同的方式，有人用古琴，有人用古箏，有人用小提琴，這就是編創。不是改變原來的程序，要在原有的基礎上去發展，比原來的更豐富，而不是比原來的減少。

王：這些年來人們對茶文化的熱情空前高漲，對茶的認識也越來越深刻，

「茶為國飲」的呼聲也越來越高。請問這是不是自茶興於唐、盛於宋、成熟於明清之後形成的又一次高潮？

范：是的，我在以前寫的書裡就提出過，是中國茶文化的第四次革新，革命。它將是朝著四個方向前進。第一，茶藝將成為達到身、心、靈整體健康的媒介；第二，飲茶將追求宗教的神秘性文化氣氛；第三，茶文化將發展為與旅遊、休閑相結合的生活性文化；第四，茶的產生將強調資訊、能量的磁場共振效果。把握茶文化未來發展的走向，將帶給人類物質文明和精神文明的平衡提升，並促進幸福、美滿、健康的生活。

王：今年年底和明年初，將要舉辦首屆全國茶藝電視大賽暨中華茶藝小姐大賽，這是我國眾多的茶藝活動中的又一次盛會，而且是影響力較大的一次活動，屆時全國億萬觀眾將在電視機前欣賞到精湛的茶藝表演和目睹中華茶藝小姐的風采。現在全國各地每年的茶事活動很多，請問您對舉辦茶藝活動有何看法？

范：不斷地舉辦活動，是推廣、弘揚茶文化很好的方式，如果不辦活動那麼弘揚茶文化談何容易，只要群眾接受，多辦總比少辦好，少辦總比不辦好。但是如果辦活動粗製濫造，或是浪費很多的國家資源，達到少數人或小團體利益，飽入私囊，敷衍了事的話，那要從另一個角度去批判它，我們站在發展茶文化的立場，越多舉辦活動越好，對弘揚茶文化越有利。

王：您對未來我國茶文化發展的前景有何預測？茶文化在弘揚中華民族文化中將起到什麼樣的作用？

范：對未來我當然認為茶藝的發展是必然的，從文化慢慢發展成為產業化，成為文化產業，也就是第四產業，茶文化是文化產業的先進項目，起到火車頭、領頭人的作用。將來物質文明逐步解決之後，對精神文明建設會越來越重視，高科技時代離不開文化，文化的發展一定要關係到最廣

大人民群眾的利益，而茶文化就是和最廣大人民群眾的利益密切相關
的。

感悟范增平老師的茶藝思想

（一）對茶藝有更深刻的理解

這篇訪談文章，發表在中國茶葉流通協會會刊《茶世界》上。在文章裡，我首次公開提出了「范增平茶藝思想」這個概念，我覺得范老師不僅僅是茶藝專家，還是一位對茶藝文化有著哲學思考的思想家。在范老師的茶藝著作裡，蘊含著許多深刻的思想和哲理，豐富了茶藝文化的內涵。

通過和范老師的訪談，我對茶藝有了更深刻的理解，知道了如何去欣賞茶藝的美。

茶藝是茶文化的重要組成部分，是體現茶道精神的載體。具體來說茶藝是泡茶的技藝和飲茶的藝術，但「泡茶」只是茶藝的一種，還有一種是煮茶的茶藝，如擂茶、打油茶、奶茶等少數民族茶藝。

茶藝是一門既古老又年輕的藝術，說它古老是有著悠久的歷史淵源，說它年輕是近三十年才重新復興並蓬勃發展。

茶藝自古以來以來就有其實而無其名，唐代陸羽、宋代趙佶、明代朱權等都有過茶藝表演和論述。古代茶藝有煮茶茶藝、煎茶茶藝、點茶茶藝、泡茶茶藝，現在流行的茶藝主要是泡茶茶藝。泡茶茶藝按茶類分有綠茶茶藝、烏龍茶茶藝、紅茶茶藝等等；按茶具分有壺泡法茶藝、蓋碗泡法茶藝、玻璃

杯泡法茶藝等等；再具體些，按茶葉分有龍井茶藝、碧螺春茶藝、大紅袍茶藝、鐵觀音茶藝、普洱茶茶藝等等，還有按表現茶藝內容和形式分的文士茶藝、宗教茶藝、民俗茶藝、生活類型茶藝和表演類型茶藝等等。五花八門，不勝枚舉。有待於專家學者進一步研究、分類。欣賞茶藝之美，應從以下幾個方面來欣賞：

1 · 欣賞茶葉之美

茶葉之美首先體現在茶名上，古往今來，茶被賦予了許多美名：瑞草、不夜侯、嘉木，雪芽、蓮心、翠玉、仙毫、毛尖等等。其次，茶葉之美，美在形、色、香、味。茶形的美體現在茶葉外表的細嫩、緊結、挺秀等方面，茶色的美體現在乾茶和茶湯色澤的嫩綠、金黃、紅亮、清澈等方面，茶香的美有淡雅、芬芳、馥郁、濃烈，茶味的美有鮮爽、柔和、醇厚、回甘等。

2 · 欣賞茶具之美

當今豐富多彩，琳琅滿目的茶具令人美不勝收。作為主泡茶具的有紫砂壺、青花粉彩的各式陶瓷茶壺、玻璃杯和玻璃壺，還有隨手泡、茶盤、茶海、品茗杯、聞香杯，茶荷、茶夾、茶則等茶道六用。這些材質不同、顏色各異、樣式繁多的茶具，根據所泡茶葉的需要，選擇主泡茶具和輔助茶具，通過茶藝師的精心設計、有機搭配，形成了美妙的茶具組合，也稱為茶席，是茶藝表演的基礎。

3 · 欣賞茶境之美

茶境包括泡茶的環境和品茶的意境，古代品茶環境要求掛畫、插花、供石焚香。現代茶藝表演的環境佈置典雅溫馨，古色古香，更是講究環境和意境的相互融合，即外部美的環境和內心精神境界的統一，體現出幽雅之美、

清靜之美，簡約之美、淡泊之美。

4．欣賞茶人之美

在茶藝表演中的茶人就是茶藝師，是茶藝中最重要、最關鍵的因素。目前茶藝師隊伍裡雖然不乏男性，但以女性為多，女性雖然不分年齡，但以年輕為多。所以在茶界有「從來佳茗似佳人」之說。

欣賞茶人之美，要從形象美、儀表美、服飾美、語言美、舉止美、動作美、心靈美等諸多方面來欣賞。男性茶藝表演者要有儒雅之美、謙和之美、陽剛之美、飄逸瀟灑之美。女性茶藝表演者要有清純之美、恬靜之美、優雅之美、端莊秀麗之美，服飾要民族化，要與所泡之茶顏色協調，茶藝解說要簡明扼要，輕柔悅耳，清晰動聽，動作要嫻熟流暢，穩當、準確。調息靜氣、神閑氣定是茶藝師的基本功力，通過出神入化的茶藝表演，深刻體現出茶藝的文化內涵，從而達到茶藝的最高境界，實現修身養性、品茶悟道這一茶藝的最終目的。

總而言之，茶藝之美，美在自然，美在和諧，美在程序，美在心靈。通過欣賞茶藝，能夠便於我們瞭解中國茶文化的博大精深，茶藝是中國傳統文化的瑰寶，是重要的「人類非物質文化遺產」，希望更多的飲茶愛好者喜歡茶藝，把它作為一項國粹來發揚光大，世代相傳。

（二）茶禪一味，就是心與茶的相通

和范老師的長談對我的影響很大，我從范老師的講述中第一次知道了茶與禪的淵源，從而對禪發生了濃厚的興趣。以前經常聽說「茶禪一味」，其實茶禪一味是佛教語彙。意指禪味與茶味是同一種興味。原係宋代圓悟克勤禪師（1063-1135）書贈參學日本弟子的四字真訣，收藏於日本奈良大德寺，後成為佛教與民間流行語。

瞭解禪茶文化先瞭解「禪」是什麼？禪是一種境界。講求的「茶禪一味」，「禪」是心悟，「茶」是物質的靈芽，「一味」就是心與茶、心與心的相通。

　　茶與禪的相通之處在於追求精神境界的提純與昇華。飲茶時注重平心靜氣品味，參禪則要靜心息慮體味，茶道與禪悟均著重在主體感覺，非深味之不可；如碾茶要輕拉慢推，煮茶須三沸判定，點茶要提壺三注，飲茶要觀色、品味，這些茶事過程均有體悟自然本真的意蘊，由此便易體悟佛性，即喝進大自然的精英，使神清意炙，有助領略般若真諦。「遇茶喫茶，遇飯吃飯」（《祖堂集》卷 11），平常自然，是參禪第一步？故清代湛愚老人《心燈錄》稱讚「趙州『喫茶去』三字，真直截，真痛快」。叢林中也多沿用趙州方法打念頭，除妄想。

　　趙州和尚的「喫茶去」是流傳千古的著名公案，它是中國乃至世界禪茶的源頭。趙州，在今河北省趙縣，有個觀音寺，也就是現在的柏林禪寺（幾經更名，元代時稱柏林禪寺）。住持是從諗法師（西元 778-879 年），唐代高僧，俗姓郝，南泉普願禪師的弟子，馬祖道一的徒孫，六祖惠能的第四代傳人。他十幾歲出家，雲遊各地，八十歲時來到觀音寺，留下來當住持，一百二十歲時圓寂，現在柏林禪寺的古塔裡就供奉著他的衣缽和舍利。

　　「喫茶去」的典故是這樣的：有兩個人先後到趙州觀音寺，從諗問先來的那人：「曾經到這來過嗎？」那人回答「來過。」趙州和尚說「喫茶去」。從諗又問後來的那人：「曾經到這來過嗎？」來人說：「不曾到過」，從諗法師又說：「喫茶去」。身邊的院主（寺廟管事）不明白了，問從諗法師：「為什麼曾到觀音寺的，和不曾到過觀音寺的，您怎麼都是一樣的『喫茶去』呢？」從諗法師回答他也是一句「喫茶去」。於是留下了千古公案。

　　受范老師學茶經歷的啟發和對「茶禪一味」的濃厚興趣，我於當年九月份，背起行囊乘火車到石家莊又轉乘汽車，輾轉來到趙縣的千年古剎柏林禪

寺，體悟趙州禪師的「喫茶去」，親身體驗「茶禪一味」的意境。

那天我半夜從天津出發，乘坐火車到石家莊換乘汽車去趙縣，幾經輾轉，抵達柏林禪寺那高大巍峨的山門前時，已是翌日下午三點多鐘了。進了山門，直接來到古塔前拜謁趙州從諗法師。從諗法師從十幾歲出家，雲遊各地，八十歲時駐錫柏林禪院，一百二十歲時圓寂於此，留下了「喫茶去」、「庭前柏樹子」等著名公案，這古塔裡便供奉著他的舍利和衣缽。我雖然未曾到過柏林禪寺，但從范老師那裡已經熟知了「喫茶去」的典故，所以不用等禪師問我曾否來過，會自覺地到後院「喫茶去」的。拜謁後登上塔基的臺階，在石欄內繞塔三圈，祈望不虛此行。在懸掛著「會賢樓」牌匾的客堂內登記「掛單」後，來到古塔西側的雲水樓住宿。雲水，即行雲流水的意思，是為我等塵世間匆匆過客提供的歇息之處。

當天夜晚，我獨坐在寺院走廊裡品茶靜思，心存感激之情，是范老師指引我踏上了通往趙州之路。此時夜深人靜，山門緊閉，高大的院牆隔離住了外界的喧囂和嘈雜。月色朦朧，我坐在回廊寬寬的欄杆上，手裡捧著一杯新沏的茶，飄散著嫋嫋茶香，我覺得在柏林禪寺，不論你喝的什麼茶，都是趙州茶。所以儘管我無緣分享到寺院的「普茶」，卻沒有一絲遺憾的感覺。在這裡，茶究竟是什麼滋味已經不重要了，你無需去仔細品味，它已經在你不經意間把你引到了禪的境界。身在這幽深的千年庭院裡，心情格外地平和、寧靜。古柏森森，樹影婆娑，偶爾從寺院樓閣掩映處傳來鐘鼓聲聲，給沉寂的夜空增添幾分肅穆的氣氛。喝著茶，趁寺院還沒有熄燈，環顧廊內的壁畫和櫥窗，偶然發現柏林禪寺現任住持明海法師寫的《趙州的茶》。我在微弱的燈光下，輕輕讀著：

> 趙州不產茶，但唐代駐錫於趙州的趙州老人的「茶」卻意味無窮，流芳千古，因為它與禪一味。「茶」之為道是與趙州老人的這杯茶分不

開的……

正是由於茶與禪的結緣，喝茶才被提升到了一個充滿人生智慧的境界，豐富了茶文化的內涵，才有了茶道的精神。茶味和禪味融為一體，情理相通。生活中禪機無處不在，所謂禪，其實就在眼下的這杯茶湯裡。

凌晨四點多，一陣打板聲將我從睡夢中喚醒，起床後洗漱完畢，夜色尚未褪盡，我隨著三三兩兩的人流去做早課，來到了氣勢宏偉的萬佛樓。此時大殿內燈火輝煌，大大小小的萬尊佛像金光閃耀，東西兩側一排排的蒲團前，分別站滿了僧人和男女信眾。我看見了海明法師。這位畢業於北大哲學系的高材生，為弘法利生，毅然決然地剃度出家，慈航普渡，經過十二年修行，被「生活禪」的首倡者、德高望重、功成身退的淨慧大師舉薦升座，成為我國佛教界學歷最高、年紀最輕的方丈之一。只見明海法師身披黃色袈裟，眉清目秀，莊嚴虔敬。他和大家一樣，在維那師的領誦下，念唱著佛經，我雖然聽不大懂，但是這馨、鼓、鈴子和木魚等悠揚器樂伴奏下的誦經聲以及眾僧此起彼伏的跪拜，深深地感動著我。由於正趕上做佛事，早課延續到六點半鐘才結束，我默默地目送明海法師等人依次繞佛後走出大殿，然後跟著去了齋堂。在名為「香積樓」的齋堂內，我還是第一次看到這樣吃飯的情形，人們都在認真地吃著，帶著感恩的心情，平端著粥碗，動作輕緩，神情莊重。我由此想到，我們品茶的時候，是不是也需要這種氛圍呢？「茶」為了給人帶來愉悅，無私地奉獻出自己，從它剛剛成長為嫩葉時就被採摘下來，經歷了萎凋、殺青、揉捻、烘焙等種種磨難，最後又忍受沸水的沖泡，幾經沉浮，才在茶杯中重新獲得了生命。我們對茶的尊敬和感恩，是否也應該像出家人對待食物一樣，懷有一顆菩薩般的慈悲之心呢？我是懷著依依不捨的心情離開柏林禪寺的。

五

隨師喫茶去，天下趙州禪茶交流

（一）天下趙州禪茶交流會

　　時隔不久，二〇〇五年的金秋時節，在河北省石家莊市舉行了由河北省佛教協會和韓國《茶的世界》雜誌社主辦、趙州柏林禪寺承辦的第一屆「天下趙州禪茶交流會」。范老師作為特邀嘉賓出席，臨行前希望我和他一起去，並為我報了名，我非常高興又能有機會到柏林禪寺故地重遊，也很感謝范老師的提攜，帶我去出席這樣的茶界盛會。范老師如約於十月十六日抵達天津，當晚在新文化茶城德暄閣茶苑，范老師與弟子們歡聚一堂，晚餐後范老師不顧旅途勞累，又和大家一起去了泊明雅軒茶藝館品茶，很晚才去休息。第二天上午范老師在古文化街海雅茶園出席了「茶藝與人生」座談會，下午和有關人士商議天津茶文化發展大計。晚上又約我去，送給我幾本臺灣出版的書，自二〇〇四年三月拜范先生為師以後，老師每次來天津都會帶一些自己寫的茶書和主編的茶藝雜誌送給我，如《臺灣茶藝觀》、《生活茶葉學》等。這些書除了有范先生的簽名，還有「茶香萬里」、「旋律高雅」、「茶緣永留芳」等親筆題詞。范先生的茶藝著作頗豐，孜孜不倦地推動著茶藝事業的發展，為弘揚祖國的傳統文化而不遺餘力，為傳播茶藝四處奔波，馬不停蹄，海峽兩岸，來去匆匆。向范老師學習茶藝，絕不是只學「三段十八

步」泡茶法，更重要的是通過讀范先生這些書來學習他的茶藝思想，學習他熱愛茶文化、幾十年如一日追求探索、著書立說的精神學習他平和的茶道思想、寬容的處世哲學；榮辱不驚、謙虛溫和、平等待人的態度；還有那禪者的超脫、禪者的智慧。在鼓樓客棧，范老師一直到深夜還在忙著斟酌修改趙州古塔前的致詞，我也連夜在電腦桌前為老師列印出講稿。

十月十八日上午，我和師姐張娜一起跟隨老師乘火車前往石家莊市。張娜是天津較早取得證書的高級茶藝師之一，也是較早拜范老師為師的女弟子，雖然比我年輕許多，論排行卻是我的師姐。范老師讓我與柏林禪寺的明一法師聯繫安排張娜去表演茶藝的事，我把張娜的情況向明一法師說明，並特意說明張娜是范老師的得意門生，多次在電視臺展示中華茶藝，還教了許多中日學生，懇請他們予以安排茶藝表演。很快得到回音，明一法師經呈報柏林禪寺方丈、這次活動的總協調人明海大和尚，表示非常歡喜，決定安排張娜在趙州古塔前表演茶藝，張娜也很珍惜這次機緣，臨來之前精心做好了準備工作。

我們師生一行三人到達石家莊後下榻河北賓館，接待工作十分周到，每人領到一袋資料及紀念品，裡面是幾本禪茶方面的書和一隻裝在精美木盒裡的小石瓢紫砂壺，壺身上刻著淨慧老和尚的一首詩：「燕山修水隔天涯，明月清風共一家。千古禪林公案在，逢人且說趙州茶。」在當晚的音樂宴會上就見到了這位德高望重的淨慧老和尚，他老人家與范老師等貴賓們在主桌上就餐，散席時范老師讓我和張娜過去與淨慧老和尚照張相，但是因為爭相合影的人太多，始終沒能如願。晚宴後嘉賓們都應邀去參觀石家莊的茶藝館，而我們卻留在老師的客房裡開始準備明天的茶藝表演。從擺放茶具、選擇插花、茶葉、服飾等等，范老師都仔細推敲，確定，而且還由范老師解說，張娜操作，從「絲竹和鳴」、「恭迎嘉賓」到「品味再三」、「和敬清寂」，將「三段十八步行茶法」完整地演習一遍。我們雖然拜師已久，卻從來沒有像今晚

這樣有充裕時間得到老師如此具體細緻的指導，我當時想我們應該算是范老師的「親傳弟子」了吧？

（二）天下趙州喫茶去，柏林禪寺學佛來

十月十九日清晨，幾輛大客車由交通警車在前面領路，浩浩蕩蕩駛向幾十公里外的趙縣，來到柏林禪寺門前。此時寺院門口熱鬧非凡，人頭攢動。寺院方丈明海大和尚親率法師儀仗隊在山門前迎接引領嘉賓。人們排成兩隊從平時很少打開的中間大門緩步而入，聚集在萬佛樓金碧輝煌的大殿內誦經撚香。我曾在一個多月前剛剛到過這裡，還在雲水樓住了一夜，並寫了一篇〈夜宿柏林禪寺〉的散文發表在北京《茶週刊》上。想不到時隔不久，我又有緣再次踏上了這片清淨樂土。拜佛之後來到塔院，在〈虔誠獻花贊〉的音樂聲中，我們先向趙州古佛獻上一束鮮花。這可真是名副其實的「借花獻佛」，因為這束花本來是石家莊一位叫劉欣穎的小師妹獻給范老師的。隆重而熱烈的獻茶典禮開始了，領導和嘉賓先後致詞。趙縣領導說，趙縣是趙州禪的故鄉，柏林禪寺是趙州茶的發祥地。趙州禪是中國文化乃至世界文化的寶貴財富。茶禪一味的思想和它推崇的茶道揭示了人類社會全面和諧發展的規律，弘揚趙州禪茶文化，對社會的和諧具有十分重要的意義。我們驚喜地看到，柏林禪寺在完成修復任務後致力於服務社會、繁榮文化的工作，積極探索佛教文化回報社會的道路。希望海內外各界朋友關心柏林禪寺和趙縣的發展，讓趙州禪茶文化發揚光大。在遠道而來的韓國茶道隊代表致詞後，主持人邀請范老師致詞。范老師從觀禮臺前排健步走到古塔前，他今天特意換上一件褐色的長袍。這身中國傳統的服飾與獻茶儀式的莊重氣氛十分協調。范老師致詞的內容我早已十分熟悉，文采飛揚，頗具古風騷韻，裡面蘊含著豐富的哲理和禪意：

乙酉深秋，中韓日星，四方多士，趙州塔前，虔誠齊心，奉上一盞香茗

唱道：

奠茶兮，龍井、碧螺春、果味花香；
奠茶兮，岩茶、鐵觀音、滋味芬芳；
奠茶兮，黃山、阿里山，爽口清香；
奠茶兮，普洱、紅茶、單欉好深長。

習習清風，香飄九天，乃長歌曰：

茶是南方之嘉木，大自然恩賜的瑞葉靈芽；
禪是北方的瑰寶，宇宙奧秘中的生命哲理；
人生苦短，生老病死，茶是修行的最佳飲品；
煩惱無邊，回頭是岸。為尋求解脫學佛參禪。

人生的苦惱，不外貪嗔癡，每天忙碌，不知為何？為名忙？為利忙？盲目忙碌，忙碌盲目，說為創造生命價值，其實是在摧殘生命。

生命價值乃在認識四聖諦的道理，把握六波羅蜜。放下六根的無明，放下六塵的貪念，放下六識的癡迷，放下自己被囚禁的心性，做一個放得下，無牽掛的茶人，做一個戒、定、慧的禪者，體會茶禪一味的真意，使自己和佛成為一體，達到「奠茶、奠湯，一味同心」。這是我們今天在趙州塔前奉茶、奠茶的意義。

茶能解口渴、禪令心中樂；

不忘做茶苦，時時禪中坐。

天下趙州喫茶去

柏林禪寺學佛來

　　范老師致詞後，明海大和尚代表柏林禪寺全體僧眾向來自海內外的高僧大德、茶人學者、專家名流們表示熱烈地歡迎。他說，大家知道，趙州禪寺「喫茶去」的公案，是「茶禪一味」思想的源頭，千載以來，這源頭活水奔流不息，不捨晝夜，終於匯集成為禪茶文化的汪洋大海，成為東方文化一道絢麗多彩的景觀。禪茶文化的精髓是什麼呢？明海大和尚認為就是在此時此地此物上安身立命的大自在，是主人翁精神，也就是淨慧上人所倡導的生活禪。生活禪是趙州茶禪在現代的提倡，它的實質是要我們以禪心的智慧之光照亮生活的道路，轉化人性的缺欠。我相信這不僅是人類文化史上永恆的主題，更是當今時代促進社會和諧，提高大眾生活品質，引導人們走出迷惘的一劑妙方。我們願借這次千載一期的盛會，以揚趙州禪茶的神韻，表達對趙州禪師深深的感恩。生命之樹常青，趙州茶香永在。此時此刻，還是讓我們回歸當下，品嚐趙州古佛賜予我們的這一杯甘露瓊漿吧！明海大和尚致詞後中韓法師們在淨慧老和尚引領下誦經。德高望重的淨慧老和尚是生活禪的首倡者，提出了「覺悟人生、奉獻人生」的宗旨，從一九九三年開始，每年都舉辦一屆生活禪夏令營，影響很大，吸引了眾多的國內外青年學子。接下來是中韓雙方代表隊的獻茶儀式，其實也就是禪茶的茶藝表演。獻茶後是淨慧老和尚頌詞與說法，他朗誦了一首特意為這次禪茶交流會所作的〈趙州禪茶頌〉。

　　最後隨著淨慧老和尚一聲震撼人心的「喫茶去！」的棒喝，十位法師手提大銅壺斟茶，在眾多義工協助下，托盤傳杯，參會人員紛紛「喫茶去」，

我也端著一個紙杯，討得了一杯「趙州茶」來吃。獻茶典禮結束後，大家繞塔退場，中午到齋堂午餐。下午一點多，張娜在古塔前開始茶藝表演，我幫著擺好茶席，焚香掛畫。背景音樂響起，伴隨著張娜精湛優美的茶藝表演，范老師親自詳細解說了「三段十八步行茶法」，引來許多僧人和群眾駐足觀看，品嚐茶湯。明海大和尚也親自來了，因為忙於籌備文殊閣的學術討論會，他只看一會兒就又匆匆離去。

（三）參加禪茶文化學術研討會

　　茶藝表演獲得了圓滿成功後，我們收拾好表演道具和茶具，趕緊去文殊閣參加禪茶文化學術研討會。主持人是陝西師範大學佛教研究所年輕的教授吳言生先生，他也是淨慧老和尚的弟子，才華橫溢，妙語連珠，對每一位發言者都做了精彩的評述。江西社會科學院的余悅第一個上臺發言，先聲奪人。四年前的今天，在中韓禪茶交流會上他也是第一個發言，他稱之為「頭泡茶」，充其量只起到溫杯的作用。余教授這次主要是講茶禪一味的當代價值，他認為茶禪一味所直指人心的，是此時此刻，此情此景，此地此人此物，總而言之就是「當下」。余教授還是以四年前的那句話結尾：「萬語與千言，不如喫茶去。」韓國學者發言後輪到陳雲君先生發言了。陳雲君上臺後先是說：「喫茶去」和「茶禪一味」這兩個公案，如果我在認識淨慧長老之前，可能會說一萬句話，也可能要寫一本書。認識淨慧長老以後我恐怕就無可奉告一句話了。然後他話鋒一轉，毫不掩飾地說，對上午的茶藝表演他不欣賞，對下午的研討會，他認為應該大大發揚。但是他又覺得茶藝表演這種藝術形式也不失為引導人們到茶禪一味境界的方便法門。所以他主張把茶藝表演和學術交流截然分開，涇渭兩斷。表演歸表演，研討歸研討。主持人吳教授稱讚陳雲君先生「本色住山人，且無刀斧痕」，「直心是道場」，深得趙州禪茶的真味，是「真性情、真詩人、真赤子，真淨慧老和尚之弟子

也。」人民大學的宣方教授和來自陸羽第二故鄉湖州的茶文化專家寇丹先生和韓國學者先後登臺發言。交流會中場休息期間還穿插了才藝表演。先是韓國的長老演奏一支簫曲把人們帶進無比美妙的境地，接著是年屆七旬的江西社會科學院原副院長、著名茶文化專家陳文華教授自告奮勇，躍身上臺，為大家高歌一曲，詞是南昌女職茶藝專業為教學譜曲的唐代皎然的〈飲茶歌誚崔石使君〉：「一飲滌昏寐，情思爽朗滿天地。再飲清我神，忽如飛雨灑輕塵。三飲便得道，何須苦心破煩惱。」陳教授的嗓音洪亮，歌聲激越高昂，令人盪氣迴腸。接下來北京大學哲學系教授樓宇烈、范老師和淨慧老和尚分別做了總結發言。樓教授的發言與他寫的一篇論文內容差不多，已收在發給每位嘉賓的《喫茶去》一書。他的觀點主要是參禪不能離開生活，喫茶、參禪是平常心、本分事。他對喫茶去公案的理解，就是給那些把參禪看成是高不可攀的那種執著的人一個當頭的棒喝。還論述了禪與茶的關係，認為可以由禪進入茶的境界，也可以由茶進入到禪的境界裡去。范老師在總結發言中先用一句韓語問候在座的韓國老朋友，贏得了一片掌聲。范老師還風趣地說：「在幾位指定發言人中最精彩的是湖北黃梅縣一位代表，因為他說的比唱的好聽，我一句沒聽懂，他講的主題我不是很清楚，不過這也正是禪的最高境界。」在簡要點評了幾位學者發言後，范老師主要講了從「喫茶去」到「茶禪一味」的因緣。最後，范老師還告訴了大家一個千古的謎底。趙州禪師問來過和沒來過寺院的那兩個人，都叫他們「喫茶去」，來過的那個人喫茶吃得很好，沒來過的那人因為趕了很長的路，好幾天沒有吃飯，趙州禪師也讓他「喫茶去」，結果第二天餓死了。為什麼呢？范老師希望大家研究研究，作為明年討論的課題。范老師幽默詼諧的發言受到了與會者的好評。

　　明海大和尚也在禪茶文化交流會上談了自己的感受。他說，茶吸收了天地雨露的精華，它的生命離不開大自然，其實每個人的生命也是一樣。明海大和尚把茶的一生做了形象的比喻：「死一番、活過來、回家去。」茶無論

是被人採摘還是炒製，都要經歷一番痛苦和磨難，這個過程就是死一番。人也有這個過程，對有的人是漫長的，甚至是無止境的。茶在製成後在好的氛圍之下，在開水或熱水的沖泡下，它又復活了，人們取悅於它的美好，它的美味，卻不知道它死過一回。有的人永遠死過去，而茶還要活過來。茶喝完以後還要被扔進垃圾中，回到大地，回到大自然中去變成土壤，這是回家去。禪者的生活也有死一番的磨難，還要活過來，最後要回家去，提醒我們不要把生活封閉在風花雪月的世界裡，要向社會敞開，向大自然敞開，去接受磨難，去承擔責任，這是茶對我們人生非常好的昭示。

淨慧老和尚在熱烈的掌聲中做了最後的總結發言，雖然他上臺前主持人對他悄悄說，別人都是限時八分鐘發言，他可以講到天亮。淨慧老和尚開玩笑說那就取消今天晚上的全部活動，聽他講到天亮。但他還是言簡意賅地對禪茶文化做了深刻開示。然後他向范老師等海內外學者贈送了紀念品，是一幅趙州從諗禪師法像。范老師回贈了一盒從我國臺灣帶來的高山烏龍茶。

（四）緬懷袁勤跡、陳文華兩位茶人

禪茶研討會結束後，返回石家莊，在金谷大廈參觀了紫砂壺展覽並用過晚餐後，回到河北賓館休息。晚上，在范老師的房間裡，陳文華教授應邀進來作客。我將隨身攜帶來的陳文華新著《長江流域茶文化》一書拿來請陳教授簽名留念，這是陳教授近年來傾心編著的一部力作。陳教授在書的扉頁上為我題了字，范老師在一旁還特意託付他對我這個後生晚輩多加提攜，使我心頭一熱。趁此良機，范老師拿出微型答錄機來開始採訪陳教授。我一邊聽著，一邊用我從家裡帶來的紫砂壺泡上鐵觀音斟在品茗杯裡請他們喝。能有幸為兩位資深的茶界師長泡茶也是難得的一次機會。剛才在車上他們坐在一起已經推心置腹地交談了許久，現在他們又在一起暢談。後來房間的電話鈴聲響起，會務組請兩位教授到三字禪茶院接受河北電視臺採訪，范老師讓我

跟著一起去。我們邊走邊談，來到座落在富強大街的石門公園，這是一座仿照蘇州留園建築的園林，具有濃郁的江南特色，小橋流水、樓臺亭榭。園內的三字禪茶院幽雅清靜，茶室裡面電視臺工作人員正在緊張忙碌著攝像、錄音，中韓知名的茶文化學者正陸續接受採訪。我們坐在室外露天茶座，身旁是假山池塘。已先來一步的袁勤跡女士見范老師和陳文華到了，熱情上前招呼。袁勤跡可以說是我國茶藝師中的「大姐大」了，芳名遠揚。她編創的「龍井問茶」、「九曲紅梅」、「菊花茶道」等茶藝早已聞名遐邇。我曾戲稱茶藝表演界有「南袁北王」之說，「南袁」就是來自溫州清和茶館的這位袁勤跡，「北王」當然不是我，而是瀋陽和靜園茶藝館的王瓊，她出版了好幾張茶藝教學的光碟，編創過「白雲流霞」茶藝，還寫得一手好散文，在茶藝圈內頗有名氣。看得出兩位教授和袁勤跡是老相識了，他們無拘無束地和她開著玩笑。合影留念時，他們倆非讓袁勤跡坐在中間不可，說是這樣才更能襯托出袁勤跡的「美」來。

輪到范老師進屋去接受採訪了，我和陳教授等人在外面池塘邊的茶桌前品茶閑聊，茶藝小姐給我們端來普洱茶和茶點。閑聊中，我覺得陳教授對范老師的評價還是比較客觀、公正的，充分肯定了范老師等中國臺灣學者對茶文化的貢獻，功不可沒。范老師接受完採訪後，又和陳教授等人繼續交談。後來余悅教授也趕過來了，他也是知名的茶文化專家，主編和參編過多部茶文化方面的書籍和教材。曾有人賦詩贊曰：「著書立說知幾許，一千八百萬雄文。」余教授在我身旁坐下來交談，並互相交換了名片。我還是第一次和他近距離接觸，感覺他倒是挺平易近人的，沒有什麼作家、學者的架子。此時已是午夜時分，月光下大家坐在一起品茶論道，誰都沒有一絲倦意。

在禪茶交流活動期間，我親耳聆聽了范老師在趙州古塔前獻茶典禮上的致詞，和禪茶研討會上的總結發言，文采飛揚，頗具古風騷韻，蘊含著豐富的哲理和禪意。晚上范老師的房間採訪著名茶文化專家陳文華教授。我有幸

在一邊用我從家裡帶來的紫砂壺泡上鐵觀音斟在品茗杯裡請他們喝。還陪同兩位教授到三字禪茶院接受河北電視臺採訪，看到海峽兩岸的茶文化專家在一起談笑風生的場面，我內心感到由衷的喜悅，這也正是范老師所極力倡導的：「兩岸品茗，一味同心。」

天津市范增平茶藝文化發展中心的
發想與實現

　　二〇〇五年十一月，我到廣州廣東財經學校觀摩范老師的海峽兩岸雙證茶藝師培訓期間，在校園裡和范老師商議成立天津市范增平茶藝文化發展中心的事情，得到范老師的大力支持。范老師對天津的茶藝文化發展做了很多工作，早在一九九九年就和天津市臺灣研究會等舉辦過海峽兩岸茶文化聯誼會等活動，茶文化在大陸剛剛復興那幾年，范老師幾乎每年都要來天津市一兩次，為天津市的茶藝文化事業的發展獻計獻策。在徵得了范先生的同意後，我們開始籌備成立民辦非企業單位「天津市范增平茶藝文化發展中心」，多次召開了理事預備會議，反覆研究成立方案、制訂章程。民辦非企業單位在當時還是個新興事物。一九九八年十月，國務院頒佈了《民辦非企業單位管理暫行條例》，將民辦非企業單位界定為：企業事業單位、社會團體和其他社會力量以及公民個人利用非國有資產舉辦的，從事非營利性社會服務活動的社會組織。我們覺得開展茶藝文化活動，最適合這種社會組織形式。

　　二〇〇六年一月，我們向業務主管單位天津市文化局提出了關於成立茶藝文化發展中心的可行性報告，得到了市文化局負責同志的大力支持，令人鼓舞和振奮，作為茶藝文化的社會組織，能夠以政府文化部門為業務主管單

位，極大地提升了茶藝的文化地位。三月十二日，范老師專程從臺灣來天津市，在公證機關作了同意將本人姓名用於天津市范增平茶藝文化發展中心冠名的聲明。隨後，我們將中心章程、開辦資金驗資報告、公證書、組織機構名單、註冊位址房產證明和開辦申請書等相關材料正式報送市文化局，經過市文化局的認真考察、審核，於五月三十日下達了津文辦（2006）第三十三號文件，同意成立「天津市范增平茶藝文化發展中心」。這是在全國首開先例，成立的第一家以范老師名字命名的茶文化社會組織。值得欣慰的是，自中心成立以來，我們這個組織裡的同門積極熱心於面向社會普及發展茶藝文化，開展了很多社會服務活動，在本市和全國茶文化界具有很大影響。

七

中心籌備的重要文件

關於籌建「中華茶文化學會天津辦事處暨范增平茶藝文化發展中心」的方案（草案）

一、「中華茶文化學會天津辦事處」（以下簡稱辦事處）是非經營性機構，主要負責范老師及其各地弟子來津進行茶文化交流活動的接待安排工作、代理天津市及附近地區「國際中華茶藝師」的鑒定、申報、發證、「中華茶藝」拜師登記、《天津茶藝文化發展大事記》編寫工作以及與有關部門、人員的協調、聯絡工作等事務。

二、辦事處定期向學會理事長提供大陸茶文化活動資訊，彙報工作情況、搜集整理茶文化資料，向天津及附近地區宣傳介紹中華茶文化學會活動情況。

三、辦事處主任、副主任由中華茶文化學會理事長范老師直接任免。

四、「范增平茶藝文化發展中心」（以下簡稱發展中心，正式註冊時還需冠以「天津市」字樣）是以弘揚中華茶藝文化為宗旨的經營性企業，以范老師冠名，是為提高凝聚力、號召力，借助范老師的聲望，打響國內外知名

品牌，推廣「中華茶藝」事業，促進海峽兩岸茶文化的交流和發展工作。中心實行「企業化經營，事業化管理」模式。業務範圍包括：茶藝培訓、茶藝表演服務；茶文化活動組織策劃；茶葉和茶具及相關商品零售和批發；茶文化書籍出版策劃及銷售。要依法經營，以誠信為本，切實樹立良好的企業榮譽。

五、發展中心以范老師籌集部分資金和范老師弟子自願集資入股方式建立，以人民幣或相關實物（如經營所需用品、茶葉、茶具、藝術品等）投資均可。個人出資比例最高不超過百分之四十九。以實物出資可折成貨幣價值或按實物變賣後所得現金計算。每股五千元人民幣，出資人三年之內不得撤資，經股東會同意可以轉讓全部或部分股份。股東享有選舉、被選舉、提建議、優先在中心各部門兼職、參加中心組織的各項活動、監督檢查中心經營狀況、查閱中心帳目、分紅等權益。

六、發展中心設主任、副主任，由股東會根據出資情況、領導能力等條件選舉產生，每二至四年改選一次，可以連選連任，負責制定中心的組織章程、研究發展方向、經營決策、監督檢查指導工作，主持股東會議，決定購置固定資產、投資項目、紅利分配等重要事項。范老師以本人姓名作為無形資產出資，在發展中心享有決策指導權並永久性擔任名譽主任。

七、發展中心設秘書長，副秘書長，秘書長由范老師和中心主任共同聘任，副秘書長由中心主任和秘書長共同聘任。秘書長和副秘書長負責中心的日常工作，建立健全各項規章制度（經營管理制度、財務制度、崗位責任制度、獎勵制度等），每半年向股東會彙報一次經營情況，每年年終後向股東會提供全年財務預決算報告，公佈資產負債表、盈餘表。

八、企業法定代表人由中心主任擔任。

九、發展中心下設：（一）辦公室：負責接待工作、資料管理、財務管理、內勤和聯絡及辦事處日常工作（與辦事處合併辦公）。（二）茶藝培訓

部：負責「國際中華茶藝師」的招生、課程編排、教學培訓、《中華茶藝學》輔導教材的編寫。各屆學員均可在一年之內集中得到范老師的面授，並可以自願參加拜師活動。（三）茶藝經營部：負責茶藝服務、商品銷售。經營場地可作為茶藝館或茶莊，兼作范老師在津茶文化活動照片、書籍資料、紀念品展覽和陳列室。（四）項目開發部：負責業務拓展、經營項目開發等。（五）業餘茶藝表演隊：組織范老師弟子和學員、茶藝愛好者自願參加茶藝編排、演出活動，可為會議、展覽、大型活動提供有償茶藝表演、茶藝服務，代表發展中心參加全國或地方性茶藝表演交流和比賽活動。

　　十、發展中心擬註冊資金十萬元，註冊資金和購置房產及開辦費用、流動資金等至少需集資五十萬元（包括購房首付款、房屋裝飾費、代辦註冊費、驗資費、工商稅務證照費、廣告費和開業前期還購房貸款等），購房貸款從開業後每月經營收入或流動資金中支付。

　　十一、辦事處和發展中心除正式聘用專職工作人員外所有兼職人員均無工資報酬。范老師弟子均可報名在辦事處和發展中心各部門做義務工作人員，必要時可適當發放補貼費。

　　十二、具體實施可先成立籌備組，擬由組長邢克健、副組長張娜、秘書王夢石三人組成（隨工作進展情況增加籌備組人員），確定方案和步驟，初步擬定第一階段（2005 年 11 月份至 12 月份）是宣傳動員和認股階段，第二階段是現金出資階段（2005 年 12 月份），第三階段是選址購房、裝飾、實物出資階段（2005 年 12 月份至 2006 年 1 月份），第四階段是驗資註冊和籌備開業階段（2006 年 2 月份），第五階段是正式營業階段（2006 年 3 月份）。其工作情況由秘書通過電子郵件及時向范老師請彙報、請示，並負責向籌備小組傳達。

<div align="right">

中華茶文化學會天津市辦事處暨范增平茶藝文化發展中心籌備組

二〇〇五年十月三十一日

</div>

關於成立「天津市范增平茶藝文化發展中心」的可行性報告

登記管理機關暨業務主管單位：

　　中華茶文化是中國傳統文化的重要組成部分，有著幾千年的悠久歷史，茶文化是人類創造的文明文化之一，是物質與精神融為一體的文化。自上世紀八〇年代臺灣茶界人士普遍使用「茶藝」一詞以來，更促進了大陸的茶文化事業的迅速發展，臺灣中華茶文化學會理事長、「茶藝文化學」創立人范增平先生不辭辛苦，十幾年來往返大陸上百次，在北京、天津、上海、廣州等二十多個城市廣泛傳播他創立的「茶藝文化學」和「三段十八步行茶法」茶藝程序，倡導「兩岸品茗，一味同心」，大力弘揚茶藝文化，影響很大，為中華茶藝教育事業和海峽兩岸茶文化的交流作出了重要貢獻，尤其是對天津市的茶藝發展做了很多工作，早在一九九九年就應民革天津市委會邀請來津舉辦過海峽兩岸茶藝聯誼會等活動，近幾年來，每年都要來天津市一兩次，為天津市的茶藝文化事業的發展獻計獻策，與民革天津市委會、市臺灣研究會、市黃埔同學會等部門和廣大茶藝愛好者交流，傳授茶藝文化。到目前天津市已擁有一大批范增平茶藝的愛好者。因此，經舉辦者與范增平先生商議並徵得范增平先生同意和授權，我們準備籌建一個非營利性的「天津市范增平茶藝文化發展中心」。其可行性有以下幾點：

　　一、茶文化是先進文化的一部分，茶文化的發展符合廣大人民群眾的根本利益，因為茶是群眾生活的基本需求之一，茶對人體身心健康有極好的功能，隨著生活水平的日益提高和生活方式的不斷豐富，飲茶文化已滲透到社會的各個領域、各種層次，人們對茶文化的熱情會越來越高漲。特別是「茶為國飲」作為全國政協的提案受到黨和國家的高度重視以來，一個全國性的茶文化活動高潮正在蓬勃發展。茶藝作為茶文化的核心和載體，非常值得在

社會和家庭中大力推廣應用，茶藝走進千家萬戶，有利於提升人民的生活質量。茶藝之道在於一個「和」字，它表現的是人與人之間的和睦，人與茶、人與自然之間的和諧。弘揚茶文化也是實踐「三個代表」重要思想的具體體現，符合黨的發展先進文化的方針和政策，對構建社會主義和諧社會、促進社會主義物質文明和精神文明建設，都具有特別重要的意義。

二、茶文化具有很強的實用性、功利性。隨著茶文化事業綜合利用開發的進展，有愈來愈多的行業參與茶文化活動，「文化搭臺，經濟唱戲」，茶文化在經濟發展中的獨特作用會越來越明顯。

三、具有極大的發展潛力，目前天津地區有大小茶城十幾家，茶藝館、茶樓上百家、茶莊數千家，廣大從業人員急需學習茶藝文化知識，交流茶藝文化工作經驗，一些茶企業也急需茶藝文化方面的人才。雖然目前和全國其他地區相比，天津市的茶藝文化活動還是相對而言比較落後的，但天津市是一個文化積澱深厚的城市，在茶文化領域有著很大的發展空間。

四、擁有較雄厚的專業技術力量。發展中心聚集了多名獲得國家職業資格證書的茶藝技師、高級茶藝師、評茶師、茶藝師職業資格考評員等茶界人才。其中有從事茶藝師職業教育多年、經驗豐富的專業教師，有在全國茶文化報刊發表二十多篇茶文章的業餘作者，也有眾多的茶藝館、茶莊經營者，還有在各個領域工作的業餘茶藝愛好者。

五、有社會各界人士的熱心支持，中心將聘請本市關注茶藝文化發展的知名人士擔任顧問。另外舉辦人之一將另行投資在工商行政管理部門註冊的「天津市創古道源茶業發展有限公司」作為經營實體，每年定期向發展中心繳納管理費或提供捐贈、贊助，作為發展中心業務活動經費的來源之一。

具體宗旨和業務範圍可以包括：

一、宗旨：弘揚中華茶藝文化，豐富茶藝文化生活，促進茶藝文化交流

二、業務範圍

（一）舉辦茶藝文化交流活動以及提供策劃、茶藝表演服務，組織或參加茶藝文化知識和茶藝表演比賽活動。

（二）定期搜集整理茶文化資料，編輯內部資料，宣傳介紹發展中心活動情況及茶藝文化動態。

（三）茶文化書籍、音像資料出版策劃及其他相關業務。

（四）協助茶藝師職業培訓部門對茶藝師宣傳茶藝文化知識。

（五）協助群眾文化部門開展基層單位茶藝文化普及工作。

（六）與外地茶藝文化組織開展茶藝文化交流合作業務。

三、綜上所述，我們認為，組建「天津市范增平茶藝文化發展中心」是順應時代發展潮流，符合科學發展觀，有利於促進社會和諧，提升文化品位的好事情，我們相信，有廣大熱愛茶藝文化的社會各界人士的大力支持，以具有代表性、影響力和一定實力的茶企業為依託，一定能夠取得良好的社會效益，為提高市民文化素質、文明素質，為繁榮、發展天津市的群眾文化事業作出貢獻。中心成立後，我們一定要自覺、主動接受業務主管部門的檢查和監督，嚴格遵守憲法、法律和國家政策，絕不違反憲法規定的基本原則，絕不危害國家的統一、安全和民族團結，絕不損害國家利益、社會公共利益以及其他社會組織和公民的合法權益，絕不違背社會道德風尚。

舉辦者：天津可可士食品有限公司

張娜、邢克健、王夢石（庚鑫）

二〇〇六年一月二十日

天津市范增平茶藝文化發展中心成立的重要資料

資料一

天津市范增平茶藝文化發展中心理事權利與義務

第一章：總則

　　根據本中心章程，特制訂本中心理事的權利和義務。

第二章：理事的權利

　　一、參加理事會，行使下列事項的決定權：

　　　　（一）修改章程；

　　　　（二）審議年度業務活動計畫、長遠發展規劃、年度工作報告；

　　　　（三）年度財務預算、決算方案；

　　　　（四）增加開辦資金、分立、合併、終止等重大事項的方案；

　　　　（五）監督、檢查本中心的資金使用情況；

　　　　（六）選舉、自薦本中心常務理事；

　　　　（七）罷免、增補理事；

　　　　（八）內部機構的設置；

　　　　（九）制定內部管理制度；

（十）從業人員的工資報酬。

二、以本中心理事名義或者受理事會委派代表本中心參加全國和地方舉辦的各項茶事活動；

三、可以在本中心各部門擔任專職或兼職主管、副主管及工作人員；

四、可以免費或者優惠參加本中心舉辦的各種培訓、研討、進修班；

五、經營茶企業的理事可以申請作為理事單位掛牌。

第三章：理事的義務

一、理事應當遵守本中心章程，維護本中心的合法利益，不得侵占本中心的財產；

二、理事應當遵守中心的各項制度，其行為不得損害中心的形象和聲譽；

三、要積極參與中心組織的活動，按時參加理事會會議；

四、認真完成理事會交辦的任務；

五、按規定交納理事會活動費。

第四章：附則

一、理事每年交納活動費二〇〇元；並頒發榮譽證書；

二、理事單位每年交納活動費六〇〇元（含銅牌製作費）；並頒發榮譽證書（理事單位負責人 1-2 人為理事，免交活動費）。

資料二

天津市范增平茶藝文化發展中心組織機構成員名單

榮譽顧問：陳雲君（天津中華詩詞學會會長、著名書畫藝術家、茶文化學者）

顧　　問：雷世鈞（天津市人民政府參事室參事、民革中央文教科衛委員會

副主任）

孫岳（天津市臺灣研究會秘書長）

張清林（天津市黃埔同學會秘書長）

譚肇榮（天津市茶業協會常務副會長兼秘書長）

韓國慶（天津市茶業協會副會長兼茶藝專業委員會主任）

韋建發（天津市國際茶文化研究會副會長兼秘書長）

鄭致萍（天津市津沽諮詢服務部主任）

王學銘（天津市茶文化學者、原天津市南開職大教務主任）

主　　　任：張娜

副 主 任：邢克健

秘 書 長：王夢石

第一屆理事會理事名單：

張娜、邢克健、王夢石、王娜、王莉、王艷梅、王秀萍、趙子剛、楊旭、劉曉英、徐霞、宋文靜、董麗珠、董新、陳玉珍、劉玥、劉興偉、姚磊、寧士斌、楊妍艷

第一屆理事單位名單：

海雅茶園通慶里店、泊明雅軒茶藝館、德暄閣茶苑、黑珍珠茶莊、樂雨軒茶藝館、津衛大茶館

資料三

致范老師的信

范老師：

　　您好！向您報告好消息：社團管理局已批准成立「天津市范增平茶藝文化發展中心」，今天上午我去領取了法人登記證書，發證日期為〇六年六月

六日，據說這是個百年難遇的大順日，六六六大順，預示著我們發展中心的事業會一切順利（不管遇到什麼艱難險阻我們都會努力闖過去的）！下一步的工作還很多，刻公章、辦理組織機構代碼證書、開立銀行帳戶等等，還要召開理事會，研究籌備成立大會、今年工作安排等等。初步定七月十日召開成立會（如今晚經濟週刊茶藝專版順利開版就連同開版慶典一起舉行），屆時如您從福州先到北京的話，我去北京接您來津。

我的那三篇散文已初具規模，等再潤色一番給您發去或您來津時請您過目指點。

祝您身體健康、一切順利！

<div align="right">夢石　敬上　六月七日</div>

資料四

天津市范增平茶藝文化發展中心成立經過報告

各位領導、各位來賓：

大家好！下面我受范增平茶藝文化發展中心理事會的委託，向各位領導和來賓簡要彙報一下中心的成立經過。

中華茶文化是中國傳統文化的重要組成部分，有著幾千年的悠久歷史，茶文化是人類創造的文明文化之一，是物質與精神融為一體的文化。自上世紀八〇年代臺灣茶界人士普遍使用「茶藝」一詞以來，更促進了大陸的茶文化事業的迅速發展，臺灣中華茶文化學會理事長、「茶藝文化學」創立人范增平先生不辭辛苦，十幾年來往返大陸上百次，在北京、天津、上海、廣州等二十多個城市廣泛傳播「茶藝文化學」和「三段十八步行茶法」茶藝程序，倡導「兩岸品茗，一味同心」，影響很大，為中華茶藝教育事業和海峽兩岸茶文化的交流作出了重要貢獻，尤其是對天津市的茶藝文化發展做了很

多工作，早在一九九九年就和天津市臺灣研究會等舉辦過海峽兩岸茶文化聯誼會等活動，近幾年來，幾乎每年都要來天津市一兩次，為天津市的茶藝文化事業的發展獻計獻策，與民革市委會、市臺灣研究會等部門以及廣大茶藝愛好者交流，傳授茶藝文化。到目前天津市已擁有一大批茶藝文化愛好者。因此，我們在去年十一月份以天津市可可士食品有限公司為舉辦者，開始籌備成立民辦非企業單位「茶藝文化發展中心」，多次召開了理事預備會議，反覆研究成立方案、制訂章程。在冠名時徵得了范先生的欣然同意，這也充分體現出范先生對我們天津市茶藝愛好者的信任和支持。二〇〇六年一月，我們到天津市行政許可中心社團局窗口進行諮詢，得到了市社團局同志的熱情接待和耐心指導，根據市社團局的介紹，我們向業務主管單位天津市文化局提出了關於成立茶藝文化發展中心的可行性報告，得到了文化局負責同志的大力支持，令人鼓舞和振奮，作為茶藝文化的社會組織，能夠以政府文化部門為業務主管單位，極大地提升了茶藝的文化地位。三月十二日，范增平先生專程從臺灣來天津，在公證機關作了同意將本人姓名用於天津市范增平茶藝文化發展中心冠名的聲明。隨後，我們將中心章程、開辦資金驗資報告、公證書、組織機構名單、註冊位址房產證明和開辦申請書等相關材料正式報送市文化局，經過市文化局的認真考察、審核，於五月三十日下達了津文辦（2006）第三十三號文件，同意成立「大津市范增平茶藝文化發展中心」並核定了中心的業務範圍是：策劃、舉辦茶藝文化交流活動；培養、舉薦茶藝文化專業人員；編輯、研究茶藝文化資料文集；提供茶藝文化相關服務。

接到市文化局的批復文件後我們於六月一日將全部申請登記材料上報給市社團管理局審核，二〇〇六年六月六日，在這百年一遇的大吉大順之日，市社團管理局下達行政許可決定書，准予行政許可，批准進行民辦非企業單位（法人）登記，並頒發了民證字第 030665 號登記證書。至此，天津市范

增平茶藝文化發展中心宣告正式成立。

我們相信，「天津市范增平茶藝文化發展中心」的成立是順應時代發展潮流，符合科學發展觀，有利於促進社會和諧，提升文化品位的事情，一定會得到廣大熱愛茶藝文化的社會各界人士的大力支持。中心成立後，我們一定要認真貫徹、執行黨和政府的文化方針、政策，自覺、主動接受業務主管部門的檢查和監督，嚴格遵守國家有關法律、法規，依法開展茶藝文化交流活動。為弘揚中華民族優秀茶藝文化，提高天津茶藝文化品位，構建和諧天津作出貢獻。

謝謝大家！

王夢石／報告

資料五

天津市范增平茶藝文化發展中心成立大會歡迎詞

各位領導、各位來賓、各位同門：

下午好！今天，我們懷著無比喜悅的心情，在這裡歡聚一堂，慶祝天津市范增平茶藝文化發展中心的成立，非常感謝大家在百忙之中光臨，特別是還有專程從北京、上海趕來的茶人朋友、同門師妹，在此，我代表發展中心向到會的各位領導、嘉賓表示熱烈的歡迎！

天下茶人是一家。今天在座的有特地從祖國寶島臺灣來的茶藝大師范增平老師，有多年來熱心天津茶文化事業發展的各界領導、前輩，有在茶文化領域做出很多貢獻的茶界人士、專家學者。飲水思源，回顧我們天津茶文化和茶藝活動的發展路程，每一步都離不開前輩們的辛勤開拓和探索，離不開各方茶人的共同努力。借此機會，我代表發展中心向您們致以崇高的敬意和衷心的感謝！我們發展中心的成立，標誌著中華茶人大家庭又增添了新的一

員！今後，我們要繼往開來，為弘揚中華茶藝文化，創建和諧天津做出新的貢獻！

下面，請允許我邀請范增平先生和市政協副主席陸錫蕾女士女士為天津市范增平茶藝文化發展中心的銅牌揭幕！

謝謝大家！

<div style="text-align: right">張娜／致詞</div>

資料六
天津市范增平茶藝文化發展中心成立大會紀實

在二〇〇六年的盛夏之際，天津的茶藝文化活動又掀起新的熱潮。七月九日下午，在天津體育賓館隆重召開了「天津市范增平茶藝文化發展中心」成立大會。市政協副主席、民革天津市委會主委陸錫蕾，市政府參事、民革中央文教科衛委員會副主任雷世鈞，中華詩詞協會常務理事、天津中華詩詞學會會長、書畫藝術家陳雲君、天津中華文化學院院長陳蔚、市臺灣研究會秘書長孫岳、市黃埔同學會秘書長張清林、天津市茶業協會常務副會長兼秘書長譚肇榮、市茶業協會副會長兼茶藝專業委員會主任韓國慶、天津市津沽諮詢服務部主任鄭致萍、天津茶文化學者、原天津南開職大教務主任王學銘、天津國際茶文化研究會副會長兼秘書長韋建發等有關方面負責人以及津京滬等地茶藝文化愛好者共一百餘人也出席參加了成立大會。

大會開始後，首先由張娜主任代表發展中心致歡迎詞。她說：「今天，我們懷著無比喜悅的心情，在這裡歡聚一堂，慶祝天津市范增平茶藝文化發展中心的成立，非常感謝大家在百忙之中光臨，特別是還有專程從北京、上海趕來的茶人朋友、同門師兄弟姐妹，在此，我代表發展中心向到會的各位領導、嘉賓表示熱烈的歡迎！」

張娜又說，「天下茶人是一家。今天在座的有特地從祖國寶島臺灣來的茶藝大師范增平老師，有多年來熱心天津茶文化事業發展的各界領導、前輩，有在茶文化領域做出很多貢獻的茶界人士、專家學者。飲水思源，回顧我們天津茶文化、茶藝活動的發展路程，每一步都離不開前輩們的辛勤開拓和探索，離不開各方茶人的共同努力。借此機會，我代表發展中心向您們致以崇高的敬意和衷心的感謝！我們發展中心的成立，標誌著中華茶人大家庭又增添了新的一員！今後，我們要繼往開來，為弘揚中華茶藝文化，創建和諧天津做出新的貢獻！」

接下來，張娜主任邀請臺灣中華茶文化學會理事長范增平和市政協副主席陸錫蕾一起為「天津市范增平茶藝文化發展中心」銅牌揭幕。

王夢石秘書長向在座的各位領導和嘉賓介紹發展中心概況和成立經過。他說，中華茶文化是中國傳統文化的重要組成部分，有著幾千年的悠久歷史，茶文化是人類創造的文明文化之一，是物質與精神融為一體的文化。自上世紀八〇年代臺灣茶界人士普遍使用「茶藝」一詞以來，更促進了大陸的茶文化事業的迅速發展，臺灣中華茶文化學會理事長、「茶藝文化學」創立人范增平先生不辭辛苦，十幾年來往返大陸上百次，在北京、天津、上海、廣州等二十多個城市廣泛傳播「茶藝文化學」和「三段十八步行茶法」茶藝程序，倡導「兩岸品茗，一味同心」，影響很大，為中華茶藝教育事業和海峽兩岸茶文化的交流作出了重要貢獻，尤其是對天津的茶藝文化發展做了很多工作，早在一九九九年就和天津市臺灣研究會等舉辦過海峽兩岸茶文化聯誼會等活動，近幾年來，幾乎每年都要來天津一兩次，為天津的茶藝文化事業的發展獻計獻策，與民革市委會、市臺灣研究會等部門以及廣大茶藝愛好者交流、傳授茶藝文化。到目前天津已擁有一大批茶藝文化愛好者。因此，我們在去年十一月以天津市可可士食品有限公司為舉辦者，開始籌備成立民辦非企業單位「范增平茶藝文化發展中心」，多次召開了理事預備會議，反

覆研究成立方案、制訂章程。在冠名時徵得了范先生的欣然同意，這也充分體現出范先生對我們天津茶藝愛好者的信任和支持。二○○六年一月，我們到天津市行政許可中心社團局窗口進行諮詢，得到了市社團局同志的熱情接待和耐心指導，根據市社團局的介紹，我們向業務主管單位天津市文化局提出了關於成立茶藝文化發展中心的可行性報告，得到了文化局負責同志的大力支持，令人鼓舞和振奮，作為茶藝文化的社會組織，能夠以政府文化部門為業務主管單位，極大地提升了茶藝的文化地位。三月十二日，范增平先生專程從臺灣來天津，在公證機關作了同意將本人姓名用於天津市范增平茶藝文化發展中心冠名的聲明。隨後，我們將中心章程、開辦資金驗資報告、公證書、組織機構名單、註冊位址房產證明和開辦申請書等相關材料正式報送市文化局，經過市文化局的認真考察、審核，於五月三十日下達了津文辦（2006）第三十三號文件，同意成立「天津市范增平茶藝文化發展中心」並核定了中心的業務範圍是：策劃、舉辦茶藝文化交流活動；培養、舉薦茶藝文化專業人員；編輯、研究茶藝文化資料文集；提供茶藝文化相關服務。接到市文化局的批復文件後我們於六月一日將全部申請登記材料上報給市社團管理局審核，二○○六年六月六日，在這百年一遇的大吉大順之日，市社團管理局下達行政許可決定書，准予行政許可，批准進行民辦非企業單位（法人）登記，並頒發了民證字第 030665 號登記證書。至此，天津市范增平茶藝文化發展中心宣告正式成立。

王夢石最後說，我們相信，「天津市范增平茶藝文化發展中心」的成立是順應時代發展潮流，符合科學發展觀，有利於促進社會和諧，提升文化品位的事情，一定會得到廣大熱愛茶藝文化的社會各界人士的大力支持。中心成立後，我們一定要認真貫徹、執行黨和政府的文化方針、政策，自覺、主動接受業務主管部門的檢查和監督，嚴格遵守國家有關法律、法規，依法開展茶藝文化交流活動。為弘揚中華民族優秀茶藝文化，提高天津市茶藝文化

品位，構建和諧天津市作出貢獻。

邢克健副主任宣讀了發展中心首批顧問和理事名單：

中心聘請的顧問是：
雷世鈞（天津市人民政府參事室參事、民革中央文教科衛委員會副主任）、孫岳（天津市臺灣研究會秘書長）、張清林（天津市黃埔同學會秘書長）、譚肇榮（天津市茶業協會常務副會長兼秘書長）、韓國慶（天津市茶業協會副會長兼茶藝專業委員會主任）、韋建發（天津市國際茶文化研究會副會長兼秘書長）、鄭致萍（天津市津沽諮詢服務部主任）、王學銘（天津市茶文化學者、原天津市南開職大教務主任）。

中心還特意聘請陳雲君先生擔任榮譽顧問。

第一屆理事會成員是：
張娜、邢克健、王夢石、王娜、王莉、王艷梅、王秀萍、趙子剛、楊旭、劉曉英、徐霞、宋文靜、董麗珠、董新、陳玉珍、劉玥、劉興偉、姚磊、寧士斌、楊妍艷。
第一屆理事單位是：
海雅茶園通慶里店、泊明雅軒茶藝館、德暄閣茶苑、黑珍珠茶莊、樂雨軒茶藝館、津衛大茶館。

在歡快的氣氛中，范增平先生應邀與張娜、邢克健、王夢石等中心領導成員分別向顧問、理事及理事單位負責人頒發了榮譽證書和銅牌。

授牌儀式之後，范增平先生首先在大會上講話，他對發展中心的成立提

出了殷切的期望和嚴格的要求。市政協副主席、民革天津市委會主委陸錫蕃，市政府參事、民革中央文教科衛委員會副主任雷世鈞，中華詩詞協會常務理事、天津市中華詩詞學會會長、書畫藝術家陳雲君、天津市茶業協會副會長兼茶藝專業委員會主任韓國慶、天津國際茶文化研究會副會長兼秘書長韋建發等到會領導和嘉賓也先後在大會上發表了熱情洋溢的講話。

陳雲君先生在講話中說，天津市茶文化的發展狀況與直轄市的地位還很不相稱，他願意為范增平茶藝文化發展中心盡自己的「微薄之力」。

雷世鈞先生在講話中對發展中心寄予厚望，他提出幾點要求，希望大家要團結起來，宣傳起來，活動起來。

廣東和福建茶友贈送了珍貴的陳年優質茶餅，武夷山天行健大紅袍公司和書道與茶道報社向與會來賓們贈送禮品，北京書法家周聖尊先生為中心題字。茗雨軒茶府和百合茶莊為祝賀中心成立還特意贈送了大型花籃。

成立會結束後，舉行了慶祝晚宴。

緊密追隨師父的腳步

（一）中心策劃創意、舉辦茶藝文化交流活動

一、「臺茶飄香品茗會」。邀請愛茶群眾免費品嚐臺灣烏龍茶，並通過講解，使人們認識和瞭解臺灣烏龍茶，掌握鑑別臺製茶和臺茶的辨別能力。大家品嚐了獲得臺灣冬季比賽茶頭等獎的凍頂烏龍茶，鑑賞了幾種臺製烏龍茶和臺灣本地烏龍茶。還由我中心的茶藝師演示烏龍茶的臺式泡法，受到好評。

二、「丁亥年端午節茶詩朗誦會」。一些有關社團組織的負責人和許多茶藝文化愛好者等出席了茶詩朗誦會。來自各行各業的業餘詩詞愛好者、茶文化愛好者和朗誦愛好者歡聚一堂，茶詩朗誦會上氣氛熱烈、祥和，與會者饒有興趣地品飲了西湖龍井、鐵觀音等名茶，品嚐了我中心提供的端午節的傳統食品粽子，朗誦古代名家的經典茶詩和天津詩人創作的當代茶詩，期間還穿插了由我中心茶藝表演隊表演的「三段十八步行茶法」茶藝節目，受到大家的熱烈歡迎。此項活動在《中華合作時報》、人民網、天津茶商網等眾多媒體發佈消息，社會迴響較大。

三、中心配合愛樂鈴教育中心特針開展了少兒茶藝教師的培訓，對來自全市幼稚園的數十名教師進行了茶藝師資培訓，現在她們已能夠擔負起少兒

學習茶藝的輔導工作，受到家長的歡迎，特別是最近天津市青少年活動中心開設的少兒學茶藝課程（師資經我中心培訓），《今晚報》、《每日新報》都作了報導。

四、中心還與箏和天下天津古箏藝術中心合作，在天津大學舉辦了「箏韻校園・品茶人生」——箏和天下箏與茶藝沙龍走進校園系列活動。活動以弘揚優秀傳統文化，讓古箏藝術、茶藝文化走進大學生的課餘生活為目的，通過公益性沙龍的形式，把古箏音樂文化和茶藝文化面對面與每一位莘莘學子交流、互動，同時培養大學生對傳統文化藝術的深刻瞭解、陶冶情操、緩解壓力、修身養心。大學生們在茶藝師的輔導下進行了泡茶實踐，表現出了對茶藝的濃厚興趣。為了更好地傳承茶藝文化，豐富大學校園生活，讓喜歡傳統文化藝術的廣大同學能更近距離地體會其魅力，中心與箏和天下天津古箏藝術中心合作，對來自全國各地的古箏演奏人員進行了茶文化知識講座和茶藝培訓。此外，還推出了「箏和茶藝・雙修專修」交流培訓活動，招收物件是愛古箏、愛茶藝之人，目的是更好地體現箏與茶的和諧交融，培養出古箏、茶藝兩樓人才。中心還與多家社會培訓機構合作開辦茶藝師、評茶員取證培訓班，為天津市和全國各地培養出大批茶藝人才。

五、通過開展各項茶藝活動，促進了我市茶藝文化事業的發展，擴大了我市茶藝文化愛好者的隊伍。中心經市文化和廣播影視局推薦，市社團管理局審核，市人民政府批准，被評選為天津市先進社會組織，由天津市人民政府頒發了證書和牌匾。

（二）隨師父訪上海、廣東學習

二〇〇六年四月，范老師在上海茶藝師培訓班講課，我專程去上海看望范老師並且觀摩范老師的講課，領略茶藝大師的風采。自從拜范老師為師以來，我可以說是范老師的一個緊密的追隨者了。學生只有不懈地追隨老師，

才能有所長進。拜師不是單純學技藝，主要是學老師的思想、學老師的處世為人。不只從書本上學，更主要的是多親近老師。范老師在茶藝方面取得的成就是世人矚目的，有許多值得我們學習的地方。記得柏林禪寺方丈明海大和尚說過：「中國過去為什麼講究跟著師父，沒有說網上授課？徒弟跟著師父，就是生命影響生命。我小的時候在鄉下見到的木匠帶徒弟，很少說話的，什麼原理也不講，好的徒弟跟著，耳濡目染地聽著、看著，時間久了，一通百通了，把師父超出語言之外的心法學會了，就成為師傅的心傳弟子了。」

1・范老師講課風格平和、親切

　　范老師在上海茶藝師職業培訓中心採用的是幻燈片的形式教學，介紹了我國臺灣十大名茶和茶藝文化發展狀況。在教授烏龍茶「三段十八步行茶法」時，范老師親自演示，我站在老師身邊解說。老師表演茶藝時的道具簡單，內涵豐富。茶具擺放像太極。九宮格象徵大地，隨手泡放在桌上太高，所以放在了下面稍矮的地方。動作準確規範，精湛細膩，乾淨俐落，不拖泥帶水，非常藝術化。沒有淋壺的動作，淋壺是比較世俗的做法，水浪費得太多，不合乎儉樸、儉省的茶德。范老師就非常崇尚儉樸，連頭髮都是自己剪，為省得剃鬚留起了鬍子，嫌穿西裝燙熨麻煩改穿布衫了。做文化人要安貧樂道。十幾年前我國臺灣一家很大的製茶企業要請范老師去做主管被他拒絕了，為的就是能夠保持超然。范老師講課的風格是平和樸素的，親切隨意，雖然著述頗豐，但絕不照本宣科，純以感發為主，老生常談，苦口婆心，善於把高深的學問化為平淡的家常話。這使我想起古典詩詞專家葉嘉瑩教授在回憶她的老師顧隨先生講課風格時所說的話：「凡是在書本中可以查考到的屬於所謂記問之學的知識，先生一向都極少講到，先生所講授的乃是他自己以其博學、銳感、深思以及豐富的閱讀和創作之經驗所體會和掌握到

的詩歌中真正的精華妙義之所在，並且更能將之用多種之譬解，做最為細緻和最為深入的傳達。」當然，這種平和與樸素有時候很可能讓人覺得平淡無味。然而能用平淡無味的語言表達出很深刻的道理也是很難得的，因為「道」本身就是樸實無華的，老子《道德經》說：「道之出口，淡乎其無味。」我們品茶的最高境界也是「無味之味，乃為至味」。

我聽過范老師很多次的講課，覺得風格非常平和，像拉家常一樣親切。看似很平淡，後來才能慢慢品出味道來。做學問到了一定的境界，就不會讓人感到深奧難懂。正如清代人陸次之在品評龍井茶時所說，「此無味之味，乃至味也。」范老師早在一九八五年就提出：「茶藝的根本精神，乃在於和、儉、靜、潔。」其中把「和」作為第一條。「和」是指「平和」范老師的茶藝思想的核心可以用「平和」二字來概括。茶的學問是大眾化的，有沒有讀過書的都要喝茶。范老師認為演講最主要的是要讓社會大眾聽得懂，盡量口語化，不用艱澀的詞語，不用文言文。真正的學問來自於一般老百姓的生活。演講要很平淡的入，有所得的出。其中的道理，高深的人看很高深，平凡的人看很平凡，不能高深的人看很平凡，平凡的人看很高深。

我覺得，如果把茶藝師職業培訓的學校比作是茶藝師的搖籃，那麼老師在課堂上的講課就像催人進入美好夢鄉的搖籃曲。

在上海職業培訓中心，我還見到了喬木森老師，中午在培訓中心的食堂我們一起共進午餐，喬老師在天津海雅茶園講過《茶席設計》，有過接觸。席間聽喬老師談了不少他編創茶藝節目的設想，如把中國書法融入到茶藝表演動作中去，後來在唐山舉辦的河北金秋茶會上還真的觀賞到了喬老師和他學生表演的這個茶藝節目。

2．訪百佛園、吳覺農紀念館，見許四海大師

離開上海職業培訓中心後，范先生帶我乘坐出租車趕到座落在上海市郊

區的外環線曹安路百佛園。原本只是為了參觀設在園內的吳覺農紀念館。因為在此之前聽說百佛園的主人、壺藝大師許四海到陶都宜興去了。進入園內已是傍晚時分了，幸好吳覺農紀念館的工作人員還沒下班，而且從許四海的夫人金萍珍老師那裡得知許先生剛剛回來了，我心裡暗暗慶幸自己的福分不淺。我們先來到樓上的展室，這裡原來是許四海的茶具博物館，為了使當代茶聖吳覺農的茶學思想發揚光大，他毅然把茶具博物館關掉，騰出幾百平米的場地無償提供給吳覺農紀念館，而且時間一訂就是三十年。紀念館設在樓上，大廳迎面的鮮花叢中是漢白玉雕刻的吳老的半身塑像，我們懷著無比景仰的心情在當代茶聖的塑像前合影留念。寬敞的展室內，擺放著吳老曾經用過的辦公桌椅和檯燈，四周牆壁上都是吳老生前從事茶業活動的照片，展櫃裡面陳列著吳老生前用過的茶具、獲得的各種榮譽證書以及出版過的各種書籍、資料，陳列的書籍中有幾本我也有，如《茶經述評》、《茶者聖》等，看著覺得非常親切。

　　參觀完紀念館，金老師帶我們來到百佛園的庭園裡，一片綠茵茵的草坪讓我想像出去年在這裡曾經舉辦過二百人席地而坐的「無我茶會」的情景。這時我看見一位身材福態的先生朝我們走過來，看那熟悉的相貌不用說就是大名久仰的許四海了，他是聽說范先生來了便到庭園裡迎接的，熱情地邀我們到他的後樓去。上了樓，在一間雖然很寬敞卻因堆滿書籍和紫砂藝術品而顯得有些零亂的「四海工作室」裡，他讓我們坐在寬大舒適的沙發上，自己拉過來一把矮小的木椅子坐在茶几前開始邊聊邊為我們泡茶。我很驚訝被人稱為「壺癡」、「江南壺怪」的壺藝大師用的竟是一隻很普通的紅泥掇球壺，壺身佈滿了有些發黑的茶漬，壺口還有點破損，我問他這是您自己做的壺嗎？許四海說是他徒弟做的。范先生笑著說許大師的壺自己可捨不得用，一把值很多錢呢。我們的話題就從新落成的這座百佛園開始。許四海無限感慨地說：「百佛園搞了整整八年。」如今，耗費他八年心血的百佛園終於竣工

了，現在又可以專心致志地做他所熱愛的紫砂壺了。這不，昨天他在宜興與幾個徒弟做壺一直到深夜兩點多。許四海介紹說，現在隨著電視劇《紫玉金砂》在全國各地播放，紫砂壺又熱了起來，供不應求，因為在宜興好的泥料已不多了。我問他平時都喜歡喝些什麼茶，他說：「我只喝綠茶，而且是一年四季只喝宜興綠茶。」我知道他說的就是陽羨茶，宜興古稱陽羨，陽羨茶在唐代就很有名，盧仝曾有「天子未嘗陽羨茶，百草不敢先開花」的詩句。但許四海喝的卻是極普通的宜興綠茶，我拿起紫砂品茗杯，看看茶湯是淡淡的，啜一口，味道也是淡淡的，遠遠比不上名優綠茶的鮮爽、清香。他說：「喝茶要粗一些好，茶要粗，飯要淡。粗茶淡飯，這是何其高的境界！」可是用紫砂壺沖泡綠茶是否合適，我卻心存疑慮，於是我問：「您為什麼不用玻璃杯沖泡綠茶呢？」許四海說：「玻璃杯泡茶，茶的有益物質只能浸發出百分之五十，瓷壺、瓷碗是百分之七十，而紫砂壺能達到百分之九十五以上。用玻璃杯泡綠茶是為了看，而我們的目的是要喝，喝出健康來。」許四海強調要從深度和廣度來入手認識健康的理念。他說：「壺中有乾坤，壺小天地大。一把壺就像一個人，每一個毛孔都要出汗、出氣。泡綠茶用的壺要經過 1020°C 的燒製，而且要粗泥細做，調砂的壺最適合泡綠茶，透氣性好，泡好茶後水在壺裡流動，包括各種元素都在壺的空間裡運動。紫砂是兩億五千萬年前經過地殼運動、火山爆發形成的，裡面沉澱了大量的微量元素。五色土的傳說，在古代文獻裡有。乾隆時一兩紫砂一兩金，現在是一兩紫砂十兩金。」許四海談起紫砂來如數家珍，愛壺之心，溢於言表。難怪曾是許四海鄰居的上海女作家程乃珊說：「許四海就像一把造型拙樸的紫砂壺，渾厚、穩重、肚量大，使每一個和他接觸的人都感到寧靜安穩。」許四海先生是我仰慕已久的紫砂藝術大師，有「江南壺怪」之美譽，這次能和范老師一起來百佛園見到許四海先生，近距離與大師接觸，也是難得的機遇。

中華茶藝理論與實務結合

　　二〇〇七年二月，我們舉辦了天津市首屆中華茶藝表演賽。本屆表演賽是由天津市范增平茶藝文化發展中心和今晚傳媒集團《今晚經濟週報》聯合主辦的。本屆表演賽的宗旨是為了弘揚中華民族優秀的傳統文化，普及茶藝文化知識，促進天津茶藝文化的交流，通過這次活動，讓更多的人認識茶藝表演，瞭解茶藝文化的豐富內涵，增強人們的健康文明的生活意識，推動茶藝文化在天津的健康發展，同時為以後每年一屆的中華茶藝表演賽創造良好開端。范老師特意為本屆表演賽發來題詞：「欣聞天津市第一屆茶藝表演賽，津門文化，茶藝飄香。今日獻技，永留芬芳。」

（一）珍惜師父給我鍛煉的機會
　　二〇〇七年三月，范老師在廣州再次舉辦海峽兩岸茶藝師培訓班，讓我去助講，這是老師給我去鍛煉的機會，我很珍惜，再次赴廣州，在兩岸茶藝師培訓班上講了一課《茶與散文》，范老師說過，所謂茶文學，是指以茶為主題而創作的文學作品。包含了作品中的主題不一定是茶，但是有歌詠茶或描寫茶的優美片段，都可視為茶文學。茶文學的內容包括了：茶詩、茶詞、茶文、茶的對聯、茶的小說……等等。

散文是以文學的重要體裁，也是茶文學的重要體裁。所謂茶散文，就是以茶為主題而創作的散文。

從晉代杜育的〈荈賦〉開始，中國古代留下大量茶散文，古代散文的概念是廣泛的，凡是韻文以外的作品都叫散文。茶散文也稱茶事散文、茶文化散文。茶詩有名的很多，古代有名的茶散文也不少。

《茶經》、《大觀茶論》等等，說是茶書，其實不過幾千字，稱為茶文也可。《茶經》也許多散文筆法，如：「茶者，南方之嘉木也。一尺、二尺乃至數十尺。」、「茶之為用，味至寒，為飲，最宜精行儉德之人。若熱渴、凝悶、腦疼、目澀、四肢煩、百節不舒，聊四五啜，與醍醐、甘露抗衡也。」語言流暢，優美，完全是散文的語言。散文就像茶。人們把茶比作是清新飄逸的書中仙子。

無論是綠茶、花茶還是烏龍茶，也無論是西湖龍井還是碧螺春，都有一種自在的清香，一種沁人心脾的韻味，那種天生的淡雅總讓人無限陶醉。

散文有著與生俱來的清新灑脫。讀在心田就好像好茶品在口裡，馨香和雅致自在心底迴蕩。

所以，有時侯品茶之意並不在茶，而在於人生的感悟。

小小茶杯容納大千世界。

片片茶葉，沉浮之間展現了人生百態。

散文如茶，好的散文應該伴著茶香寫出來的，茶散文更不用說了，從頭到尾充滿茶香。

散文就像茶。人們把茶比作是清新飄逸的書中仙子。

（二）發表如何提升茶藝館經營管理和茶藝師素質

在廣州期間，還參加了「海峽兩岸茶藝文化論壇」並發言，就如何提升茶藝館經營管理和如何提升茶藝師素質發表了自己的看法。

1．如何提升茶藝館經營管理

（1）科學化管理

科學化管理範圍很大，包括市場定位、成本控制、運營機制等所有人財物的管理，建立和完善規章制度。管理不能是粗放型的，要細心、細緻，例如注意對客戶的資料搜集，記載要詳細，包括客人的姓名，職業，生日，喜歡什麼茶，喜歡雅間還是大廳散座，喜歡哪個茶藝師的服務等。

細節決定成敗。茶藝館經營要注意細節的管理，爭取讓客人挑不出任何缺欠，包括店堂的窗明几淨，洗手間的衛生，茶具的清潔，服務人員的整潔、清爽。茶具要齊全，泡什麼茶用什麼樣的茶具，一樣也不能少，現在茶藝知識比較普及了，不少客人是內行。殘破的茶具一定不能給客人用，對客人要體現出無微不至的關懷。這些都是從小見大，從細微處入手，整體面貌就會讓客人感到舒適。

茶藝館要實行會員優惠制（貴賓卡）為好。從九五折直到八五折或八折，這也是促進消費的一種方式，滿足客人的優越感，沒有會員卡的要堅決不打折或少打折，待遇上一定要有所區分。

（2）人性化管理

對人的管理，除了嚴格用制度約束以外還要關心茶藝服務員的生活。安排好員工的生活，包括食宿，按時發放工資等。還要豐富員工的業餘文化生活，例如組織搞一些茶產地的旅遊，增加員工對茶的瞭解和熱愛。提供學習機會，鼓勵學員考級。如考茶藝師，先由個人墊付學費，然後茶藝館每月補助，一兩年之內補完，也利於她們穩定，鼓勵學習，報銷學費路費，使她們感到企業的溫暖，從事茶藝工作的前途。解決後顧之憂，茶藝館的服務工作是受年齡限制的，年齡太大就不再適合。為了讓她們安心工作，最好要在她

們最好的年齡段期間學到一門以後謀生的技藝，當然，有的茶藝師可以考到茶藝技師、高級茶藝技師，可以從事茶藝館管理或茶藝師培訓工作，以此為長期的職業，但大多數服務員還是做到二十五、六歲就離開了茶藝行業。轉行以後她能幹什麼？所以要讓她們除了茶藝之外最好還學會一門技能，如電腦打字、速記、會計、插花等等。

（3）藝術化管理

要提升茶藝館的文化品味，藝術品位，最好把茶藝館辦成「特色茶藝館」、「主題茶藝館」，如棋類茶藝館、雅石茶藝館、集郵茶藝館、瓷器茶藝館、花鳥魚蟲茶藝館等。茶藝館經營者不僅要懂茶，還要瞭解茶文化。因為茶藝館是茶文化的窗口，要掌握茶藝館經營發展的動態。所以茶藝館必須要購買一些茶文化書箱，要訂閱《茶週刊》、《茶葉經濟資訊》、《中國茶文化專號》、《茶博覽》等報刊雜誌，以便及時瞭解目前茶文化動態、信息。要積級參加活動，像全國百佳茶藝館評選、茶館經理論壇、國際茶文化研討會等一些全國性的活動，要積極報名參加，提高知名度，將自己融入茶文化的大圈子裡去。

茶藝館要經常辦活動，每一兩個月有一次主題活動，如「茶藝與人生」、「紫砂壺鑑賞」、「新茶品嚐」等。通過搞活動廣結茶緣，逐漸形成一個比較穩定的客戶消費群體。

茶藝館要突出「藝」字，茶藝館要有幽雅的環境，現在基本上都注意了。還要用好的茶具，例如紫砂壺，許多高檔茶藝館給客人用的是普通的幾十元一隻的壺。工藝師、高級工藝師的壺只是在櫥窗擺設，並不使用。其實大可不必，高檔消費要有高檔享受，其中包括茶具精美藝術的享受。否則客人就會認為你茶藝館的壺還不如我家裡的壺好呢。日本茶道，主人就是拿出最珍貴的古董茶具來讓客人欣賞、使用，那都是價值連城的茶具。已故的上

海書畫家、茶人唐雲先生，收藏有八只清代陳曼生的壺，客人來了，他就用這些珍藏的壺為客人泡茶，說是如果摔了，那麼就是緣分已盡，壺畢竟是身外之物。要在好的環境裡，喝到好的茶葉用到好的茶具，享受到美的茶藝服務。經常給客人用好壺還有利於壺的保養。對愛好收藏紫砂壺的客人可以代客養壺。

高檔茶藝館（上千平方米的大型茶藝館）還要突出茶藝師的地位和作用。應該設有茶藝總監、首席茶藝師。大型茶藝館要培養出知名茶藝師，參加大賽獲獎、進行廣告宣傳。就像大飯店由名廚主理一樣。茶藝館老闆自身條件好的，也可以推出自己為名牌，如老舍茶館的尹智君，五福茶藝館的譚波，清和茶館的袁勤跡，和靜園茶藝館的王瓊，等等。關於服務，我認為大型茶藝館要有專人全程服務，可以由客人點名服務，客人如果不是提出請茶藝師回避的要求，茶藝師應該是一直在旁邊隨時提供服務的。這種服務方式，有些高檔飯店裡有。例如有專人為客人盛飯、盛湯、斟酒。茶藝館呢，應有專人泡茶、斟茶、奉茶、講解茶藝，還可以為客人彈奏樂曲，甚至與客人一起下棋、聊天、品茶也未嘗不可。高檔收費，要有一流的服務水平。

2．如何提升茶藝師素質

茶藝師是茶文化的直接傳播者，作為茶藝師必須首先要有基本的茶葉知識，現在一般只重視茶葉知識和沖泡知識，對茶文化基礎知識只是考試時應付過去就完了，不深入學習。對於茶藝師要求要有文化底蘊，對中國歷史、中國文學特別是茶方面的歷史和文學知識尤其要瞭解。陸羽的《茶經》，宋徽宗的《大觀茶論》，皎然的詩〈飲茶歌誚崔石使君〉、盧仝的〈走筆謝孟諫議寄新茶〉、范仲淹的〈和章岷從事鬥茶歌〉，還有蘇軾、白居易、陸游等等茶詩要多讀多背，年輕人記憶力好，應多背一些。茶史掌故要熟悉一些，最起碼的典故如「王褒僮約」、「水厄酪奴」、「以茶代酒」、「以茶養廉」

等等要知道。對其他技藝要掌握一兩種。如浙江的高級茶藝師袁勤跡擅長插花、彈琴，瀋陽的王瓊擅長寫作散文。這就是所謂「功夫在茶外」，藝術是相通相融的，互相促進的。掌握了其他藝術，對提高茶藝本身也有很大的好處。茶藝師最好是琴、棋、書、畫會一兩種，如我在拙文《玉指冰弦茶藝人》裡那樣理想化的人物。很早以前，我曾寫一篇文章，對茶藝師這一職業的從業人員寄託了自己的理想和期望：

華燈初上，賓客臨門，走進清幽淡雅的茶藝館，穿過曲徑迴廊，坐在仿古的紅木桌旁，驀然見你，一位妙齡女子，亭亭玉立，儀態端莊，輕移蓮步，款款而來。婀娜多姿，嫵媚動人。如春風迎面撲來，似嫦娥飄然而至。一襲錦緞旗袍，盡展東方國韻：絲織銀雪紛飛，繡染紅梅綻放，疏影橫斜，暗香浮動。妍麗的臉龐淺露笑靨，秀美的長髮高盤雲髻，明眸皓齒，粉頸芳肩，冰肌玉骨如凝脂，微露深藏總相宜。雖不能閉月羞花、沉魚落雁，卻也是天生麗質，勝過鄰家之女。你用纖纖素手，捧來精美茶具：景瓷宜陶，搭配得當。茶道六用，各司其職。隨手泡、公道杯，青花粉彩若琛甌，紫玉金砂孟臣壺。調息靜氣，焚香掛畫。供奇石、插鮮花。臨泉松風，靜候三沸。燙壺溫杯，高沖低斟，猶如雛鳳展翅，又似祥龍行雨。翻江倒海，魚躍龍門。技藝精湛嫻熟，動作輕盈優雅。一招一式，師出名門，烏龍普洱、紅綠花茶，各類泡法，傳承有序。解說甜美輕柔，恰似燕語鶯聲。茶未入口，已覺生津，如同淙淙溪水，潤澤心田。須臾之間，茶熟香溫。奉盞敬茶，玉手傳盅。
於是賓客舉杯，三龍護鼎，杯裡觀色，聞香品茗。只見你丹唇微啟，氣若幽蘭，輕啜醍醐，如飲甘露，示範表演，出神入化。香氣清新濃郁，滋味鮮爽醇厚。細品瓊漿，一啜三歎。茶香瀰漫，宛若世外桃

源；煙霞縹緲，勝似瑤臺仙境。

品啜之餘，可與你聊閑天、敘閑情。你本來羞澀靦腆，不善言談，但對弘揚祖國文化，傳授茶藝技巧，卻視為己任，義不容辭。細說原委，百問不煩。你知書達理、博聞強記，無論唐詩宋詞、或是元曲漢賦，你懂平仄、通格律，可以依韻奉和，淺吟低唱；名篇佳作、茶經茶典，更是爛熟於心，背誦如流；茶史掌故、奇聞趣事，也能如數家珍，娓娓道來：王褒僮約、水厄酪奴，碧螺春的神話、鐵觀音的傳說……

你還會調琴、曉音律，俯首撫琴，龍吟鶴唳。或演奏於玲瓏剔透的假山石旁，或彈撥在青翠茂密的竹林之下。玉指冰弦，悠揚婉麗，嫋嫋餘音，繞樑不絕。天樂融會怡情，古曲伴隨茶香。平沙落雁，漁舟唱晚，春江花月夜，胡笳十八拍。美妙的琴音從你指尖像潺潺山泉流淌不息，聲聲入耳，攪人心緒。鏗然的琴聲是寄託著你對未來生活的憧憬？還是對家鄉親人的思念？抑或是高山流水，尋覓知音？纏綿的情愫令人柔腸寸斷，夢縈魂牽。正是：「此曲只應天上有，人間能得幾回聞。」

然而茶過七巡，意猶未盡，可邀你相坐對弈，切磋棋術。圍奩象天，方局法地。黑白妙趣，進退取捨。看你躊躇猶像，舉棋不定，其神也可愛，其態也可掬。棋逢對手，輸贏皆可，勝固欣然，敗亦歡喜。若是茶助雅興，再欲揮毫潑墨，你又鋪宣紙、捧歙硯，文房四寶，一應俱全。題茶詩，撰茶聯，字斟句酌，巧寓新意。翰墨茗香，躍然紙上。娟秀雋永，筆法舒展自如；飄逸瀟灑，頗具蘭亭遺風。丹青繪茶畫，妙筆染彩圖，雙鉤填色，淺描淡抹，或工筆花卉，或寫意山水，空靈韻致，蕭疏淡遠。遙想歷代名媛佳麗，淑女閨秀，其聰慧才智也莫過於此。

待到曲終人散，盡杯謝茶，賓客乘興而來，滿意而歸。雖說是人生常聚散，相逢是故交，但你依然珍惜每一次的事茶機遇，新朋舊友，送往迎來，尊卑貴賤，一視同仁。一期一會，以茶結緣。有如此品茗佳境，又配你才藝雙馨，怎不教人光顧再三，流連忘返？

茶藝師的思想素質也很重要。要有良好的職業道德，服務態度。具有了這些因素，這個人的整體素質提升了，氣質就出來了，茶藝師重要的是有氣質，不見得長相多好，一般就可以，但最好是有氣質，談吐舉止，文雅大方。有茶文化專家說茶藝館是培養淑女的搖籃，的確是這樣，在茶藝館工作過的，出來就應該與眾不同，所以說學茶藝是終生受用不盡的。茶藝師要珍惜在茶藝館工作的機會，善待自己，善待顧客，無論尊卑貴賤都要一視同仁，一期一會，以茶結緣。要真正成為一名德藝雙馨的茶藝師，為弘揚中華茶藝文化貢獻出自己的力量。當然，茶藝師的思想也要與時俱進。

（三）茶席設計要與環境契合

在廣州的幾天裡，我再次觀摩了范老師的茶藝培訓課程。范老師的茶藝並沒有停留在十幾年前的成就上，而是不斷地發展，與時俱進。當今茶席設計風靡一時，各種對茶席的詮釋五花八門，范老師有著自己獨到的見解。

范老師認為，茶席設計是茶藝環境中的一項展示設計，也是一項應用設計，是茶藝環境藝術設計中的主要部分。茶席設計與環境的契合格外重要，茶席與周圍環境必須做到精心設計，透過設計的力量，改變一些不足或不完善之處，使之表現出中國文化的特質，才算是合適的茶席。茶席設計最主要的目的，是為了品茶環境的完善、完美而做。所謂品茶環境，包括景、物、人、事，設計茶席需要考慮到品茶環境的構成元素與時間、空間的關係。因為茶席設計是一時性的設置而非永久的設計，景物、人事隨時都會有所變

化。由於時間、空間的改變，設計必然也不同。如果空間相同，而時間不同，茶席設計就會不同；反之，時間相同、空間不同，茶席設計也要有所區別。

　　茶席是人們藝術地品茶之地。為了更好地營造特定的泡茶飲茶環境和氛圍，在茶席設計的過程中要精心創意，認真準備，從選茶、擇水、備具，到茶桌臺布、插花和字畫等物品的擺設以及茶藝師的服飾，都應該符合一個共同的要求，就是把所泡之茶的特色最大限度地展現出來，讓品茶的人得到最美好的感受。一款好的茶席，不僅要讓茶葉和茶具等物品搭配得當，顏色協調，而且還要推陳出新，主題鮮明，充分地展露出設計者的思想風格和藝術才華，茶席設計不是精美的茶具展示，也不是單純的茶藝表演，每一個茶席都應該是與眾不同，獨出心裁的。茶席設計是茶藝編創的基礎，而茶藝作為茶道的載體，又是實現茶道（即飲茶之道、修行之道）這一飲茶的最高追求和最高境界的途徑。

　　我在北京「東方國藝」考取高級茶藝師時候，實際操作考核的就是茶席設計，當時我設計的是《太湖之春》。記得那時我常到住處附近的芳城園社區的花園裡一邊散步，一邊構思。這個隱蔽在高層建築群裡的小花園非常幽靜，林木繁茂，矗立著幾座玲瓏剔透的高大山石，而且還有一片茂密的竹林。雖然已是深秋時節，但花園深處依然綠意蔥蘢，宛如江南。想到江南，自然想到風景秀美的太湖，想到太湖之濱洞庭山的名茶碧螺春。於是，一個品飲碧螺春的茶席設計構想在腦子裡逐漸清晰起來。考試那天早晨，小雨稀疏，我到花園裡撿拾了幾片青翠欲滴的竹葉和碧籮，加上我從家中隨身攜帶賞玩的一方小太湖石，來到了作為考場的逸品清茶藝館。經抽籤排定次序，輪到我時，已近尾聲。我在如同是浩瀚的太湖水面的淡藍色茶臺上，一一擺好點綴物品和茶具，展示了題為《太湖之春》的茶席設計：在如同是浩瀚的太湖水面的淡藍色茶臺上，一一擺好點綴物品和茶具，茶品選用的是江蘇太

湖洞庭山的名茶碧螺春，該茶條索纖細，捲曲成螺，渾身披毫，銀白隱翠，是綠茶中的上品。茶桌上鋪的是淡藍色的檯布，宛如煙波浩淼的太湖水面。案上置一方玲瓏剔透的黃色小太湖石，石上點綴著幾片青翠欲滴的竹葉和綠蘿，細竹編織的茶盤恰似蕩漾在太湖上的一葉小舟，上面擺放著晶瑩透明的玻璃杯，還有綠色的茶葉筒、綠色的茶巾、綠色的杯墊，象徵著「洞庭無處不飛翠，碧螺春香萬里醉」的動人景色。用上投法沖泡，先向玻璃杯中注入 85℃ 左右的熱水，然後用茶匙將茶荷中的碧螺春緩緩撥入杯中，見其徐徐下沉，如同飛雪飄揚，湯色碧綠清澈，香氣淡雅襲人。品碧螺春，賞太湖石，享受著大自然賜予太湖地區的兩大特產──名茶和名石，彷彿是身臨其境，置身於風景秀麗的太湖之濱。這一茶席所表現的主題，正如茶藝師培訓教材中講到品飲碧螺春時所提到的，「品到第三口時，我們所品到的已不再是茶，而是在品太湖春天的氣息，在品洞庭山盎然的生機，在品人生的百味。」

　　兩年之後在考取茶藝技師的實際操作考核的還是茶席設計，使我頗費了一番心思。茶席設計也可稱為主題茶藝設計，貴在創新，寓意要深遠，主題要鮮明，最好能讓人看了以後產生豐富的聯想。茶藝技師的茶席設計考核與高級茶藝師不同，每個人的茶席都擺好後，要進行闡述和答辯，把茶席要表達的主題解釋清楚，但主考老師說我的茶席可以不用解釋了。我很高興能夠享受到如此「殊榮」，至少說明我的茶席設計在老師們眼裡已經一目了然。我設計的這款茶席，題目就叫《茶葉寄相思》。

　　以茶葉寄贈友人是中華茶人自古以來的傳統，因為古代交通不便，茶葉流通管道不暢，名茶特別難得，所以文人雅士、官員之間常用互贈茶葉來傳遞友誼。唐代盧仝的〈走筆謝孟諫議寄新茶〉、白居易的〈謝李六郎中寄新蜀茶〉等都是收到友人寄來新茶後即興寫的詩篇，這一傳統沿襲至今，茶緣深厚的友人常有新茶寄贈。茶席設計《茶葉寄相思》正是表現這一主題。

這是一款書齋式文士茶席，茶具選用的是景德鎮的青花瓷蓋碗，水盂、賞茶荷、插花瓶等也都是圖案相同的青花瓷器。我國流行於江西婺源的文士茶一般都是喜歡用青花蓋碗，又稱三才碗，代表天、地、人的和諧。瓶裡插的蘭花象徵春天已經到來，賞茶荷裡是細嫩的松針形炒青綠茶，主人收到茶友寄來的新茶後一邊泡上品嚐一邊書寫紅箋一封，如同茶友就在對面相坐，與其品茗論道，交流心得。鋪著墨綠色檯布的幾案上有一冊線裝書《茶經》，說明主人應該算是諳熟茶道的愛茶、懂茶之人，正如白居易所言：「不寄他人先寄我，應緣我是別茶人。」本來是一人獨啜的茶席，卻擺上了兩只茶盞。古人云品茶一人得神，二人得趣。獨啜固然有獨啜之美，我國歷代文人最鍾愛這種自得其樂的飲茶方式，像盧仝「柴門反關無俗客，紗帽籠頭自煎吃」就成為千古佳話，但茶席上卻為遠方的茶友也敬奉上一盞新茶，共同來分享新茶的芬芳。如此細嫩的新茶應該是極其珍貴的，或許寄茶的人自己都沒捨得喝過呢，這就是茶人的高尚風格，把最好的茶葉奉獻給別人。這樣的茶人值得尊敬和思念，一把打開的摺扇，扇面上寫著「茶葉寄相思」幾個字，既是作為茶席的標題，也可以理解為是茶席主人對友人的回贈之物，春天到了，炎炎夏日也不遙遠了，惟有為茶友送去習習清風，以表達謝意和思念之情。正如范老師給我的題詞：「茶香飄萬里，茶緣永留芳。」再過兩年，我參加高級茶藝技師培訓時設計的《書香茶韻》，則是通過展現室內環境與茶的和諧來表達設計者讀書（臨書）、品茗的賦閑方式。以簡約的風格，平淡無奇的茶具佈置，來追求茶的淡雅的境界。「書香」在這裡有兩個含義：書籍和書法。背景是以「書香世家」壁紙牆面，上面簡單鑲嵌了一個書架，零散地放了幾本書，明式紅木茶桌上鋪墊著錦繡臺布，給人一種儒雅的感覺。潔白的茶具只有中國印章的圖案，突出了文化色彩。簡潔，平淡無奇，一目了然。這個設計和我的高級技師論文《當代茶散文創作談》都取得了九十分以上的成績，使得我的高級茶藝技師證書上的成績能夠成為「優

秀」。

（四）茶席設計是整個茶藝環境設計的縮小

　　我的茶席設計之所以取得較好的成績，我覺得得益於多年來對茶藝知識、對中國傳統文化的學習。

　　正如范老師所說，茶席設計是整個茶藝環境設計的縮小，也是茶藝環境的核心部分。茶席設計、茶藝環境設計是一門專業技術，是一門課程。茶席設計，首要條件必須是所設計出來的作品能實用，應用起來合乎人體工學，具有美感，具備中國傳統優美文化、中國特色的作品。因此，設計茶席或從事茶藝環境設計的人，除了須具備專業理論知識外，還必須具備茶藝的專業知識、中國傳統文化的素養，而非一般人或沒有受過專業技術訓練的人隨便拼湊擺擺就可稱「茶席設計」。

出版平生第一部文集

　　二〇〇八年四月，我出版了平生第一部文集《玉指冰弦茶藝人》，裡面收入了我從品茶賞石開始，對茶文化發生濃厚興趣以來寫的一些東西，有論文、隨筆、散文、劇本等。范老師對我關愛有加，扶掖後進，欣然為我作序，我非常感動，沒有范老師的鼓勵和支持，我對茶藝的興趣也許不會持久，也就不會有這本書的問世。

（一）范老師為《玉指冰弦茶藝人》作序

　　范老師在序中說，品茶賞石，經常是連在一起的，愛茶的人往往也是賞石家，所有美麗的石頭，都稱為玉。玉有五德「仁、義、智、勇、潔」；茶有十德。由賞石而愛石，由愛石而品石，又由品石而覓石、藏石。愛石、品石，猶如愛茶、品茶，有益於身心，啟迪心靈，令人自省，淨化心靈；品茶也是如此，休閑之時，細細品味奇石，好好品味名茶，是人生最幸福的事。范先生在繁忙的茶事活動中以自己多年前玩賞雅石的心得為我作序，使我們瞭解到他的博學多才。范老師在序言裡寫道：

　　　　石與茶，一是代表靜，一是代表動。靜的東西能讓人感受到「雅」；

動的東西能使人體會之所以為人所尊重、所探討，茶俗、茶技、茶道、茶藝，成為東方文化的精華，世界文化的重要組成部分，就在於其有深厚的美學基礎和哲學內涵。

如果說，光是石頭的外觀就足以使人著迷，那麼它的內涵，更有值得探討之處。石頭絕非虛有其表，它禁得起我們深入地研究，以創造出更美好的生活用具，或成為新的科技材料。玩石家從把玩當中體會到這其中深層的奧妙，所追求的美，既在客觀的自然之物，更在主觀的修養。石之美，除了科學性的真和教育性的美之外，還有人文情感的內涵。美感對於每個人來說，雖然都有很重的主觀成分，然而，它還是有其客觀的標準可循，絕非漫無標準地自由心證，別人的認同也是很重要的一環，否則就會變成獨夫之論，曲高和寡。數學上的黃金分割，是經過多少有根有據的實驗與求證，才得到的法則啊。

欣賞雅石，沒有學問高低之分，也沒有貧富貴賤之別，更不管您是否學過藝術課程，只要您欣賞它、愛它，它自然會將最美的部分呈現出來，若單純從審美觀點來說，雅石之所以被認為美、雅，最重要的構成要件是造形、色彩、質地三大部分，造型完整幽美，質地堅硬溫潤、色彩清澄純樸就是美與雅的基本條件。雖然各類雅石各有特色，玩石也各有特別喜好的石種與造形；但是，從審石立場來看，形、質、色還是最重要的。石形：強調自然美，整體性，線條順暢和穩定感；石質：一般強調堅硬，但不失溫潤，石肌突出無雜質；石色：各類雅石色彩不同，但必須強調色澤調和高雅，紋理柔順高雅。

所謂「雅石」，在我國歷史上又稱為奇石、怪石、供石、案石、几石、玩石、巧石、醜石、趣石、珍石、異石、孤賞石等，我國臺灣及港澳地區稱「雅石」，日本稱「水石」，在韓國稱「壽石」。從廣義上來講，凡是具有觀賞價值的自然石，都可以稱為雅石。一般在觀賞和

應用上可以分成五大類：

第一類，「天然風景石」，如黃山「飛來石」、雲南「石林」、桂林「駱駝石」、福建平潭的「海礁石」等。

第二類，「庭園景石」，庭園堆山迭石、散石點綴、孤石欣賞與造景，置於室外庭園中的自然奇石，如太湖石、斧劈石、靈璧石等。

第三類，「盆景石」，製作大、中、小型盆景，如：山水盆景、水旱盆景的石材。

第四類，「工藝石」，以某些天然觀賞石為原料，由人加工而成形的工藝品，如石刻、石雕、石硯、印章等。

第五類，「室內觀賞石」，室內陳列佈置或几案擺設為主，獨立觀賞，以自然形成為要素，形體較小，可以移動，精美別致，並配有盤、盆、座、架、錦盒之類的附屬物，具有較高觀賞和收藏價值及文化藝術品位，屬於狹義的觀賞石範圍，包括千姿百態的山水景石、形象生動的象形石、色彩艷麗的圖案石、線條別致的紋理石、剔透晶瑩的礦物晶體、富有觀賞價值的古生物化石及具有研究、收藏價值的事件石和紀念石等，還有表露石之天然色彩、圖紋，經切割或研磨，配以几架裝飾的大理石等圖紋石或色彩石等。

如何認識雅石？可從石的外形、質地、色彩、紋理來著手。石趣的產生是從石頭外表的視覺空間無限演繹出來的，與中國書畫的表現法一樣，傳統以「瘦、皺、漏、透、醜、奇、雄、秀」八象表現自然造石所賦予無窮的想像空間。良好的質地呈現出「溫、潤、細、膩、凝、結」特性，是構成雅石的基本條件，包括「硬度、密度、光澤」。以摩斯硬度指數來說明，一般雅石硬度應在四度半以上，硬度太低易起風化作用，保存不易。密度是指石材構成粒子單元體相互結合的情形，粒子較大，密度較大，質感就較差；粒子較密，質感也較細緻。

而硬度、密度與光澤相關，在光照下，硬度、密度高者亮度高，硬度、密度低者較無光澤。如龜甲石硬度介於四度半到五度半之間，玫瑰石等半寶石類硬度在六度左右，皆是適當石種，硬度太高如七度的石英、八度的黃玉、九度的剛玉、十度的鑽石，多以結晶體呈現，外形單一化。石的色彩變化一般不是很大，基於石種本身特性，不同石種，對於顏色之要求亦有程度上之差異。石之美，除了本體外形的變化外，由石英所構成的特殊紋理，也是欣賞的重點，精彩的紋理呈現在石之外表，令人歎為觀止。

至於賞石、藏石的意義和作用，可以從幾個方面來說：

一、觀賞價值：

石是大自然賦予全人類的寶貴財富。它獨立成景，自然成畫，一景一首詩，一石一天地，繪出了人們生活的圖畫，譜寫出了自然美的樂章；它集天地之大觀、聚自然而神奇，是大自然妙造的神工藝術；它自然成趣、天下無雙，被歷代賞石家、收藏家所喜愛，為文人墨客所崇拜，留下讚頌奇石美姿和品格的千古墨蹟，又有始終如一日、堅貞沉靜孤高的氣節；它幽美的內涵和詩情畫意般的意境是美的真諦、藝術的啟迪，充分體現了中國傳統美學的藝術風格；它流傳千古而不毀，豐富了人生，美化了人間，是天然的藝術品，是大自然的精靈，大自然的奇觀。觀賞石具有千姿百態的造型，姹紫嫣紅的色彩和變幻無窮的花紋，是一種高雅的精神享受，也是一種藝術上的追求和陶冶。

二、經濟價值：

石的經濟價值，自古就有記載，「價值連城」的故事，就是來自和氏璧，在宋朝的時候，就有「一石換一宅」的故事；在日本的歷史上，也有「一石換一城」的記載，說明了賞石在古代人們心目中的分量。

近年來，我國收集、購買觀賞石的人數不斷增加，文房石、象形石對外銷售量也很大，礦物晶體石是國際上經銷額最大的觀賞石之一。我國的礦物資源豐富，品種繁多，部分作為觀賞石，有很高的經濟價值。

三、科學與文化價值：

觀賞石的研究是介於自然科學與人文科學之間的新學科。由於尋石、賞石、藏石的實踐，不僅可以充實人們的自然科學知識，同時也是一項培養人們熱愛自然、投身自然、健體養身、開闊視野、陶冶情操、啟迪智慧的活動，返璞歸真，重返自然，追求自然美，收藏融科學性與藝術性於一體的觀賞石，已成為現代社會的時尚。透過觀賞石資源的不斷發掘，促進了地礦學、古生物學及園林藝術的發展，現代「賞石學」是一門新的、邊緣的，交融著多種知識的學科，是現代自然文化、生態文化、信息文化、園林藝術發展的產物。石文化也是一種社會的文化活動。自古至今，人們崇尚「石德」，以石為友，共沐石文化之光輝，並增進相互的友誼和合作。各類觀賞石的觀摩、展銷活動越來越多，不僅促進了國內、國際的石文化交流，也促進了園林和旅遊事業的大發展。

徜徉於千奇百怪的石玩中，像是品讀一本無字之書，讓你百讀不厭，它是無聲之音，讓你永留心中，給你許多人生的啟迪和遐想。觀賞石具有獨特的觀賞藝術價值、經濟價值、科學研究價值，在促進文化交流，發展園林、旅遊事業等方面有著重要的作用。

品茶賞石，經常是連在一起的，愛茶的人往往也是賞石家，所有美麗的石頭，都稱為玉。玉有五德「仁、義、智、勇、潔」；茶有十德。由賞石而愛石，由愛石而品石，又由品石而覓石、藏石。愛石、品石，猶如愛茶、品茶，有益於身心，啟迪心靈，令人自省，淨化心

靈；品茶也是如此，休閒之時，細細品味奇石，好好品味名茶，是人生最幸福的事。

王夢石君既愛石又愛茶，並勤於筆耕，將多年來有關石、茶的作品結集出版，一直是其心願，如今，其大作即將付梓，索序於我，乃將美石的知識和心得撰述成文，以為王君出版第一書之賀禮，期待佳作源源而來。

（二）范老師也是懂石愛石

由此可見，范老師也是非常懂石愛石的。崇石、敬石是中國歷史悠久的傳統習俗，無論原始時代還是文明時代，很多人都認為石頭是避邪驅災的神聖之物，有的甚至作為圖騰來頂禮膜拜。

傳說中女媧煉五色石補天的故事，距今已流傳幾千年的時間了。女媧在神話中是中華民族的母親，她以煉五色石補天的氣魄，消災止害，才孕育了偉大民族的後代。據考古發現：早在新石器時代就有「石塊隨葬」的現象，其中有松綠石、瑪石和雨花石。

先秦時期民間就出現了愛石者，尚不被人理解，被稱作「愚人」。《闕子》記載：「宋之愚人得燕石於梧臺之東，歸而藏之，以為大寶」。晉代石頭開始進入皇家宮苑、貴族園林，官宦宅院。大量的觀賞性奇石作為裝飾品，或堆砌成假山，或獨立設置。當時文人雅士賞石者尚不多見，但出現了被後人尊為賞石師祖的陶淵明，他是東晉的田園詩人，博學善文，崇尚自然，過著「采菊東籬下，悠然見南山」的隱士生活。據《素園石譜》記載，他的宅院門口有一塊可以醉臥其上提神醒腦之石，取名「醒石」。後人有詩詠道：「萬仞峰前一水旁，晨光翠色助清涼。誰知片石多情甚，曾送淵明入醉鄉」。

杜甫被譽為詩聖，他的詩家喻戶曉，但鮮為人知的是，他是民間第一個

實際收藏石頭的人，據《素園石譜》記載，杜甫藏有一方名為「小祝融」的奇石，「祝融」是南嶽衡山五峰中最高峻的。

唐武宗時的宰相李德裕，愛石十分入迷，據宋代葉夢得〈平泉草木記跋〉介紹，他在東都洛陽的平泉山莊藏有奇石千餘方，「林立左右」。正如他自己所標榜：「名山何必去，此處有群峰」。他還有一塊「醒石」，稱為平泉醒酒石，視若珍寶，每當喝完酒以後，醉臥其上，即刻清爽。李德裕臨終前留有遺言：「凡將奇石讓他人者非吾子孫也」。可是他沒想到在他死後由於戰亂，這些奇石大都失散了。

宋代出現了米芾這位賞石名家，愛石如命，不拘小節，人稱「米顛」。他是位大書畫家，當過無為州（今安徽無為縣，離靈璧石產地不遠）監軍，到任時見衙署院內立有一塊奇石，喜出望外，忙整飾衣冠，揖手相拜，尊稱「石丈」。後來又把附近一塊奇石移置到衙署院內來，他跪在地上說：「吾欲見石兄已二十年矣！」他還曾收藏過南唐後主李煜的寶晉齋硯山、海嶽庵硯山等名石，如獲至寶，愛不釋手，有一次接連三天抱著一塊端石硯山睡覺。有個故事說的是米芾的上司（監察使）楊傑聽說他愛石成癖，專程來告誡他別玩石誤事。米芾從袖子裡取出一塊小石頭，玲瓏空透，色極清潤，說：「如此石，安得不愛？」楊傑連看都不看。米芾只好收起來，又從另一隻袖子裡取出一塊「層巒疊嶂，奇巧更勝」的小山景石，不料楊傑仍懶得看一眼。米芾有點急了，又摸出一塊「盡天畫神鏤之巧」的極品石頭來：「如此石，安得不愛？！」這位上司眼前一亮，一把奪了過去，說：「非公獨愛，我亦愛矣！」登上馬車就跑了。

茶有茶德，石有石德。茶以靈山秀水為宅，明月清風為伴。潔性不可汙，為飲滌塵煩。早在唐代，劉貞亮在《茶十德》中提到以茶散悶氣、以茶驅睡氣、以茶養生氣、以茶除鬁氣、以茶利仁禮、以茶表敬意、以茶嘗滋味、以茶養身體、以茶可雅志、以茶可行道。當代一些茶學家也相繼提出觀

點。范老師認為中國茶德是「和、儉、靜、潔」。我認為，中國石德也可以像中國茶德那樣概括為四個字。這四字是：「堅，雅，靜，樸」。

堅：奇石要經歷烈日曝曬，風雨肆虐，急流衝擊，腐蝕，坎坷曲折，煉就了鋼筋鐵骨。著名愛國民主人士沈鈞儒先生有詩贊曰：「吾生尤愛石，謂是取其堅。」奇石的硬度越高，其石質越細密潤滑。

雅：清高不俗。自古以來奇石就有雅石的稱謂。我國臺灣和東南亞地區至今仍稱奇石為雅石。奇石也是品位高雅之人的雅玩、雅興、雅事。

靜：奇石無論是在山川河流沉睡千百萬年，還是被人們發現後登堂入室，總是默默無語，寵辱不驚。

樸：質樸無華，古樸自然，不加任何修飾。奇石貴在天然，不能有人為雕琢的痕跡。

我們知道，茶含有茶多酚、氨基酸、咖啡鹼、維生素等多種物質，能提神清心、清熱解暑、生津止渴、降火明目等，有利於人體健康。奇石一般含有鐵、硒、銅、鈷、鋅、錳等多種微量元素，通過人的撫摩把玩進入肌膚，也有益於人體健康。古籍藥典中記載了一百多種可以入藥的石頭。

歸納起來，品茗和賞石的生理功效和社會功能有這麼幾點：（1）都能起到健身強體、益心、益智的作用；無論採茶、製茶、泡茶、表演茶藝操作或是覓石、購石、藏石的過程，都要付出辛勤的勞動，活動筋骨，並吸收茶和石的營養成分；（2）都能達到陶冶情操、培養高尚的道德品質，提高文化修養的目的，正如陸羽所言：「茶之為用，味至寒。為飲，最宜精行儉德之人。」賞石之人，也是以石為師，以石悟德，修身養性，高潔一生。（3）都能通過與大自然的親密接觸，瞭解自然科學知識；（4）都能協調人際關係，和睦相處，化解矛盾。天下茶人一家，天下石友也是親如一家；（5）都能通過舉辦展覽、展示、研討等各種活動，進行宣傳，以茶會友，以石會友，引導人們追求高品位文化，起到淨化社會風氣的作用。

二〇〇八年中國天津范增平茶藝思想學術研討會
暨海峽兩岸茶藝文化交流二十周年紀念活動紀實

　　二〇〇八年是范增平先生自一九八八年首次來大陸在上海與陶藝大師許四海先生公開談論和表演茶藝二十周年，也是海峽兩岸茶藝交流二十周年，當時正值臺灣領導人換屆，海峽兩岸關係發生了積極變化，出現了峰迴路轉、雨過天晴的大好形勢，於是產生了借此機會在天津舉辦一次紀念活動的想法，通過電話向范老師彙報，得到了范老師的讚許和大力支持。經過天津同門數月精心籌備的「海峽兩岸茶藝交流二十周年紀念活動暨范增平茶藝思想學術研討會」，六月六日在渤海之濱美麗的城市天津拉開帷幕。紀念活動在座落於鼓樓商業旅遊區的夏日荷花大酒店舉行，共有近百名與會者。范老師和寇丹、許四海、舒曼等全國知名的茶文化專家，周本男、包勝勇等同門以及各地的茶人朋友歡聚一堂，共同慶賀。有關這次活動的紀錄，由周本男師姐及我整理。

（一）活動紀實

　　范增平先生一九八八年六月首次來大陸在上海與陶藝大師許四海先生公開談論和表演茶藝，從此打開了海峽兩岸茶藝交流的大門，至今已經整整二十周年了。二十年間，范增平先生兩岸穿梭，往返上百次，為振興中華茶文

化奔走呼號，不遺餘力，為兩岸民間文化交流和茶藝發展作出了重要貢獻，並與很多大陸各界人士和茶藝工作者、愛好者建立了深厚感情。

二○○八年六月六日，在海峽兩岸關係發生了積極變化、峰迴路轉、雨過天晴的大好形勢下，由天津市范增平茶藝文化發展中心主辦、臺灣中華茶文化學會協辦的「海峽兩岸茶藝交流二十周年紀念活動暨范增平茶藝思想學術研討會」在渤海之濱美麗的城市天津拉開帷幕。

紀念活動在座落於鼓樓商業旅遊區的夏日荷花大酒店舉行，共有近百名與會者。在各位來賓當中，有來自祖國寶島臺灣的范增平先生等臺灣茶藝界人士、有來自茶聖陸羽第二故鄉浙江省湖州的著名茶文化專家寇丹先生、有來自上海的壺藝大師許四海先生、有著名的茶文化專家舒曼先生，還有天津市人民政府參事、民革中央教科文衛委員會副主任雷世鈞、天津市臺灣研究會原秘書長孫岳、天津市黃埔同學會原秘書長張清林、民革津沽翻譯服務社主任鄭致萍、天津市茶業協會常務副會長譚肇榮、天津國際茶文化研究會副會長兼秘書長吳忠玉、天津市茶業協會副會長兼茶藝專業委員會主任韓國慶、紫砂壺收藏鑑賞家李春光、天津市立博職業學校校長李紅和《中華合作時報·茶週刊》的主編張永利、浙江陸羽網站的張弈、《茶博覽》雜誌天津機構主任袁邑、天津人民廣播電臺記者、編輯楚娜、《中國食品品質報》天津站記者王人悅等各地的茶人朋友，海峽兩岸茶藝界的人士歡聚一堂，共同慶賀。

著名茶文化專家陳文華先生因另有學術活動未能前來出席會議，他發來熱情洋溢的賀信：「值此海峽兩岸茶藝交流二十周年之際，舉行這樣的紀念活動很有必要也很有意義。范增平先生在振興、推動兩岸茶藝事業方面作出重要而突出貢獻。他不但是位出色的茶藝專家，也是茶藝教育家，學生遍佈中、日、韓及東南亞，對東方茶藝的推動厥功甚偉。更難得是幾十年來筆耕不輟，撰寫大量茶文化文章和著作，是位聲名卓著的茶文化學者。這些都是

值得我學習的，理應前來表示敬意和祝賀。因要去陝西主持一個學術會議而缺席，深以為憾。陳先生向范增平先生表示歉意並預祝活動取得圓滿成功。」

著名書畫家、詩人、范增平茶藝文化發展中心榮譽顧問陳雲君先生，因正在臺灣訪問也未能親臨出席，臨行前向大會贈送了書畫表示祝賀，並為海峽兩岸茶藝交流二十周年紀念活動題詩一首：

日月清波泰岱霞，廿年來飲趙州茶；
薪傳隔海依然在，骨肉何曾是兩家。

會議由范增平茶藝文化發展中心主任張娜主持並致歡迎詞，秘書長王夢石介紹了這次活動的籌辦情況。他說，在籌辦期間我們主要做了以下幾項工作：

1・選編《范增平茶藝文選》一書

范增平先生著作很多，出版了十幾本書但大都是在臺灣以繁體字形式出版，還有一些很重要的茶藝論文散見於海內外報刊雜誌。中心選編的這本《范增平茶藝文選》，以簡化字編排，內容豐富，作為重要的茶藝資料文獻和中華茶藝培訓教學的參考書，更方便廣大茶藝愛好者閱讀、學習范增平先生的茶藝理論和思想。

2・擬定了研討會的論文及研討發言選題

主要有：范增平茶藝思想初探、「三段十八步行茶法」茶藝的美學原理、通過學習中華茶藝的收穫和體會、「兩岸品茗，一味同心」的深遠影響、「文化同根，茶香同源」的真實意義、兩岸茶文化交流的前景以及《中

華茶人採訪錄》系列叢書出版的意義等。

3·為籌集紀念活動的經費，請上海市四海茶文化發展公司製作了六十套紀念壺

這套紀念壺由海峽兩岸的許四海和范增平兩位著名大師共同設計、題詞、監製和鑑證，文化含量十分豐富，在兩岸文化發展史上具有深遠的意義，又有臺灣中華茶文化學會、上海四海茶具博物館、中國乃至世界禪茶文化發祥地柏林禪寺和海內外知名人士收藏，升值潛力很大，同時也為紀念活動能夠如期順利的舉行奠定了一定的經濟基礎。

4·製作了范增平先生編創的「三段十八步行茶法」印譜

由津門著名篆刻藝術家治印，線條古樸流暢、遒勁有力，配以手書小楷文字說明，材料選用徽州宣紙和蘇州姜恩序堂高級書畫印泥，裝裱精美，適合於茶藝館、茶樓、茶莊和家庭茶室懸掛。這套印譜的問世，對於推廣普及「三段十八步行茶法」將起到積極的作用。

5·請音樂專家譜寫了「三段十八步行茶法」古箏樂曲《茶吟》

這項工作填補了在「三段十八步行茶法」表演時配樂方面的空白。

6·編印《茶藝文化》宣傳會刊，內容豐富，圖文並茂，作為會議資料發放

王夢石說，紀念活動得到了海峽兩岸茶藝界人士的積極支持和配合。許多茶人自從開始策劃紀念活動以來自始至終積極參與各項籌備工作，踴躍收藏海峽兩岸茶藝交流二十周年紀念壺，臺灣茶人彭垣榜先生無償提供了九十盒臺灣名茶白毫烏龍（東方美人茶），北京的「泰元坊」茶藝館還特意製作

了海峽兩岸茶藝交流二十周年的普洱茶紀念茶餅。借此機會，我代表中心向所有對本次活動提供大力支持的各界人士和同門、朋友致以誠摯的敬意！衷心感謝大家為本次活動和為海峽兩岸茶藝文化交流事業所作出的積極貢獻！

王夢石說，由於人力、時間和財力有限，我們的籌備工作還不能得到大家的滿意，我們作為一個民間組織，第一次組織這樣意義重大的活動，顯然是有些自不量力的，請大家諒解，希望這次盛會能給各地茶人朋友們留下美好的印象。我們期待將來在海峽兩岸茶藝交流二十五周年或三十周年紀念日到來的時候，我們全國各地包括臺灣的茶人能夠共同努力，爭取舉辦一個規模更大、更隆重、更豐富多彩的紀念活動！

（二）嘉賓發言（依發言先後順序）

1‧寇丹先生，著名茶文化專家、中日韓茶道聯合會諮詢顧問

每一個茶人都是一片茶葉，不分貴賤、不分年齡、不分國別、不分膚色，正因為這些許許多多的茶葉浸泡在一個碗裡，我們才能喝到一杯香甜可口的雋永的茶。這樣一杯充滿魅力的茶，贏得了全世界人民的心，所以現在中國的國飲已經遍佈全世界。很多不產茶的國家，不喝茶的民族都接受了中國的茶。茶是一片植物的葉子，它自己本來不能承載中華幾十年的歷史。但為什麼小小的一片茶葉卻承載著中華五千年的文化呢？在物質上，柴米油鹽醬醋茶，在精神上，琴棋書畫詩曲茶，茶的跨越這麼大，為什麼在植物界這麼一小片葉子以它柔弱的肩膀承擔起這麼重大的責任呢？這是因為有了茶人，歷代的茶人為了茶而作出大量的努力。在茶當中又充滿著文學、藝術、禮儀、宗教等等，薪火相傳，一代一代傳下來。寇丹先生把范增平老師比喻為一隻候鳥。為什麼這樣說呢？在中國發生了歷史性轉變的時期，臺灣的很多茶人到大陸來，首先敲開了春天的大門，茶文化像春風浩蕩一樣，像潤細

的春雨一樣澆灌到各個民族的心田裡面，在這當中，范增平老師是最早飛進來的一隻候鳥。但是中國的傳統也有不令人滿意之處，就是春天的第一隻鳥是容易受到傷害的，「槍打出頭鳥」。他這只「鳥」也受到不同的、意想不到的傷害。

　　寇丹先生充分肯定了范增平先生在蒙受不少委屈的情況下以一種執著的、堅忍不拔的精神孜孜不倦地推廣茶文化。在當時的電視上、報紙上經常可以看到他在講茶文化。其他的臺灣茶人也來有來大陸的，但是從聲勢上、持續的時間上，從各方面的活躍能量上來講，都不及范增平老師。范增平是宋代范仲淹的後代，正是基於「先天下之憂而憂，後天下之樂而樂」的精神，才有了海峽兩岸茶藝交流二十周年。范老師的精神是值得我們學習的，但他這種精神並沒有得到高官厚祿、豐厚的回報，體現了一片茶葉的奉獻精神。

　　寇丹先生最後說，現在我們正處在一個非常時期，人心浮躁，急功近利，信仰缺乏，這就更需要茶來產生我們的凝聚力。「味外之味茶外茶」，正是我們茶人所追求的，對我們內心建設很有好處。「薪火相傳」，我們都是茶文化的火炬手，要更好地把它傳承下去。中華茶文化的發展課題多多，路途遙遠，擔子很重，但是我相信，我們只要和和平平地、冷靜地思索一碗茶裡的內涵，我們一定會有所成績。

2‧許四海先生，著名陶藝大師、上海四海茶文化發展公司董事長

　　（許先生回顧了二十年來與范增平先生的交往）范老師在二十年間往返大陸一百多次，默默地宣傳中國茶文化，臺灣的家產都拿出來，一九九三年，上海茶文化節，我的一把壺兩千美金，就是范先生買的，他生活低調，二十年沒變，就是茶人的精神。

　　這二十多年，出了多少個億萬富翁，范先生依然兩袖清風，沒有人這樣

的，許先生非常欽佩。他認為，茶文化的核心是起源於道家、傳播於佛家、發展於儒家。道講靜、佛講悟、儒講和，范老師的茶藝著作裡充滿了這些思想。通過不斷地思索，認為范老師的茶藝思想概括起來有四條：

（1）政治上成熟

（2）經濟上平衡

（3）文化上先進

（4）生活上低調

這是在范老師身上體現出茶人的精神，茶人的思想，茶人的行為，我們大家都要向范老師學習。我做壺也要以這種精神來做好我們的紫砂壺，壺是實用的，為人服務的，製壺離開茶，壺就沒有生命，壺是要不斷奉獻的。

范增平先生自一九九九年以來，曾經多次來到天津，與市政協、市臺灣研究會等部門舉辦過多次海峽兩岸茶藝論壇等活動，為促進天津市的茶文化發展和兩岸三地茶藝的交流做了許多工作，並提出了「兩岸品茗，一味同心」的觀點。在這次會議上，很多與范先生交往多年的老朋友、老相識和天津茶界的幾位代表紛紛發言，回顧了范增平先生在天津推廣茶文化事業、普及茶藝活動的重要貢獻，分別在會上對范增平茶藝思想進行了深入的探討。

3．舒曼先生，河北省茶文化學會副會長兼秘書長

人稱范先生是「茶藝使者」。他來河北三次，傳承宏揚茶藝。他的「三段十八步行茶法」，是一種使人在生活中安心的法門，「天津范增平茶文化中心」的成立，使更多的人認識「三段十八步行茶法」，認識公道杯、聞香杯。此次交流分享他的成果及人格魅力，感謝他做出的貢獻，范增平老師的人格魅力是無限的。他頻繁地往來於兩岸各地，繼承和弘揚中華茶藝的經典，演示「三段十八步行茶法」這一生活的安心法門，他對四方來習茶的人說的「以茶藝淨化心靈，以茶藝美化生活，以茶藝善化社會，以茶藝文化世

界」這一雋永、深刻的話語，從此流傳於祖國各地，遠播世界各地，使無數的人們認識了中華茶藝，踏上了「三段十八步行茶法」的途程，也使無數的人們認識了「公道杯」、「聞香杯」，創立了一家又一家茶藝館作為我們洗滌靈魂的驛站，使無數的人們回歸「以茶悟道」的真諦。

4·周本男女士，臺灣茶人

周女士是臺灣第一位拜范先生為師的學生，已經跟隨范老師十五年了，她最瞭解范老師的為人。她介紹了范老師一些鮮為人知的事情，例如在二十多年前，拿出全部的積蓄開辦「良心茶藝館」，為的是改善社會風氣，善良人心，以茶藝拯救人心。她說，范老師從事茶藝文化已有三十年了，一個人如果沒有遠大的理想、一種使命感作為內心的源頭活水的話，不可能堅持這麼久，頂多一兩年就會氣餒了，但是范老師一點氣餒的感覺都沒有。她說，范老師茶道修行的理論是把茶道當成一種行程，包括向前去的路和回來的路。通過修行茶道逐漸邁進一個悟的世界，得到一顆純淨的心，然後去實踐更高層次的茶道，再擴展到一般生活領域中去，達到天人合一，通過不斷的「去」和「回」，向上盤旋，最後提升到妙不可言的境界。

5·張清林秘書長，天津市黃埔同學會

二〇〇〇年范先生在天津提出「兩岸品茗，一味同心」。我很認同他的說法，也很敬佩他為兩岸茶文化的發展所做出的貢獻。

6·雷世鈞先生，天津市人民政府參事

從喜歡茶到學茶，范先生是我的好老師。我回顧范先生在天津的貢獻，（1）我和范先生一起主持了三屆「兩岸茶文化交流會」，我看到他有很好的思想原理。我的感觸是，科學在殿堂研究重要，推廣到大眾更重要；思想要

和群眾結合，才會有力量。范先生給大陸帶來春風，他先在北京市外事職高學校，對職業教育規範上做很多推動，宣傳上做普及工作，凝聚許多人交流，促進兩岸的交往。（2）天津市范增平茶藝文化發展中心成立時，我出席了成立大會，對於後面要怎麼做，還不知該如何，聽王夢石秘書長報告後，很高興，他做了不少事，以民間團體來說很不容易。茶方面的非政府組織還不多。NGO 在和諧社會的發展中很重要，應該可以和很多其他組織結合在一起，共同努力。

7．孫岳秘書長，天津市臺灣研究會

我和范先生結交十年，見到范先生的茶藝表演，記得頭一次聽到「茶藝」兩個字，是在市政協俱樂部。范先生推動茶文化對我們兩岸的交流工作是起很大作用。我是搞政治的，從范先生的管道開展了各種機構的交流，通過他學到茶，還暸解到臺灣，通過茶藝得到了一個平臺。希望茶藝為兩岸交流提供更好的工作機會。

8．鄭致萍主任民革津沽翻譯服務社

我做海峽兩岸交流、研究工作。范先生來天津推動茶藝，他的表演開闊了我們的眼界，那時天津的茶館沒幾家。那次林麗韞女士來，通過交流之後，天津市開了很多茶館，范先生是功不可沒的。他更進一步推動「兩岸品茗，一味同心」是一個新思路，范先生來，天津的茶文化有很大起色。「茶文化中心」做很多工作，大家可以合力做一些茶業方面的事業，在一壺茶中茶香浸出來。

9．譚肇榮老師，天津市茶業協會常務副會長

祝賀兩岸交流二十年。范老師一生致力傳播茶文化，今天大家坐在一起

面對面，不要錯過機會，以後會經常合作，茶博覽多報導。

10‧吳忠玉先生，中國國際茶文化研究會天津市副會長兼秘書長

我們一直合作得很好，召開這次會，秘書長王夢石已先做了大量工作。我在啟蒙時沒有得到范老師的指導，但向范老師的弟子請教很多。今天的會，出席的人雖然不是很多，但是到來的都是茶界的重量級人士，可見范先生的魅力。以後要積極做出成果來，像夏日荷花，清香飄得很遠。

11‧釋圓誠法師，臺灣華梵大學

從佛教的角度來談范老師的茶藝思想。論文題目是《范增平茶藝思想與覺教關係》，茶藝不是只說藝，而是思想，從生活中融入，昇華，提升身心靈，心能靜下來。學佛要靜坐，要先從眼耳投入，茶藝就是眼耳投入，靜下來會覺醒。眼，接觸世俗，會愈不知足，愈貪求，茶是覺醒的。茶遇到茶湯就融入了，慢慢地釋放它的精華出來，范老師像一片茶葉，從不同的工序中修忍辱，人生沒有忍辱不會成果，先苦後甘，茶人是素人，不誇張，樸素。學茶的清淡，潔白。有覺醒的人，會充滿光彩。人生的意義非物質的受用，而是利益人群，造福眾生。借學茶把身心靈提升，擴展到四周。菩薩精神要學般若智慧。茶藝使人覺醒，覺醒才有美好的人生。兩水一起泡茶，血濃於水。

她認為范老師提倡的茶藝其實不只是茶藝的表演，而是通過表演茶藝的時候全方位的進入「靜」的狀態，如同坐禪一樣，茶藝是覺醒的器物。當茶葉融入熱水中慢慢釋放出它的精華，人生就應該是這樣，像茶一樣樸素、簡潔、純淨、清淡。人只要有覺醒的心，相信就會充滿光彩。人生的意義不是物質的受用，而是造福眾生。人生需要覺，茶藝可以讓人產生覺醒，有覺醒才有美好的人生，人生美好，社會也會美好，國家也會美好。

12‧包勝勇博士，中央財經大學社會系主任

早在十多年前，北京大學創建茶學社的時候就得到過范增平先生和許四海先生的支持和幫助。經過梳理，提出范老師的貢獻主要有四個方面：

（1）茶藝文化的推廣方面；通暢的非正統的溝通交流，對國家統一的熱切。范老師展開茶學的努力，著書立說。提升水平，促進大陸學術，薪火相傳。對一種理念抱宗旨，文化有信心，就想傳遞給別人，開門授徒，集中的提升打造。

（2）兩岸的溝通和交流方面；對北大的茶學社。

我對趙州的理解即從茶開始，我在佛教界推動茶，柏林禪寺淨慧老和尚對茶的專注，也給我很大的啟發，普茶只是形式，還沒升到高度。我們對范老師的理解還不夠，要更推進，要有一個新的角度。范老師有其年輕時的夢想、責任。包含文化復興、啟蒙。通過茶，改變自己的意義，生活方式，是啟蒙。

九〇年代初，當時並無有茶界的意識。茶道、茶人、茶文化是進入二十一世紀後，才蓬勃的。六〇年代臺灣的文化復興，不只是臺灣，是世界文化主體意識的復甦，九〇年代末，大陸才復甦如國學的復甦。作做為一代茶人的精神的形成，現在還未結束，現代人的責任，是把茶人的精神得到更飽滿的發揚形成。前輩的精神是值得我們學習的。

（3）學術研究、著書立說方面；十幾二十年來，范老師筆耕不輟，寫茶文化的文章、出版茶書，不計其數。

（4）培養人才、薪火相傳方面；在范老師身上集中體現了吳覺農等老一輩茶人的品德和精神，這些品德和精神有八個方面：

① 堅忍。

② 執著（專注），社會接受成為超出茶界的學者。

③ 無我。

④ 勤奮。

⑤ 寬厚（品德能改造社會）。

⑥ 包容。

⑦ 平等。

⑧ 智慧。

范老師茶藝思想：

（1）茶是生活的藝術。消遣之餘要責任，做茶文化的學術研究，用審美的態度去生活。

（2）茶藝的根本精神，范老師有一家之言，蔡元培「言之成理，持之有故，就能成為學術」。

（3）對茶的社會功能的重視和提升，對後學諄諄教誨。

（4）茶要產業化的發展，標準、科學、產業。

（5）科學飲茶。

（6）茶的科學內涵，要有工作、整理，才能成「學」。

（7）茶的專業化、職業化的教育。

（8）茶文化界的同仁思想，成為一個我們的團體。

13・范增平師父講話

最後，范老師在熱烈的掌聲中發表講話。他首先感謝兩岸茶人為茶文化所作的努力，感謝各界人士以茶為媒，為促進兩岸茶藝交流和推動茶文化的努力，「兩岸品茗，一味同心」，他說：

二十年在人生旅途上算是漫長的，但在歷史的長河中微不足道。二十年只是一個過程，還沒有結果。作為一個人的生命價值，重視的應該

是過程，現在人只重結果。如果不是重在深厚的過程中，結果會改變。如果按佛教來講，有什麼因就有什麼果，因就是過程。重視過程要比重視結果重要，這也是茶的哲學，所以喝茶重視的是泡這壺茶的過程，而不是最後享受這杯茶怎麼香、怎麼甘。一個人要看其一生，有什麼因，就什麼果，因即過程。喝一杯茶的意義是泡這壺茶的過程。一個人一生如走正道，他只是小官，但還是受尊重。不要只聽他說的，還要看他所做的。人交往幾次，心中就有數，大家心照不宣，茶人應有勇於說真話的精神。我們不是做茶業，也不是為了多賣幾斤茶才做茶文化工作，我們不從事茶這個行業，當然我們並不排斥茶產業的發展，我們做的是茶外之茶、味外之味。要對社會有貢獻，對人類有貢獻，推動茶藝文化應該有比較高的理想和使命。這樣把整個生命投入到茶文化中去才會有價值。以茶文化作為中華優美的傳統文化。在茶的聚會上，我們不喝酒，要言行一致，不能說一套，做一套，演什麼要像什麼。

做一個老師在社會上動見觀瞻，生活要樸素，茶人要有茶人的樣子，要儉德。在中國，現在是最容易成為偉人的時代，只要去做，就有可能成為偉人。茶人是社會的君子人，但不可成為偽君子。茶人也有假茶人。這件是一起做下去，不能夠只有我，要靠大家努力。召開一次研討會是很不容易的，希望擴大影響，大家結合力量大，我們是正道，結合起來努力向前。希望生命發揮到極致，把精華表現出來，後繼有人，發揚出來，中華民族被尊敬。

一九九九年，我受託把孔德成先生所書的「孔廟」二字墨寶帶來天津，是我第一次來天津。天津的改變一日千里，張娜、王夢石，終於跨出一步，願意做而且實踐做。感謝新聞界報導，韓國慶先生的協助、林麗韞女士的支持。再一次感謝天津市的領導和各界領導。

范先生還談到過去十年來在臺灣「去中國化」非常嚴重，好像變成「時髦」，從去年開始慢慢扭轉過來，不然的話，杜甫、李白、孫中山都是「外國人」，那樣的話是很悲哀的。范先生堅持不懈地推廣中國茶文化，以身作則，在「去中國化」最熾熱的時候，每天還是穿中式服裝，盡自己的力量去做，以自己是中華民族一份子而感到驕傲和自豪。范先生希望茶文化事業後繼有人，薪火相傳，使我們的國家、我們中華民族在世界上更加受到尊重。

　　這次活動期間還在天津古文化街海雅茶園舉行了以「兩岸品茗，一味同心」為主題的中華茶藝表演活動，海峽兩岸茶人共泡一壺茶，當臺灣茶人把從寶島帶來的泉水和天津的海雅山泉水緩緩溶匯在一壺這一激動人心的時刻到來，在場人員無不為海峽兩岸同根同源血濃於水的手足之情所感動，這些活動在《茶週刊》、《茶博覽》、《中國茶文化專號》茶界報刊上都做了宣傳報導。六月八日，正值中國傳統節日端午節到來，紀念活動在德暄閣茶苑繼續舉行，大家就當前茶藝文化的發展進行了深入細緻的研討，河南鄭州的兩位茶人朋友不遠千里專程驅車趕到天津看望范老師並參加座談。下午，海峽兩岸茶藝交流二十週年紀念活動暨范增平茶藝思想學術研討會圓滿結束，范增平先生率領臺灣茶人一行前往首都北京，繼續進行茶藝文化交流活動。

附件一

二〇〇八年中國天津范增平茶藝思想學術研討會暨海峽兩岸茶藝文化交流會通知

　　主辦：天津市范增平茶藝文化發展中心

　　協辦：臺灣中華茶文化學會

　　時間：二〇〇八年六月六日至六月十日

　　宗旨：為紀念臺灣茶藝大師范增平先生來大陸從事茶藝活動二十週年，

加強海峽兩岸茶文化交流活動，對范增平茶藝思想及當今茶藝界的發展現狀進行研討、商榷，共謀發展大計，特舉辦范增平茶藝思想學術研討會暨海峽兩岸茶藝文化交流會。

范增平先生自一九八八年首次來大陸在上海公開表演茶藝以來，二十年間，兩岸穿梭，往返上百次，為振興中華茶藝文化奔走呼號，收徒授業，現有大陸和臺灣弟子數百人之多。屆時兩岸同門將相會於天津，共敘茶緣，增進友誼和瞭解，是盛況空前的一次同門大聚會，為同門和廣大茶藝愛好者搭建一個相互交流、傳授創業經驗的平臺。

為配合本次活動，將由天津市范增平茶藝文化發展中心負責選編《范增平茶藝論文選》（暫名）一書，由大陸出版社在二○○七年年底之前正式出版，其中絕大部分文章是第一次在大陸公開發表。還將請宜興紫砂藝名人（或上海許四海工作室）限量製作三種款式各二十只高檔紀念壺，由名家設計提款、篆刻、監製，編號發行，絕版收藏。

本次活動將在中華茶藝電子雜誌、《茶世界》、《茶週刊》、《農業考古中國茶文化專號》、《海峽茶道》、《茶藝》雜誌、《天津茶文化》、《河北茶文化》、《中國茶網》等茶文化報刊、網站上宣傳報導。活動結束後，將收到的全部論文結集出書。

擬定籌備組成員（排名不分先後）：
臺灣：周本男　丘善美　彭垣榜　黎芳雄
天津：張娜　邢克健　王夢石　董麗珠　趙子剛　陳玉珍
北京：鄭春英　李靖　包勝勇　于佳平　姜群　侯彩雲　朱金龍
重慶：肖波
上海：唐堂

河北：劉欣穎　王莉

黑龍江：劉春玲　曹紅波 13801096888　01-64563268

河南：李珩

湖北：陳媛

湖南：曠紅英　童英姿

江西：韓貝華　艾麗嬌

四川：郭媚　譚文

福建：施麗君　楊艷蘭　蘇雪健

廣東：楊依萍　范新蓮　楊樺　許謐　羅方

深圳：汪瑞華

海南：梁海珠

遼寧：王姝穎　劉曉楠

吉林：王思洋

甘肅：仙紹宗

日本：池田惠美　齊藤伸子　河本佳世　德永英姿　權理惠

韓國：朴紀奉　畢文秀

香港：蘇智文

澳門：（葡萄牙）馬央　馬紹漪

參加範圍：

海峽兩岸三地及日本、韓國等范增平弟子及茶藝文化愛好者。

論文選題（論題不限，僅供參考）：

（1）范增平茶藝思想初探

（2）「三段十八步行茶法」茶藝的美學原理

（3）通過學習中華茶藝的收穫和體會

（4）「兩岸品茗，一味同心」的深遠影響

（5）「文化同根，茶香同源」的真實意義

（6）兩岸茶文化交流的前景

（7）《中華茶人採訪錄》的意義

擬定邀請顧問及嘉賓（排名不分先後）：

林麗韞（中華全國婦聯副主席）

劉啟貴（上海市茶葉學會副理事長）

許四海（製壺名家、壺藝大師）

吳甲選（吳覺農茶學思想研究會副會長）

劉崇禮（中國華僑茶業基金會副理事長兼秘書長）

吳錫端（中國茶業流通協會秘書長）

邵曙光（中華茶人聯誼會秘書長）

陳文華（原江西社科院副院長）

舒曼（河北省茶文化學會秘書長）

遲銘（原北京市外事職高校長）

陸錫蕾（原民革天津市委會主委、市政協副主席）

陳尉（天津中華文化學院院長）

陳雲君（天津國際茶文化研究會副會長）

吳忠玉（天津國際茶文化研究會副會長兼秘書長）

雷世鈞（民革中央常委、天津市人民政府參事室參事）

孫岳（原天津市臺灣研究會秘書長）

張清林（天津市黃埔同學會秘書長）

譚肇榮（天津市茶業協會常務副會長兼秘書長）

鄭致萍（民革津沽翻譯服務部主任）

王學銘（茶文化學者、范增平茶藝文化發展中心顧問）

韓國慶（天津市茶業協會副會長兼茶藝專業委員會主任）

莊雲海（茗雨軒茶府總經理）

李春光（紫砂壺收藏家、范增平茶藝文化發展中心顧問）

附件二

二〇〇八年中國天津范增平茶藝思想學術研討會暨海峽兩岸茶藝交流二十周年紀念活動──邀請書

主辦：天津市范增平茶藝文化發展中心

協辦：臺灣中華茶文化學會

時間：二〇〇八年六月六日至六月八日

宗旨：為紀念海峽兩岸茶藝交流二十周年，加強海峽兩岸茶文化交流活動，對范增平茶藝思想及當今茶藝界的發展現狀進行研討、商榷，共謀發展大計，特舉辦范增平茶藝思想學術研討會暨海峽兩岸茶藝交流二十周年紀念活動。

范增平先生自一九八八年首次來大陸在上海與陶藝大師許四海先生公開談論和表演茶藝以來，二十年間，兩岸穿梭，往返上百次，為振興中華茶藝文化奔走呼號，收徒授業，現有大陸和臺灣弟子數百人之多。屆時兩岸同門將相會於天津，師兄師姐師弟師妹共敘茶緣，增進友誼和瞭解，是盛況空前的一次同門大聚會，為同門和廣大茶藝愛好者搭建一個相互交流、傳授創業經驗的平臺。活動期間將開展以「兩岸品茗，一味同心」為主題的中華茶藝表演活動，海峽兩岸共泡一壺茶，泡茶用水由臺灣地區產的礦泉水和天津地

區產的海雅山泉水溶匯一壺。主泡和助泡分別由兩岸弟子擔任，並為新入師門者舉行「薪火相傳」拜師儀式。還將組織參觀茶產品展銷活動（地點待定）。

為配合本次活動，將由天津市范增平茶藝文化發展中心負責選編《范增平文選》（暫名）一書，並編印《范增平弟子名錄》。

本次活動將由上海許四海陶藝工作室限量製作高檔井欄式紫砂紀念壺六十套（大中小品三種規格），由許四海先生親自監製並題寫「飲水思源」、范增平先生題寫「海峽兩岸茶藝交流二十周年紀念」，按甲、乙、丙 01-60 編號發行，絕版收藏，並配有收藏證書。

活動期間許四海先生和范增平先生將來津共同親筆簽名並與收藏者合影留念。此紀念壺將由臺灣中華茶文化學會和上海市四海茶具博物館、天津市范增平茶藝文化發展中心各珍藏一套。

本次活動還將發行十套由著名篆刻藝術家刻印的「三段十八步行茶法印譜」（條幅），並配有收藏證書。

活動期間舉行「三段十八步行茶法」茶藝表演，並配有專門為「三段十八步行茶法」譜寫的樂曲演奏。

初步訂於二〇〇八年五月上旬在天津召開新聞發佈會，邀請有關媒體參加。

本次活動邀請范增平先生和許四海先生等名家親臨出席，機會十分難得，望全體同門及廣大茶藝愛好者、茶業經營者珍惜這次具有深遠意義的盛會，踴躍報名參加。

參加範圍：
海峽兩岸范增平弟子及茶藝文化愛好者。

論文及研討發言選題（論題不限，僅供參考）：

（1）范增平茶藝思想初探

（2）「三段十八步行茶法」茶藝的美學原理

（3）通過學習中華茶藝的收穫和體會

（4）「兩岸品茗，一味同心」的深遠影響

（5）「文化同根，茶香同源」的真實意義

（6）兩岸茶文化交流的前景

（7）《中華茶人採訪錄》的意義

具體排程：

二〇〇八年六月六日（星期五）全天報到。交會務費，領取會議資料、胸卡和紀念品、禮品。攜帶個人或單位茶藝活動宣傳資料交會務組代為散發。有意拜師者請攜帶一寸照片兩張，有茶藝師職業資格證書等相關資料也應攜帶。

報到地點：

地址天津市南開區南馬路八一六之一號（鼓樓南門西側 200 米）夏日荷花酒店一樓大廳接待臺。報到後可辦理入住手續，或安排其他賓館、旅店住宿。就近遊覽鼓樓商業區。晚六點晚餐及品茶會。

六月七日（星期六）上午九點至十一點「二〇〇八‧中國天津」范增平茶藝思想學術研討會暨海峽兩岸茶藝交流二十周年紀念活動正式舉行。邀請有關方面領導和專家學者出席。

地點：夏日荷花酒店會議廳

內容：論文交流（分指定發言、自由發言和總結發言三部分），十一點三十全體人員到一樓大廳合影留念。

六月七日中午十二至一點三十就餐。

六月七日下午兩點至五點三十參觀古文化街及海雅茶園、茗雨軒茶府，進行以「兩岸品茗，一味同心」為主題的中華茶藝交流活動，海峽兩岸共泡一壺茶，主泡和助泡分別由兩岸弟子擔任。並在海雅茶園舉行「薪火相傳」拜師儀式。

六月七日晚六點就餐。

六月七日晚餐後就近遊覽天津金街夜景。

六月八日上午九點至十一點召開海峽兩岸茶藝文化座談會，就當前茶藝文化方面的一些問題和今後發展方向，深入研究討論，為中華茶藝事業的發展獻計獻策。

六月八日中午十二至一點三十就餐。

六月八日下午：自由活動（觀光購物）

全部活動結束。

本次活動連絡人：王夢石

聯繫電話：13032237426

電子信箱：wangmengshi169@163.com

范增平茶藝文化發展中心　二○○八年四月

茶文化課已漸被重視

（一）把茶藝帶入校園

　　二〇〇九年三月初，我第三次專程赴廣州去見范老師，三月二日在廣東高新技術學校參加了「廣東省范增平茶文化發展中心」的成立掛牌儀式，並且參加了海峽兩岸茶藝師到英德實習的活動，去茶園和茶廠參觀、和海峽兩岸的同門座談、聯誼，留下難忘的印象。

　　二〇一〇年春季，為了更好地弘揚中國傳統文化，天津農學院正式開設了公共選修課《中國茶文化》。我成為這門課程的主講教師。能夠在大學校園裡傳播茶文化，是一件非常有意義的事情，我感到十分榮幸，同時也覺得有一種責任感和使命感，因此我盡力爭取把這門課講好，不辜負同學們的期望。

　　首先在教學大綱中闡述了開設這門課程的重要意義。茶文化是中國傳統文化的重要組成部分，也是中華文明寶庫裡的重要財富。茶文化是先進文化的一部分，茶文化的發展符合廣大人民群眾的根本利益。柴米油鹽醬醋茶，飲茶是群眾生活的基本需求之一，茶對人體身心健康有極好的功能，隨著生活水準的日益提高和生活方式的不斷豐富，飲茶文化已滲透到社會的各個領域、各種層次。弘揚茶文化對構建社會主義和諧社會、促進社會主義物

質文明和精神文明建設，都具有特別重要的意義。茶文化具有很強的實用性。隨著茶文化事業綜合利用開發的進展，有愈來愈多的行業參與茶文化活動，茶文化除了直接對茶產業起到很大促進作用，還帶動了相關產業的發展。「文化搭臺，經濟唱戲」，茶文化在經濟發展中的獨特作用會越來越明顯。茶文化知識範圍廣泛。包括茶樹和茶葉飲用方式的起源、演變、發展和傳播；茶葉的品飲技藝的形成和發展；茶具的產生、演變和發展；茶道與哲學、宗教之間的關係；各地區、各民族的飲茶風俗習慣；歷代茶書的著述情況；茶與文學藝術；茶與旅遊等等，所以能夠吸引同學們從不同層次、不同側面對茶文化產生濃厚興趣。

在校園裡開展茶文化教育，對引導學生樹立正確的人生態度，實現人生幸福目標，著有重大意義和作用。通過對茶文化課程的學習及對中國茶文化精神的領悟，有利於調整人際關係，平衡人的心態，有利於助己立身。倡導和誠處世，敬人愛民，化解矛盾，增進團結，無私奉獻。

學生通過參與茶文化和茶事活動還可以緩解精神壓力，身心得到放鬆，以便保持充沛的精力和良好的情緒來完成自己的學業。

茶文化根植於中國傳統文化，它包含了哲學、美學、民俗學、宗教學、植物學、地理學、文學及文化藝術等多方面的知識，融合了儒、道、佛等各家的思想精髓。同時，學習茶文化又是一個陶冶情操，修身養性的過程，可以增長知識，提高學生的文化修養和審美能力。通過欣賞茶歌、茶舞和茶音樂、茶詩、茶楹聯和茶畫，能夠拓展學生的視野，增加他們的人文知識，不斷提高自己的自身修養。

在課程設置上，盡可能全面介紹茶文化的知識，為了滿足開設《中國茶文化》課程的需要，我參考了大量的茶文化數據，自己動手編寫了講義。所參考的書目，大都是我所熟悉的全國各地的茶文化老師，如范增平、陳雲君、寇丹、陳文華、喬木森、丁以壽等等，其中有很多書都是編著者簽名贈

送我的，經過認真閱讀，博採眾長，取其精華，加上自己長期以來學茶的心得體會，其中不乏有一些個人的獨到見解，與一般茶文化教材相比，也算是別具一格，與眾不同了。在教學中，為了讓學生更感興趣，我在講課時盡量避免照本宣科，力求生動，多講些茶的典故、傳說，配合播放一些茶文化的影音光碟、圖像，另外還採取了一些辦法：

準備茶樣

我用玻璃瓶把能搜集到的十幾種名茶帶到課堂，還把上海世博會進入聯合國館評選出的十大名茶也拿到課堂，讓同學們能夠近距離觀賞、辨別各類茶葉。

展示茶具

仿製的古代茶具如唐代的茶釜、宋代的茶瓶、茶筅、建窯兔毫盞，還有各種泥料款式的紫砂壺，日本茶道用的風爐、茶釜等，通過接觸實物加深認識。

在課堂上泡茶

把茶具帶到課堂，泡茶給同學們品嚐。像碧螺春、西湖龍井、鐵觀音、大紅袍這些常見的名茶，都在課堂上沖泡過。講臺灣茶時，把東方美人茶（白毫烏龍）、包種茶等拿來，還把臺灣茶藝大師范增平先生送我的臺灣高山茶也拿到課堂沖泡。

觀看茶藝表演

不僅通過播放茶藝表演的光碟，還請了高級茶藝師到學校來，在課堂上表演茶藝。學生現場觀看過烏龍茶茶藝、四川長嘴大銅壺茶技龍行十八式的表演，親身體驗和感受中國茶藝的魅力。

有獎提問

通過提問上一堂課講的知識，獎勵給同學們一些小包裝的茶葉，讓他們

回到宿舍裡泡茶喝。還拿出一些茶文化的書籍贈送給回答了問題的同學。

鼓勵報考茶藝師

為了讓愛好茶藝的學生能夠考取茶藝師職業資格證書，聯繫有關培訓部門，提供方便，舉辦短期強化培訓，把茶藝培訓老師請到學校，教他們茶藝禮儀和規範操作，理論輔導等，共有四十多名學生直接考取了中級茶藝師資格證書，還有一名經過繼續學習，考取了高級茶藝師資格證書。

在選修課結束時，考試是通過提交論文或散文，結合平時上課情況確定學習成績。很多同學上了中國茶文化這門選修課以後，被茶文化的博大精深所吸引，對茶產生了濃厚的興趣。課後也下了不少功夫，查一些有關的知識，寫出了許多篇很有水平的茶文化論文。

農學院的學生和茶很有緣分，他們對茶文化的熱情無時不刻地感染著我，有不少同學本身就是來自茶鄉，對茶很有感情，也很有悟性，有些同學甚至稱得上是「鐵桿茶迷」，克服學業緊張、活動繁忙等種種困難，自始至終一次也沒有缺課，令人欽佩。學生們的茶文化論文，其水平之高且不必說，尤其是很多同學寫出了一篇篇品茶悟道的散文，其文字之優美，語言之流暢，情感之真摯，意境之深遠，讀起來如飲一杯杯的香茗，品味無窮。從這些青年學子身上，我看到了中國茶文化事業的未來和希望。

（二）下面僅摘抄幾位同學的學茶感悟

馮曉琳

這學期，終於有了這樣一個能夠深入瞭解茶文化的機會。原來，茶文化沒有我當初想的那麼簡單，喝茶，哦不、應該說是品茶，的確是一門藝術，隨著課程的延伸，我越發為先前的無知感到羞愧。隨著學習這門課程，漸漸

的，我試著把平時用於提神醒腦的咖啡擱置一邊，開始特意為自己泡一杯茶，不為解渴，只是單純的想體驗一下靜下來喝茶究竟是什麼感覺。當用熱水沖泡茶葉時，那嫋嫋升起的一縷芬芳足以使我忙碌一週的心神安定下來，足以洗滌我整身的疲憊，外面的喧囂我再聽不見，此刻，所擁有的這片寧靜與芬芳就是我夢寐以求的世界，曾經纏身不散的躁動與不安，剎那間煙消雲散，曾經以為難以到達的天地，也已輕而易舉的抵達。

徐菲穎

這半年來隨著老師的引導，我開始深入的學習茶藝，瞭解茶文化，體會茶之韻，希望有一天能夠找好出茶點泡出一杯好茶，提高自我在茶道方面的修養，提高生活品味，怡情養性。雖然只有半年，但對茶同是愛，但以前和現在卻有著截然不同的意義。

楊　洋

我的家鄉是個盛產茶的地方，小時候深受茶文化的薰陶，因此很喜歡茶，也經常喝茶。為了多瞭解關於茶的知識，這學期我選擇了中國茶文化的選修課。通過這學期的學習我學到了很多有用的知識。如果人們能夠在浮光掠影的忙碌的生活中泡上一壺熱茶，選擇雅靜之處，自斟自飲，緩慢的享受著一份從容，一份優雅，一份安寧，則是何等的愜意呀！

張志超

這學期，我學習了中國茶文化這門課程，手持一杯香茗，聽著老師娓娓道來茶的典故，茶的分類，茶之父、茶之母。兩個小時的課程，是一種讓人寧靜的享受。

張　萌

通過一學期以來對茶文化課程的學習，我的感悟頗多，茶無論是對健康

或是對人生而言，都有它所無可替代的地位。飲茶可以強身，同時飲茶可以使我們在繁忙的工作生活中享受片刻的寧靜，陶冶情操，修身養性。茶就像一種人生，在有限的生命旅程中，雖然沒有發生驚天動地的故事，沒能捕捉到刻骨銘心的鏡頭，而只有平平靜靜、平平淡淡，但卻平凡得令人回味雋永，品位出淡泊名利的心境來。做人也要像茶一樣，坦誠質樸，給人以溫暖，繁華過後，唇齒間仍留有淡淡餘香，值得人們去細緻品味。

段起鵬

上完茶文化這門課後，我感慨萬千，從中學到了許多做人處事的道理，老師的和藹可親讓我對茶文化的課更是興趣極高。我很高興，也很幸運可以選到一門既可以從中學到許多茶道知識，豐富我的課外興趣，又能瞭解人生道理，喚起我進行人生思考的課程。

這個學期的茶文化課上完了，以後我相信還是有機會接觸有關茶道的，現在學到得知識將為我以後奠定基礎，我會緊跟老師的教導及茶道人生道理去迎接我接下來面對的社會，做一杯好茶。

劉真真

跟隨老師授課的同時，自己對茶有著深刻的體會，在課堂上老師為了讓我們深入對茶的瞭解，老師將他自己的茶具帶到課堂上讓我們親自著手泡茶，品茶，感覺課堂上甚是有趣，當時隨自己一時的興起，帶著自己欣喜的心情親自泡茶。開始有些緊張，可是隨著自己的投入，過了一會兒就進入了狀態，也就沒什麼了，當你陷入了泡茶樂趣的境界，明白了為什麼那麼多人喜歡茶戀茶，為什麼茶文化會有如此的發展深度，我想伴隨著二〇一〇世博會茶的入場，茶將有更深更遠的邁入世界各個角落，中國茶文化不單單會有一個美好的歷史更將有一個美好的未來。

彭 杏

　　自小就喜歡喝茶，尤好花茶，大概是覺得其他的茶太苦了。常常羨慕古人，一杯清茶，一卷黃書，坐看雲卷雲舒。也曾想過嘗試，卻也總是被其他事打擾，慢慢的，隨著年齡的增大變得越來越忙，自然也就忘了這事兒。直至上了大學，選修了「茶文化」，才又憶起了這件事，感慨頗多。品茶品茶，自是需要好心情，不同心境下的品茶，品出的意境也不同。心情好時，侃侃而談，喝一口便清香四溢，如春風得意；心情不好時，喝一口便苦澀之意相聚，可回味卻有甘甜，在甘甜中思索豐富而又有哲理的人生。心情不好不壞時，入口之茶便有淡泊之意，人也隨之變得安適閑散起來，寧靜致遠，淡泊明志。

沈 悅

　　一路讀茶的過程中我也學習了很多，人品，茶品，茶道，學品茶先學做人，做人先修德，德立茶存，以仁待人，以德服人。正所謂品茶先品人，茶聖陸羽在《茶經》中所言：「懂茶之人必定是『精行儉德人』。」由此可見：品茶品人，茶品見人品。希望自己在讀茶的過程中學會做人，在做人的同時懂得品茶，即使一片茶葉的香氣也是在天地間尋找知味的人，我珍惜每一片茶葉的香氣，也希望自己能夠成為知味的人。

孟春燕

　　學習了茶文化這門課後，對茶的瞭解更加深刻了，對茶的興趣也更濃厚了，知道自己之前對茶的瞭解都太片面了，甚至有些地方還是錯誤的，茶裡所蘊含的文化知識不是這一學期的課程所能學完的，尤其是看過茶藝師優雅的表演後，自己更加喜愛茶了，所以今後會把它作為一個業餘愛好繼續學習下去，接受茶文化的薰陶，用心去感受茶中的韻味，陶冶自己的情操，讓茶去滋潤自己的心田。

李晶晶

我很慶幸我選修了茶文化這門選修課，這門課程的確讓我學到了很多知識，不是像以往選修課那樣去上課只是為了得學分，茶文化這門課讓我開闊了視野，接觸到了很多以前不曾接觸的東西，使我瞭解了中國文化的高深與底蘊，那是世界任何國家的文化也不可比擬的，是我們中華民族的驕傲。

于瀟雪

對於茶，我是沒有多大研究的，甚至我曾一度把它當做解渴的工具。這學期的茶文化課讓我意識到竟然有那麼博大的精神在裡邊。記得老師給我們泡的第一道茶是碧螺春，那經歷至今難忘，因為那一次是用「品」的。初入口便是濃濃的苦澀味道，我不禁皺了皺眉頭，旁邊的朋友提醒我還會有回甘，深吸一口氣，餘香滿唇，在肺腑間蔓延開來。於是便想起三毛的一句話：「人生如三道茶──第一道，苦若生命；第二道，甜似愛情；第三道，淡若微風。」茶如人生。品茶，亦如品人生。

謝　純

這學期，我非常幸運地選上了您的「中國茶文化」選修課，上學期我就沒選上。您知道我在選時有多緊張嗎，咱學校好幾千人都在網上，網速慢點就選不上了啊。通過短短十幾週的學習，我受益匪淺。課上王老師用多媒體教學，有豐富的圖片和視頻，讓我在潛移默化中受到了美的薰陶。最令我印象深刻的是看了茶藝表演的視頻，銅壺在他們手中遊刃有餘，真是令人佩服。我還知道了原來紫砂壺不是適用於所有茶，不同的茶要用不同的器具，只有這樣才能充分發揮茶的滋味。第一次課，您就說「茶」就是「包容」。我對茶文化的學習，既能提高對我國傳統茶文化的瞭解，也能增強對健康的認識，可以使我靜下心來。茶文化中倡導的禮儀、禮俗能養成文明的舉止，培養高尚的道德情操，養成謙和禮讓，敬愛為人的良好品格。

齊偉超

　　這個學期選了茶文化這門課作為我的選修課，一開始只是想著來聽聽看的，因為對茶不是很瞭解只是在平常的時候作為一種普通的水來喝，但是通過一個學期的學習我瞭解了很多關於茶的歷史、製作方法、飲法及一些喝茶的具體細節。通過茶文化的學習，我瞭解了茶的起源與發展，我明白了中國歷史的博大精深，也明白了茶不僅僅是一種飲料，更是一種文化，它教會了我應該如何做人，如何處世。我想「茶之為物，能引導我們進入一個默想的人生世界。」是最好能闡述我想法的一句話了。

林　　思

　　我對茶的瞭解很少很淺，之所以報這門選修，對茶有種莫名的感觸，在翻看選修表時，無意看到茶文化這三個字，心中便泛起一絲絲的漣漪，說不出為什麼，很毅然而然的就報了。從不知，自己可以在選修課上感歎人生的無奈。茶，養身，養生，也養心。我相信緣分，就像我對茶的認識一樣，從以為自己知道不少，到後來發現自己竟對他一無所知，最後，我才略明白，茶，可以對人影響那麼深。

張般般

　　茶對不同的人有著不同的意義。從網上看到了您的《玉指冰弦茶藝人》和《當代茶散文創作談》才知道，茶帶給您的不僅僅是味道上的滿足，更多的是精神上的快樂。茶給您打開了一扇門，給您帶來了更多的朋友，給您的文學道路開闢了新的方向，給您了一個出書的機會。閉目靜思，茶給我帶來了什麼呢？

　　對比種種，茶更像一個慈祥的老婆婆，告訴我們：「慢慢來，不急，不急。」而碳酸飲料則像一個激進的青年，喊著：「不顧一切！衝衝衝！」我似乎從茶中品味了一些哲學意味。慢下來，也不一定就落後，慢下來，也許

不是一件壞事。

　　用心的泡一杯茶，從備茶、賞茶、置茶、沖泡、奉茶、品茶、續水，一直到最後收具。 靜心體驗每個步驟，慢慢發現茶的韻味，體會慢生活帶來的內心的安詳。生活好美。

　　還有許多感人的篇章，在這裡就不一一列舉了。教學相長，自從在農學院講授《中國茶文化》這門課程，我邊教邊學，讀了很多的書，特別是茶文化書以及儒釋道等傳統文化方面的書，使我的講課內容不斷豐富，講義也從最初的十幾萬字擴充到近三十多萬字。

（三）大學生學習了茶藝有很多益處

　　具體來說至少有以下三個方面：

1‧開闊了眼界，擴大了就業選擇範圍，可以直接進入茶文化產業

　　茶文化產業屬於文化產業的一部分。所謂文化產業就是文化與市場相結合的產業，是國民經濟不可或缺的組成部分，包括出版印刷、影視製作、廣告會展、文化創意、動漫設計、演藝娛樂等等。第三產業中的文化產業被譽為「二十一世紀的朝陽產業」，前兩年國務院通過了《文化產業振興規劃》，將進一步推動我國文化產業的迅猛發展。文化產業具有高附加值、高效益、零污染的優勢，是國家重點扶植的產業，推出了一系列支持文化產業發展的優惠政策。

　　茶文化產業的經營範圍，包含著兩大內容，一是茶產品；二是茶文化。但茶產品不單是茶葉，還包括涉及到茶的文化產品，如文學作品、藝術品，以及茶文化服務，如茶藝服務、信息傳播、廣告諮詢等等。茶文化產業是新興的文化產業，所以，茶文化產業的發展是茶產品的生產銷售和茶文化的推

廣的多元化發展，這也是茶文化產業發展的方向。

目前，茶文化產業的發展速度跟不上文化產業的速度。需要加強協作、整合資源，通過創意和策劃，打造出一批新的茶文化產業的項目。

2・可以豐富知識，多掌握一項甚至多項技能

茶藝修習能夠提高大學生素質和修養，受到各行各業用人單位歡迎，因為學習了茶藝後，氣質會有所改變。舉止優雅，多才多藝。在應聘面試時能夠給人帶來好感，第一印象良好，成功率相對高一些。

在學期間，有了茶藝技能可以順利進入茶藝館茶樓打工，勤工儉學。增加實踐經驗。參加工作後單位聯歡雅聚，上級來光臨指導，你能表演一既實用又具有觀賞性的茶藝，讓人們賞心悅目，為單位增光，領導也有面子。

3・便於與領導和同事、客戶溝通，以茶會友，以茶結緣

現在喝茶和愛好茶的人很多，如果你具備茶藝知識，容易和別人溝通，找到共同話題，甚至愛好一致，如果單位的領導、同事、客戶喜歡茶，就能夠產生共同語言，投其所好，便於溝通瞭解，辦事相對容易成功。在單位工作之余，給領導或同事泡上一杯好茶，肯定會贏得好感。同事之間增進友誼，和領導聯絡感情，為客戶送禮，都可以送茶。送茶葉不算行賄受賄。客來敬茶是傳統，以茶表敬意，送茶送健康，一般是不會受到拒絕和責備的。古往今來贈送茶葉是表達友情。李白寫過茶詩〈答族侄僧中孚贈玉泉仙人掌茶〉，盧仝寫過〈謝孟諫議寄新茶〉、白居易寫過〈謝李六郎中寄新茶〉「不寄他人先寄我，應緣我是別茶人」，蘇東坡也寫過〈次韻曹輔寄壑源試焙新茶〉「戲作小詩君勿笑，從來佳茗似佳人」等等，寫的都是接受別人送茶的喜悅心情。具備了茶葉方面的知識就能選擇物美價廉的好茶，不至於上當受騙，少花錢多辦事，辦大事。送禮送好茶，客戶也滿意。

大學生學習茶藝可以修身養性，提高境界，開闊心胸。工作中遇到挫折，遇到不順心的事，通過茶藝可以化解，泡上一杯茶，調息靜氣，心平氣和。像唐代的盧仝那樣一連喝七碗茶，達到升仙的境界。我們不求得道升仙，只要喝三四碗就可以了。泡一杯茶，看到的是杯中的茶葉在翩翩起舞、沉沉浮浮，聚聚散散，那你品到的一定是人生沉浮、百般滋味。濾去浮躁，淨化身心。從茶的苦澀中品嚐出苦盡甘來的哲理。

　　人生就是茶葉，生活就是泡出來的茶。同學們走向社會，就像一片茶葉投身到熱水之中，開始了新的生活，走向事業成功的道路。

拜師以來離別最久日子

　　二〇一〇年七月，我參與策劃了「天津市首屆茶文化藝術節」。我代表天津國際茶文化研究會邀請范老師來天津出席開幕式並作了茶藝與人生的專題講座。活動結束後，范老師乘高鐵回北京，我送范老師到火車站，依依惜別。此後竟有三年之久未再相見，這是自拜師以來離別最久的一段時間。從這一年開始，我在天津農學院每學期有兩三個班的選修課，為大學生們講授中國茶文化，再加上參與社會上一些茶藝師培訓，所以也是比較繁忙，難以脫身，不能再像以前那樣去追隨老師。雖然人未見面，但是電話、網絡聯繫卻沒有隔斷聯繫，范老師時常從臺灣打電話過來。我也時常在網上關注范老師的行蹤。僅在二〇一二年，從年初開始，范老師就多次在大陸參加各種茶文化活動：一月六日下午二時，范老師和海峽兩岸茶人以及《海峽茶道》、《東南快報》等新聞媒體朋友帶著新年的祝福，齊聚元泰茶業總部審評室，共同為范增平茶文化發展中心駐福州辦事處揭牌，一起見證了這一歷史性的時刻。揭牌儀式結束後，兩岸茶人在元泰紅茶屋舉辦了以「文化同根，茶香同源」為主題的二〇一二年新春兩岸茶人茶話會；三月二十四日，中國茶道網在元泰紅茶屋舉行高級顧問聘任儀式。在近五十位超級茶友和媒體界朋友的共同見證下，中國茶道網執行總監向范增平老師頒發了聘任證書，正式聘

請范增平老師為中國茶道網高級專家顧問。三月二十六日，由福州市海峽茶業交流協會主辦的「海峽兩岸茶文化報告會」在福州人民會堂舉辦，范增平老師做了題為《中國茶文化創意與茶產業發展》的報告；六月三十日范老師在南京參加了「兩岸茶人，茶祭中山」的祭茶大典，祭茶大典過後，范老師繼續留在南京，對南京慶餘年茶業進行了深入瞭解，對慶餘年的茶師們在茶文化觀念上作了引導；七月三十一日，范老師做客武漢八馬茶館；九月二十八日，傳統中秋佳節前兩日，范老師在福州元泰紅茶屋；十月十二日，范老師蒞臨山國飲藝及尚客茶品參觀指導；十月十八日，來南京進行七天教學活動並接受了《江南時報》記者的採訪；十月十九日下午，在南京慶餘年茶業公司河西茶禮文化館內，范老師在南京首次收徒……在媒體上看到范老師仍然為茶藝事業奔波忙碌，雖不能在范老師身邊，卻感覺老師離我們很近，從未走遠，也可以說是「人未到，心相隨」。

在范老師的影響下，我一直在茶文化教學上不斷探索，尋求一條更有利於傳播茶文化的途徑。我對茶葉品鑑不是強項，但是我喜好文學藝術，學茶以後更是對茶文學特別關注。范老師說過，所謂茶文學，是指以茶為主題而創作的文學作品。包含了作品中的主題不一定是茶，但是有歌詠茶或描寫茶的優美片段，都可視為茶文學。茶文學的內容包括了：茶詩、茶詞、茶文、茶的對聯、茶的小說……等等。

我對古典詩詞有著濃厚興趣，年輕時曾追隨津門詩詞泰斗寇夢碧先生和著名詩人陳雲君先生學習詩詞，後又擔任天津市中華詩詞學會副秘書長，曾經寫過幾首詩詞，現在抄錄一二：

點絳唇　詠菊
小院閒庭，蕊寒香冷東籬畔。夜深簾卷，三徑霜華滿。傲世孤芳，只為群芳殿。誰相伴？百花難見，應恨秋來晚。

南鄉子　詠雪

六出玉花飄，靉靆彤雲卷白潮。風雪詩情何處覓？迢遙，索句無須去灞橋。傳粉更妖嬈，闐闐淄塵一夜消。最是賞心觀麗景，陶陶，疑有滕神水墨描。

　　近年來我把詩詞與茶文化方面作為主要研究方向。中國是茶的故鄉，也是詩的國度，茶詩是中國茶文化的重要載體，「芳茶冠六情，溢味播九區。」詩因茶而興致勃發，茶因詩而芳名遠揚。自晉代中國最早的茶詩問世以來，唐宋元明清，歷代茶詩層出不窮，異彩流光，燦若星漢，成為中國茶文化的絢麗瑰寶。當代茶文化復興後，茶詩創作更是百花齊放，爭奇鬥豔。歷代愛茶人以茶入詩，以詩言志。詩三百，一言以蔽之曰：「思無邪。」詩為心聲，茶人用詩表達對茶的喜愛和感情，古人說「不學詩，無以言」。我也多想多讀茶詩，寫茶詩，和茶友們進行茶文化的交流。

　　二〇一三年四月，天津《每日新報》記者對我進行了一次採訪。下面是採訪實錄：

記者：口渴喝水，心渴飲茶。根植於中國傳統文化的茶文化經過幾千年的發展，如今已融入社會各階層，茶文化不僅僅只是茶俗、茶藝等，其更多的是表現人與茶、人與人、人與自然之間的各種理念、信仰和思想情感。天津國際茶文化研究會常務副秘書長王夢石一直從事茶文化研究及教育傳播工作，本期王夢石將與讀者分享他對茶文化的理解。如果說喝茶是生理的需求，那麼品茶則是精神的需求。怎樣才能品飲出不同茶的韻味？

王　：茶的品飲方法主要體現在三個方面：「先觀賞茶湯顏色，再有就是聞茶湯香氣，最後是茶湯滋味。」品茶不僅是人們生理上的需要，而且

還是藝術享受，是精神需求。所以品茶需要靜下心來，用心泡茶、用心品茶。不僅品嚐茶的滋味，還要品出茶的韻味來，如普洱茶的「陳韻」、烏龍茶的「觀音韻」、大紅袍之類岩茶的「岩韻」、綠茶的「蘭韻」（清雅之氣）或太平猴魁的「猴韻」、花茶的「香雅」之韻、臺灣烏龍茶的「炭韻」等等。品茶到了最高境界，那就是品「茶外之味」，品茶如品味人生。看到茶葉在杯中翩翩起舞，沉沉浮浮，聚聚散散，聯想到人生沉浮、百般滋味。所以說，品茶能品出淡泊名利的心境來，從一杯清茶中感悟到人生真諦。人生就是茶葉，生活就是泡出來的茶，有苦有甜，有濃有淡。小小的一片茶葉如明鏡般映射出人生。

記者：從詩詞到書法、從戲曲到歌舞，歷朝歷代關於茶的文學藝術不勝枚舉；從百姓到帝王、從文人到政客，人與茶的故事傳說比比皆是。人們為什麼對茶有如此濃厚的興趣？

王　：茶的物性中有真、和、靜、淡的一面，茶味清苦，茶性平和，能醒腦提神，滌煩靜心。由於茶具有的這種茶性和功效，使得歷代愛茶之人對茶有了特殊的感情，利用各種文學藝術形式來表達對茶的熱愛。茶聖陸羽一生致力於茶學研究，寫出了世界上第一部茶學著作《茶經》；大詩人白居易，一生嗜茶，曾在廬山香爐峰下親手開闢園圃，植藥種茶，自稱是「別茶人」，意思是會鑑別茶葉；蘇東坡精通茶道，不但善於品茶、烹茶，還親自栽種過茶，他在宜興還設計過一種提梁紫砂壺，被後人稱為東坡壺，流行至今；北宋皇帝趙佶以帝王之尊大力倡導茶事，對宋代茶業的發展興盛起到了推波助瀾的作用。更難能可貴的是，他的茶學著作《大觀茶論》為後人瞭解宋代的茶史留下了珍貴的文獻。此外乾隆皇帝也是一位評茶的行家，他曾經多次巡遊江南，幾乎每次都到西湖龍井茶的產地。

記者：茶文化根植於中國傳統文化，你認為茶文化的精神在於什麼？

王　：最早把精神理念方面的內容融匯到飲茶藝術中去的，是被稱為茶聖的
　　　唐代茶人陸羽，他在《茶經》裡提出，飲茶「最宜精行儉德之人」。
　　　強調茶人的品格和思想情操，把飲茶看作「精行儉德」。茶文化精神
　　　裡面蘊涵了儒釋道各家的思想精髓，三者有著相通之處，即處處貫穿
　　　著雅靜、平和、淡泊的精神。儒家的中和之道以茶勵志，以茶養德；
　　　佛家的茶禪一味，以茶修身；道家崇尚自然，天人合一，都對茶文化
　　　產生過重大影響。中國茶文化精神的核心是「儉、清、和、靜」，如
　　　果用一個字概括就是「和」，茶能導和，「和」意味著天和、地和、
　　　人和，體現出人與自然的和諧之美。

記者：當今社會物質相對豐富，生活節奏不斷加快，那麼當下茶文化的社會
　　　功能是什麼呢？

王　：茶文化的社會功能，就是弘揚茶文化對創建和諧社會的貢獻。茶文化
　　　具有陶冶個人情操，淨化社會風氣，增進身體健康等社會功能。在現
　　　代社會，人們容易產生緊張、焦慮、浮躁等不良情緒。弘揚茶文化精
　　　神，就是把茶的自然屬性與中國傳統美德聯繫在一起，把人們追求的
　　　道德情操、高尚質量及人格魅力，在品茶生活及各種茶事中不斷培養
　　　和完善，不但有益於身體健康，還可以修身怡情，以更好的心態和熱
　　　情投入到工作中去。因此提倡茶文化有利於促進社會的精神文明建
　　　設。

記者：茶始於中國，傳播世界，那麼國外的茶文化又有哪些特點？

王　：飲茶是中國的一大發明，也是中國對世界的一個偉大貢獻。目前全世
　　　界有五十多個國家種植茶葉，一百五十多個國家有飲茶習俗，約三十
　　　多億人飲茶。但根據各國民族風情不同，飲茶習俗也不相同。除了中
　　　國以外，國外影響比較大的茶文化，當數日本茶道、韓國茶禮、英國

下午茶了：唐代日本的留學僧人從中國將茶引進到日本，通過飲茶對人們進行禮儀教育和道德修煉，日本把茶道視為修身養性、提高文化素養的一種重要手段，精神是「和、敬、清、寂」；韓國的茶文化被稱作「茶禮」，深受中國儒家文化的影響。韓國茶禮的宗旨是「和、敬、儉、真」；英國人非常重視下午茶，英國大文豪蕭伯納說過，「一個破落的英國紳士，一旦賣掉了最後一件禮服，那錢還是要用來喝下午茶的。」可見英國人是多麼重視下午茶。英國下午茶是英國紅茶文化的代表，其對茶品有著無與倫比的熱愛與尊重，體現出一種「貴、雅、禮、和」的紅茶文化精神。

這篇採訪在《每日新報》發表以後，在網上迅速傳播，有關茶文化網站紛紛轉載。

二〇一三年七月，時隔三年之後，我和天津同門一起驅車來北京見到了范老師。我向范老師彙報了近年來的點滴進步，把由我主編、高等教育出版社出版的《中國茶文化教程》一書送給老師雅正，這本教材與國內出版的眾多茶文化教材最大的不同是，有專門的章節介紹范老師對海峽兩岸茶藝文化發展的巨大貢獻和「三段十八步行茶法」。作為弟子宣傳老師的茶藝思想是義不容辭的責任，想必是老師也會感到些許的欣慰吧。

這次北京同門聚會上。還有幸見到了范老師的老朋友、全國婦聯原副主席、年逾八旬的林麗蘊老人，她是我國著名的社會活動家。林麗蘊老人說：

茶文化是中華文化的載體，茶文化中「和」的精神有助於和諧社會的構建，而建立一個沒有戰爭的和諧世界，正是你我美麗的夢，中國的夢。是的，茶文化和復興偉大中國的夢是緊密聯繫在一起的，這次北京同門見面會圓了我們的一個夢想，隨著活動的結束，預示著又一個

新的夢即將開始了！今年在貴州隆重舉辦世界同門聯誼大會，這是我們全體同門要共同努力去實現的一個夢。

回想拜師十年走過的歷程，其實就是一個不斷圓夢的過程。實現了考上高級茶藝技師的夢、實現了著書立說的夢、實現了加入作家協會當上了作家的夢、實現了走上大學講壇當老師的夢，等等。有夢總是美好的，生活就是一個不斷尋夢、追夢的過程，人生如茶亦如夢。我的下一個夢想是什麼呢？從北京參加活動回來以後一直在思索著，如何為茶藝文化的發展作出新的貢獻呢？怎樣才能使自己百尺竿頭再進一步，達到一個更高的境界呢？思來想去，我認為茶禪雙修是方便法門，一條通向身心自由之路。

二〇一四年在中華優秀茶教師推選活動中榮獲「中華茶文化傳播優秀工作者」稱號。中華優秀茶教師推選活動是茶行業首次推出的鼓勵、表彰茶文化教學領域工作者的大型活動，由中華合作時報社、中國社科院工經所茶產業發展研究中心主辦，《中華合作時報‧茶週刊》承辦。活動自二月份正式啟動以來，歷時半年多。活動分為推薦或自薦、初審、評審、公示、確定、頒獎六個階段，共有八十八人提交申報材料。主辦單位組織了來自茶文化教育界權威人士組成的七人評審委員會，逐一對符合條件的八十五名申報者的基本資料及教學視頻進行審查評定，評審結果又經公示後，最終有十四人獲「中華茶文化優秀教師」稱號，十八人獲「中華茶文化傳播優秀工作者」，我有幸榜上有名。九月，我和張娜老師一起飛往西安咸陽，到涇陽參加頒獎大會和首屆茶文化培訓研討會。在頒獎會上，主辦方給我的頒獎詞是：

他是中國傳統茶文化的研究者、傳播者，樂在其中，樂此不疲，十年前從職業學校開始，一路講到電臺、大學，惠及無數中華後生，他獨樹一幟，以作家的眼光看待茶文化歷史與風物，博採眾長、獨處機

杼，構建《中國茶文化教程》框架基礎，他深愛年輕學子，想方設法改革創新教學方式與手段，讓博大精深的茶文化變得可觸摸、可感知、可親近，他是個自覺者，將弘道使命視作宿命。他就是——天津國際茶文化研究會高級茶藝技師王夢石先生。

二〇一五年二月八日，「一味同心茶文化雅集·津京站」活動在天津中華花戲樓舉辦。活動由天津范增平茶藝文化發展中心主辦。臺灣中華茶文化學會理事長范增平及其津京兩地弟子共聚一堂，新春品茗之際共探中華茶藝發展，以眾人之力推進中華茶文化傳承。

在中華茶藝發展研討會上，我介紹了天津范增平茶藝文化發展中心近況，並提出籌備成立中華茶藝聯盟。

范老師創立「中華茶藝學」和「三段十八步行茶法」以來，在全國及海外擁有近千名弟子，聚集了一大批從事茶或愛好茶的優秀人才。為便於將廣大同門組織起來，更好地推廣中華茶藝發展，我倡議成立中華茶藝聯盟，整合資源協作發展，擬在時機成熟時宣佈正式成立。

活動中，新老同門弟子自由發言探討津京兩地茶藝聯誼交流協作，並展望中華茶藝發展前景。他們表示，將在南北同心的基礎上把中華茶文化發揚出去，還將在老師范增平的指引下堅持兩岸同心，更好地傳承中華茶藝，用心走好茶道這條路。他們還希望通過中華茶藝聯盟的成立集合力量，發力傳統茶文化的傳播。

二〇一五年春節過後，范老師從赤峰回到北京，我專程去北京與范老師商議舉辦師範講師班之事。我想，范老師的弟子已經近千人，有很多同門在辦班培訓，傳播范老師的「三段十八步行茶法」，但是各地弟子水平參差不齊，魚目混珠。我希望范老師通過班中華茶藝講師班來規範一下各地同門的茶藝培訓。范老師很認同我的想法，並且很快在廈門舉辦了第一期國際中華

茶藝師範講師班，收到很好的效果。於是，我與我們中心的張娜、趙子剛等商議，

準備七月份在天津舉辦第二期國際中華茶藝師範講師班，經過緊張籌備，終於在七月下旬如期舉行。獲得圓滿成功。

二〇一五年，我受聘出任天津市茶葉學會常務理事兼茶文化專業委員會主任委員。十一月份，隨學會領導出席在青島舉行的中國茶葉學會科技創新年會，並應邀在百家茶湯品賞會泡茶，學茶十幾年來，我幾乎從來沒有在大庭廣眾之下泡茶，這次確實是一次新的挑戰。我認真準備了茶具茶葉，與來自全國各地四十多位高手一起為大家泡茶。以前我是不太在乎泡茶好壞的，一直堅持秉承「工夫在茶外」的傳統理念，從青島回來以後，我開始注重如何泡好一壺茶了。提出了「精準泡茶法」的概念，泡茶三要素，茶量、水溫、時間的確很重要，要通過訓練達到「精準」，動作也要達到「精準」，一絲不苟。范老師曾說，茶藝考試為什麼有人六十分，有人五十九分不及格，可以像舞蹈體操那樣倒帶分析。「三段十八步行茶法」，就是精準泡茶的典範。所以，我準備了電子秤、水溫計、計時器等，刻苦進行「精準泡茶法」的訓練，準備在以後的茶藝教學中推廣應用。通過「精準」的練習，最後達到隨心所欲，快樂喝茶。范老師說，如果能夠舒舒服服地吃飯，快快樂樂的喝茶，那我就認為已經足夠了。如果你想到別人，讓別人能夠舒舒服服地吃飯，快快樂樂的喝茶，那你就是個高尚的人。

目前我已經退休，便把自己「龍泉居士」的閑號改成「龍泉退士」（因為我在城建排水部門工作了整整四十年，排水即是將城市雨水和生活用過的水通過地下管道排出，古人稱謂地下之水乃龍泉也）。有意隱居在位於天津薊縣許家臺鄉盤山南路北側盤山大道西側盤龍谷的盤谷藝城的一處公寓式山房。盤谷藝城也稱為星夢工坊，是所謂藝術家聚落區，獨立的國際藝術家村。離開「掛單」幾十年安身立命的單位，可以有閑暇的時間遠離繁華都

市，入住幽谷山林，開始體驗全新的生活。我為自己的後半生的規劃正如我微信網名「幽谷清風」的簽名裡寫的：「隱居山林，讀書品茗，吟詩作文，賞石玩玉，聽琴觀畫，焚香修禪。」遙想不久的將來，隻身在自己營造的道場裡閉關進行茶禪雙修，靜默打坐之餘，佇立窗前，望遠山層巒迭翠，居於此地，安於此地，居於此時，樂於此時，看雲起觀霧散，聽鳥語聞花香。以茶修禪，進入寧靜致遠的人生境界。正如范老師所說，能夠將自己安置妥當，過著理想的生活，進入禪味茶心的世界裡。

范老師說，所謂禪味茶心的世界，就是「茶道生活」的世界。這個世界裡，遠離紛擾的逐，從事閑寂的營生，享受著枯淡幽雅的生活，以禪的修行來堅定自己。在經過忙碌競爭的活動之後，有一個安靜的環境做內觀反省的時間，以便超越現實的生活，脫離現實世界的苦惱，從而創造嶄新的積極茶道生活，在短暫的一生中把握住永恆的生命，開啟靈性智慧的大安樂，發現精神自由的如意天地。

如何進入禪味茶心的世界，享受茶道生活的安樂呢？我覺得要像范老師那樣，一、從日常茶飯事做起：無論行、住、坐、臥、進、退都要想到生活是擁向所有層面的，不僅僅只是滿足口腹之欲的物質享受而已，它應該包含著藝術性的東西，甚而宗教性的生活。二、清寂的精神：培養自我忍耐、自我抑制、創造枯木寒岩的幽寂，明鏡止水的靜謐，清澈澄淨的韻味，將自己溶入自然中。三、滿足於不滿足的生活：不以俗世的生活為問題，將名利置之度外，把渺小的心攜往遍佈宇宙的廣大的心裡。根據以上三個原則，認真嚴肅地加以籌思，深深地體會茶禪同一味的心境，所謂「主一無適之心」，那麼小「我」被擴大成大「我」，並在那裡開闢天地同一的妙境，是為現代社會中追求禪味茶心的生活所應走的道路。

心靜可以沉澱生活中的浮躁，過濾人生的雜質。「相由心生，境隨心轉」，在這裡，可以享盡受山谷生活的怡然自得，但也不能完全沉浸其中，

在享受生活的同時，也要無為而為，勤於筆耕，潛心創作，完成我寫一部長篇小說《茶如人生》的夙願。當然，隱居期間還可以繼續講學，傳道授業解惑，研習茶道茶藝。正巧這盤古藝城這塊社區又叫啟航社，來到這裡，正好象徵著我在茶文化的海洋裡重新揚帆啟航，駛向彼岸。說到彼岸，按佛家講，我們最終的結局其實就孕育在生命無常的航行當中。作為范老師的弟子，我們要通過茶藝之舟幫助自己，與芸芸眾生包括廣大同門一起渡到智慧的彼岸。因此，我決定：在退休後最初幾年，創辦「幽谷清風茶書院」。依託天津市范增平茶藝文化發展中心，設立「幽谷清風茶書院」並報社團局備案。利用週六、周日兩天（每年 4-10 月份之內），上課地點就在薊州盤龍穀星夢工坊（盤谷藝城）西區（大學城附近），交通也很方便，開車或乘大巴車走津薊高速，兩小時左右就能到達。食宿就在附近的農家院。課程可安排講授茶史與古今茶書介紹、古代茶詩與茶藝文、茶與儒釋道、茶文化研究必讀書目推薦等，「幽谷清風茶書院」辦班優勢是：薊縣盤山西麓，周邊環境幽美，室內整潔清雅。各式泡茶法茶具和香道用具齊備，茶文化類及文史類藏書豐富。住農家院、吃農家飯，享受山野田園生活。還可以延伸研修，當晚觀看盤山大型山水實景演出或次日早晨盤山遊覽項目，課程增加珠寶玉石、香道、古琴、書法欣賞等，結業後可推薦學員加入天津茶藝中心理事會，優秀學員加入講師助教工作團隊。也可以與鑑定部門合作，舉辦茶藝師評茶員取證班（中高級）：可在大學城對面另租房間添置教學設備，面向大學生和縣城各界人士，學完規定課程後考取相應級別證書。後來同門鄒燕又將寶坻區京津新城一棟別墅提供做茶書院院部，別墅在寶坻區潮白河畔京津新城別墅桃園社區，環境優雅清靜，生活條件舒適，可以開展各種形式的茶藝培訓和組織茶會活動，還可以去薊縣書房研修的往返途中在分院別墅內小憩或上課。

幽谷清風茶書院將是我從事茶文化和茶藝的最後歸宿，茶書院書房裡有

早年范老師送我的一些臺灣原版的范老師茶藝著作《中華茶藝學》、《臺灣茶藝觀》、《生活茶葉學》、《臺灣茶業發展史》等書籍和多期《中華茶藝》雜誌，都是很珍貴的歷史文獻。茶書院雖然比較簡陋，不如那些樓堂館所富麗堂皇，但是有茶有書，正如孔子形容顏回：「一簞食，一瓢飲，在陋巷。人不堪其憂，回也不改其樂。」安貧樂道，不貪圖享受，正是茶人對物質生活的態度，陸羽就認為茶「為飲最宜精行儉德之人」。

我愛書藏書已有很多年了，我的書房兼臥室裡幾個書櫃裡塞滿了書，連睡覺的床上也堆積了一摞摞的書。由於近幾年來業餘愛好茶文化研究，又收藏了大量的茶書以及茶的報刊雜誌和音像製品。自唐朝第一部茶書《茶經》到清末，中國古代茶書綿延千年，卷帙豐碩，可惜已佚不少。現存的六十多種古代茶書我幾乎搜羅齊全了，但都不是古籍版本，線裝書也只有一函《茶經》，由中國國際茶文化研究會編纂，按文淵閣《四庫全書》本影印，藍布函套，牙白骨籤，宣紙書頁，印製精美。當代茶文化復興以來，茶書層出不窮，大部頭的鴻篇鉅著就有好幾部，像陳宗懋主編的《中國茶經》、徐海榮主編的《中國茶事大典》、王鎮恆等人主編的《中國茶文化大辭典》、陳彬藩主編的《中國茶文化經典》、《中國古代茶葉全書》、《中國歷代茶書匯輯》、《歷代茶詩集成》等等。還有一些茶文喜歡的化系列叢書，數本一套。僅名為《中國茶文化》的書就有好幾個版本。只要是認為有收藏價值的茶書，都花錢買下來，只要一部茶書的價格讓我望而卻步，那就是許嘉璐主編的《中國茶文獻集成》，定價二六八〇〇元。

在我收藏的眾多茶書中，除了范老師的書，還有很多作者是我認識的或者是熟悉的茶文化專家寫的書。如：

陳文華先生的《長江流域茶文化》（湖北教育出版社，2004 年 8 月）。最早接觸到茶文化的書大概就是陳先生一九九九年八月出版的那本很薄的《中華茶文化基礎知識》了，可以說它是我茶文化方面的啟蒙書，也是我後

來在初中級茶藝師培訓班講授茶文化基礎知識的主要參考書。去年得知陳先生新出版了《長江流域茶文化》一書，該書是季羨林主編的長江文化研究文庫之一，被譽為「中國茶文化的扛鼎之作」，馬上郵購了一本。手捧這部沉甸甸的茶文化專著，就感覺到它內在的份量很重。正如季羨林先生「中國的歷史將會越來越長」的論斷，茶文化的歷史也會越來越長，陳先生認為茶文化萌生於舊石器時代早、中期是完全有可能的。在石家莊參加禪茶文化交流會時，晚上回到河北賓館，我將隨身攜帶的這本厚厚的書拿出來請陳先生簽字。陳先生是《農業考古‧中國茶文化專號》雜誌的主編，我有幸在該雜誌發表過幾篇文章。不久前在深圳出差時到圖書城「淘書」，在茶書專櫃又買到陳先生的新著《中國茶文化學》，它是《長江流域茶文化》的姐妹篇。另外我還有幾本陳文華先生作序的茶書，包括發行量很小的《中國茶藝》（李偉、李學昌、范曉紅著，山西古籍出版社）。

李昌鴻先生與夫人沈邃華合著的《紫田耕陶》及附冊《紫苑筆談》（上海人民美術出版社，2002 年 12 月）。李先生是著名的紫砂工藝大師，他創作和合作的「孔雀茶具」、「竹簡茶具」等作品多次獲得海內外大獎。「器為茶之父，水為茶之母」，愛茶人幾乎沒有不愛紫砂壺的。我第一次見到李先生是幾年前他來津在藝術博物館舉辦紫砂壺展時，我購得一把他女兒李霓的「高六方壺」，李先生以鑑者身分當場親筆在收藏證書上寫下評語，此壺「線條清晰輪廓圓正泥取紫色栗色暗暗似古金鐵供珍賞珍藏」。再見到李先生是幾年後在天津海雅茶園，我請他在我新購的這兩本書的扉頁上簽名並加蓋印章留念。

于觀亭先生的《茶文化漫談》（中國農業出版社，2003 年 3 月）。于先生是茶葉專家，曾任全國茶葉產銷集團董事長，目前在好幾個全國性的茶葉社團組織擔任重要職務。我見到過他兩次，一次是今年春節期間在天津海雅茶園觀賞北京的禪茶表演時，另一次是春節過後在天津海雅茶藝職業培訓學

校，聽于先生從茶葉內行的角度講普洱茶，別開生面。課間休息時我拿來此書請于先生簽名，他很高興我有他的書。

喬木森先生的《茶席設計》（上海文化出版社，2005 年 11 月）。認識喬木森先生也是在天津海雅茶藝職業培訓學校，我久聞其名，他組織過喬氏茶道表演團，精心編創了多種茶藝茶道表演節目，現又推出了這部新書。到天津講課時帶來二十多冊，由學校發給每個學員，我是「茶席設計」的輔導教師，也獲贈一冊。

陳雲君先生的《尚有所住集》（北京圖書館出版社，2006 年 5 月）。這是天津著名詩人、書畫家陳雲君先生贈送我的一本詩集。雖然陳先生說他第一是詩，第二是字，第三是畫，第四才是茶，但隨著他以學者身分涉足茶壇，他現在的詩書畫和茶越來越貼近了。這本詩集姑且也算作茶書吧，因為書中到處溢發著茶香。有的詩本身就是茶詩，像〈烹茶〉、〈題陸羽泉〉、〈龍井茶得於清明後三日〉、〈飲茶六首〉等等，還有的不屬於茶詩卻也不乏詠茶之句，如「錢塘四月草如茵，數到茶香數幼蕈」、「微雨西樵何日再，來烹無葉井邊茶」、「香花貝葉烹茶火，世界三千我一人」、「已添冷雨欺長夜，又結茶煙一分寒」等等。陳先生經常參加全國各地的茶文化交流峰會，而且個性鮮明，暢所欲言。我讀過他寫的〈簡論茶學的體用〉、〈檢點茶事〉等文章，對當今茶界現狀和發展趨勢有非同一般的獨到見解。希望將來能結集成為一本具有學術價值的茶書。另外還有陳先生贈送我的《雙峰山酬唱集》、《陳雲君詩集》、《燕居香語》、《香界七箋》等。

石昆牧先生的《經典普洱名詞釋義》（雲南科學技術出版社，2006 年 8 月）。這本書是他的專著《經典普洱》出版之後的補充資料。石昆牧是我國臺灣普茶莊負責人，著名的普洱茶專家。因熱心研究、宣傳普洱茶而被評為首屆「全球普洱茶十大傑出人物」。在天津新文化茶城德暄閣茶苑，石先生一邊講授普洱茶知識，一邊沖泡各種口味不同的普洱茶。他對普洱茶的感覺

非常靈敏，據說同一種茶他能泡出幾十種不同的口味，甚至左右手泡出來的茶都不一樣，可見功夫神奇。他自己為這本書寫的「跋語」十分簡短，只有十六個字：「天地為師，草木為友。道德為尊，茶人風範。」

余悅先生的《中國茶韻》（中央民族大學出版社，2002 年 12 月）。我還有他的《問俗》、《研書》（浙江攝影出版社）、《家庭茶知識手冊》（中國人口出版社）等以及他參與編撰的《中國茶文化經典》（光明日報出版社）等著作。與余先生最早見面是在石家莊三字禪茶院品茶的時候，後來余悅先生到天津來開會，我到機場迎接，並陪同他到同門的「清茗雅軒茶藝館」品茶。品茶期間余先生還即興為我收藏的《中國茶韻》題了詩留念。二〇一二年十月，我和陳雲君先生作為中國茶文化代表團成員出席在韓國舉辦的第七屆世界禪茶交流大會，余悅先生為團長。

沈冬梅女士與人合編的《中國古代茶葉全書》（浙江攝影出版社，1999年 1 月）。她是三位注釋校點者之一。她在本書中負責唐及宋元茶書的校注。我是在北京參加茶藝技師培訓時見到沈博士的，她是中國社科院歷史研究所的副研究員、年輕的茶史專家。她在北京東方國藝課堂上給我們講述的是陸羽生平和她對國內外不同版本《茶經》的研究成果。

陸堯先生的《茶藝實踐指南》（經濟日報出版社，2003 年 1 月）。他是中國社會科學院茶產業發展研究中心秘書長，在《中華合作時報・茶週刊》「茶話新說」欄目經常發表關於茶館經營管理方面的文章。陸堯先生經常來津，做茶館管理培訓講座及星級茶館評定活動，所以見面次數較多。

馬嘉善（守仁）先生的《冷香齋煎茶日記》（中國華僑出版社，1998 年11 月）。該書以日記體裁記載作者烹茶的時間、地點、茶品、水品，茶具及「煎法」，並有品評和附文，是作者在長安古城「人生有真味，趺坐論茶湯」的生活寫照，內容豐富有趣。我在石家莊河北人民會堂參加禪茶文化交流大會開幕式時，我在門前廣場上遇見馬先生並與其合影留念。馬先生還經常在

《農業考古・中國茶文化專號》、《中華合作時報・茶週刊》上發表文章介紹他如何煎茶煮茶的秘訣，甚至教人們茶梗的煮法，一副難得的古道熱腸。石家莊一別後還時有聯繫，經常用手機短信發來他的詩作，我也通過寇丹先生轉贈過我出版的新書。後來曾兩次在唐山參加中國香道高峰論壇時候都與馬守仁先生見過面而且格外親切。

江萬緒先生的《圖說中國茶藝》（浙江攝影出版社，2005 年 5 月）。江先生是杭州中國茶葉博物館書記，這本書是他們館茶藝表演節目的集錦，江先生是副主編，還是策劃和撰稿者之一。在石家莊參加禪茶文化交流會時，我們同住在河北賓館的一間客房內，彼此聊了一些茶藝培訓方面的事情，因為他還負責著杭州的華韻職業培訓學校，培養出不少茶藝人才。我手裡還有一本他與阮浩耕主編的職業培訓鑒定教材《茶藝》。他這次參加會議，還帶領茶葉博物館茶藝表演隊在河北人民會堂的舞臺上表演了婺源茶藝《文士茶》。

舒曼先生的《喫茶去》（新世紀出版社，2003 年 5 月舒曼先生是河北省茶文化研究會的秘書長。這本書由陳文華、余悅兩位學者作序。這本書曾經在山東濟南的茶城裡見過，是一位茶店老闆的藏書，自然是非賣品。我得到此書是在禪茶交流會會議禮品袋內，同時在禮品袋裡的書還有另外兩本，一是《天下趙州・喫茶去》的資料文集，一是馬明博的《天下趙州生活禪》。初見舒曼先生在石家莊三字禪茶院那個月明風清的夜晚，與舒曼先生一起專心聆聽陳文華、范增平、余悅幾位專家高談闊論。後來在二〇〇八年六月邀請舒曼先生來津參加海峽兩岸茶藝交流二十周年紀念活動，從此互相聯繫較多，多次受邀參加河北金秋茶會暨京津冀茶館論壇、中國香文化高峰論壇，還應邀參觀上海世博會聯合國館的十大名茶展，見到了許多美麗的世博會茶仙子。

鄭春英女士主編的《茶藝概論》（高等教育出版社，2001 年 7 月）。鄭

春英是北京外事職業高中茶藝班的教師。她是范老師的弟子，我們的大師姐。每次到北京中華茶藝園都能見到鄭老師。《茶藝概論》隨書附帶一張茶藝光碟，詳細演示了蓋碗泡法、小壺泡法等，我最初的泡茶技藝主要是通過觀看這張光碟掌握的。鄭春英老師還參與了由陳文華、余悅主編的全國茶藝師職業技能培訓教材的編寫。這套分為茶藝基礎知識和茶藝技能的教材是社會上茶藝師培訓的主要教材。

劉芮小姐的《普洱茶藝》（北京出版社，2004 年 9 月）。我是在觀看她在舞臺上的茶藝表演時見到她的。這位來自雲南昆明的茶藝技師是陳雲君先生的弟子。陳先生為她的這本書寫了熱情洋溢的序言，還題寫了許多詠普洱茶的詩。陳先生本不讚賞茶藝表演，只有劉芮的普洱茶藝感動了他，並以四字貽之：「遒麗天成。」說她的神態、動作都是自然的表現，沒有作秀的痕跡。我在天津清茗雅軒茶藝館與陳雲君先生的交談中，陳先生經常提到他的得意門生劉芮，說她聰穎過人，將來會朝著學者的方向發展。

羅文華先生的《紫砂茗壺最風流》（藍天出版社，2003 年 4 月）。後來又買到他的兩本新著《羅文華說紫砂壺》和《趣談中國茶具》。羅先生是《天津日報》「收藏」版的編輯，也是茶具收藏家，他嗜茶多年，由愛喝茶而愛用茶具，進而收藏、養護、玩賞和研究茶具。見到他是幾年前在一家紫砂壺專營店裡，我常去那覓壺，而且還收藏了一把他設計的弘一法師一二〇周年誕辰紀念壺，由名家製作，壺身鐫刻弘一遺偈「天心月圓」朱文印。值得一提的是，羅先生在他的書中提到，他曾陪一位紫砂藝人逛天津古物市場，一把清末民初造型別致、工藝複雜的老壺引起紫砂藝人的注意，他拿起這把壺端詳了不到一分鐘就擱下了。一個月後，這位紫砂藝人再次來津，在那家紫砂壺專營店，從旅行包裡掏出一把壺，竟與他在古物市場端詳了不到一分鐘就擱下了的那把壺一模一樣，難分雌雄，羅先生不由感歎宜興的紫砂巧匠「背臨」的功夫實在很高。說來也巧，當時我正在場，毫不猶豫地把那把壺

買下來了。

馬明博先生編選的茶散文集《茶文化叢書》（百花文藝出版社，2003 年 1 月）。這套書共三冊：《一壺天地小如瓜》、《天心月在杯中圓》、《品出五湖煙月味》。馬先生本身就是位青年散文作家，他的幾篇茶散文也收錄其中。我還有他與肖瑤選編的茶散文集《清香四溢的柔軟時光》和《煎茶日記》，前者是文化名家話茶緣，後者是愛茶人以筆墨傳茶香。我在去年九月讀到馬明博著的《天下趙州生活禪》一書，萌生了去柏林禪寺去住一夜的想法，但我尚未皈依佛門，不知能否留宿寺內。通過在網上與馬先生取得聯繫，得到他的熱心指點，使我如願以償，順利在柏林禪寺「掛單」，並寫出散文〈夜宿柏林禪寺〉。一個多月後我又和馬先生在參加禪茶交流會之際於趙州古塔前見了面。

林治先生的《中國茶藝》（中華工商聯合出版社，2000 年 11 月）。陳文華先生在為該書作序時稱它是我國第一部將茶藝作為獨立研究對象進行理論探討的學術著作，它對中國茶文化理論建設無疑是具有重要學術價值的。以前我到福建武夷山旅遊，住的地方整條街盡是茶莊，有幾家附帶賣茶書的，其中就有《中國茶藝》，曾想過買了它按書上的地址去武夷山三姑度假區紅袍茗居請林治先生簽個字的，因行程太緊張而放棄。誰知回來後不久竟得到了這本有林先生簽名的《中國茶藝》。林先生出的書我幾乎都有了，如《中國茶道》、《中國茶情》、《神州問茶》、《中國茶藝集錦》等，在河北邯鄲、唐山等地參加過幾屆津京冀茶館論壇，都與林治先生見過面。二〇一四年在陝西涇陽參加首屆中國文化培訓研討會，又買過林治先生的《茶道養生》等書，請他簽字並合影留念。

侯軍先生的藝術論文集《東方既白》（天津楊柳青畫社，1993 年 6 月）。其中第四輯《茶詩風韻》有《自古詩家多茶客》等二十九篇茶詩話。這些最早於一九九一年夏天開始在天津日報副刊連載的文章，竟然會引起遠在江西

的著名茶文化專家陳文華先生的關注，將它們全部刊登在《農業考古・中國茶文化專號》上。侯軍先生是天津老鄉，擔任過天津日報政教部主任，首倡「學者型記者」。後來到深圳發展，現在已是深圳報業集團的負責人。今年春天我去深圳辦事，本來想去拜訪他的，並在行囊裡帶上了他的新書《林泉高致》（內有《品茶悟道》等多篇茶散文）和《詩意的裁判》（范曾藝史談話錄）準備請他簽名，而且還從范增平老師那裡得到了他的手機號碼，雖然已經到了距離他報社不遠處的中國茶宮，近在咫尺，但是卻始終未去冒昧打擾。我想如有緣分，以後還是有機會見面的，也許會在江西婺源的上曉起吧，因為他常去那裡參加茶文化活動，而我也早想去這個風光美無比的「中華茶文化第一村」親身體驗一番了。

王旭烽女士的茶文化隨筆集《瑞草之國》（浙江大學出版社，2001 年 10 月）。我還藏有她的長篇小說《南方有嘉木》、《不夜之侯》、《築草之城》（茶人三部曲）和茶散文集《愛茶者說》、《旭峰茶話》、傳記文學《茶者聖——吳覺農傳》。她是早期電視系列片《話說茶文化》的撰稿人，我每次觀看這套光碟時都被她寫的優美解說詞所打動。最近在電視裡看到中央電視臺教育臺對她的專訪節目，知道她現在又擔任了浙江林學院新設立的茶文化學院的教授，與中國國際茶文化研究會聯合開辦了茶文化學方向的四年制本科專業，首次招收了三十名學生，可以預言，他們將是未來茶文化界的精英。近年來又出版了《茶語者》等多部茶文化散文集，還是紀錄片《茶，一片樹葉的故事》的總撰稿。

徐金華先生的《徐公茶品》（四川人民出版社，1999 年 9 月）。這本書是在北京馬連道茶城買到的，意外發現有徐金華先生的簽名。徐先生生活在四川新津，古時屬於「武陽買茶」之地。他是自家窨製的茉莉花茶「碧潭飄雪」的創造者，該茶成為享譽中華的「徐公茶」。徐先生不但會製茶，更愛研究茶文化，寫有多篇論文參加中外茶文化交流活動。

我看這些茶書時都覺得格外親切，讀起來有著一種不同於一般的感受，好像與作者（或編者）之間有了心靈上的溝通。我非常感激他們編著了這些充溢茶香的好書，讓我受益良多，不難想像，假如沒有這些茶書，我們的繽紛茶壇將會失色許多。當然，我還有相當多的茶書不在這三類之內，好在中國的「茶文化圈子」並不是很大，天下茶人是一家，隨著將來參加各種茶文化活動的機會增多，我會有緣分結識越來越多的茶書作者，也期望他們寫出更多更好的茶書。

范老師也認為讀書品茗是最好的休閒方式之一：

生活中，不少讀者朋友十分欣賞「一本書，一杯茶」的休閒方式。他們也十分讚賞「茶亦醉人何必酒；書能香我不須花。」的茶聯。

清人葉德輝在他的《書林清話》中談到這麼一個典故，說司馬光對讀書有「深癖」，他把自己的書房稱為「獨樂園」，其中「文史萬餘卷，公晨夕所常閱，雖累數十年，皆新若手未觸者」。每逢天氣晴朗，他就在照得到陽光的地方擺下幾案，將書本搬排開來，「曝其書腦」。所以他的藏書雖年深月久，並無破損。當讀書時，他必先將書桌拂拭乾淨，墊上茵褥，然後擦淨雙手，才開始展讀。司馬光讀書時，手邊是否有一杯茶，恐怕無從查考。但從中可見司馬光在讀書過程中所得到的那份恬靜和快樂。

書籍可以使人明白事理，可以使人受到高尚情懷的陶冶，可以使人感受到生活與自然的美妙。據科學測定，在閱讀的過程中，人們脈搏的跳動會保持一種沉穩的節律，紛亂煩躁的心緒也會隨之趨於平靜。

品茗讀書的方法可以因人而異，有興趣的朋友，不妨嘗試使讀書的形式變得更別具一格。古人云：「讀經宜冬，讀史宜夏，讀諸子宜秋，讀諸集宜春。」也許這就是古人讀書的一種情趣。

「賞心悅目詩書畫，煮泉品茗色味香。」近年來，不少青年女性也喜歡一邊品茗，一邊看書。因此，有些女性還獲得了一種意想不到的效果。這就

是「腹有詩書氣自華」。這句話中的「氣自華」，就是指一個人的氣質高雅。意思是說，氣質是靠學養滋潤出來的。肚子裡的學問多了，自然而然地就產生了一種自信和高雅的內涵。即使看人，眼神也不一樣。這使人們又想起一位哲人曾對女性說過這樣的一句話：「自信就是美麗。」

花容月貌、天生麗質，是許多女性所嚮往的一種美麗。但女性的另一種美麗叫作巧慧。巧慧是不會因為歲月的剝蝕而斑駁褪色的。它可以創造，可以追求；一旦擁有，便是永久。而最可使女性巧慧的方法，就是讀書。聰明的女性應多讀點詩，多看點書。

詩書讀得越多，欣賞和理解能力就能逐步提高，也就越能領略其中的真味。當你覺得其中那份愁也婉約，怨也淒美，情也篤實，氣也軒昂時，詩書也就把你當作了知音，慷慨地把巧慧贈給了你。你就會在這種不知不覺中獲得了一種由內而外的迷人魅力和高貴韻致，從而遠離卑瑣淺薄，使自己才智增長，舉止優雅，充滿靈秀之氣與萬種風情。這樣的女性猶如鑽石，每個稜面都閃爍著絢麗的光芒。

有些女性長得並不漂亮，是詩意讓她們變得美麗多姿。她們雖然長相普通，卻常常以自己橫溢的才華、獨特的見解、新穎的思路、高雅的談吐交融成一種令人難以釋懷的魅力。

品茗讀書，不僅可以使人受到薰陶。而且還可以養生療疾。藥物的調理，適當的運動，對養生療疾來說，當然都是必要的。但在藥石之外，保持一種平和寧靜的心態，或許是更為重要的一環。而讀書，正是保持良好心境的一劑不可替代的良方。

人在社會中生活，總會因一些外來因素的刺激引發心理疾病，比如，生意場上角逐失利，因家庭糾紛而生氣，與同事朋友發生衝突，情場失意，等等。這時在家中的客廳裡，不妨泡上一杯香茶，打開一本自己喜愛的作家或者較為新潮的作家的書，細細讀起來，一旦進入書中場景，與主人公同呼吸

共命運，漸漸地，便會忘掉心中不快，極壞的心情就會由陰轉晴。這便是「讀書療法」治療心疾的特殊功能。

青年人在工作中，可能因各種原因引起心理緊張、精神壓抑，內心產生焦慮、苦悶等情緒時，可以通過品茗讀書來轉移注意力，減緩心理壓力，釋放不良情緒，以此根除心病。

中老年人都是免不了有家室之累的，日常生活中常常百事牽縈，難以排解。吃十全大補膏也罷，打太極拳也罷，養鳥種花也罷，恐怕都只能治其表而不能治其本。品茗讀書也許是其他方法所不能替代的，可以「治其本」。

品茗讀書時，究竟讀哪些書好呢？有關專家建議：一是讀能提高思辨能力的書；二是讀能幫助人理解自己生活意義的書；三是讀自己平常喜愛的作家的書；四是讀幽默娛樂類的書。無論讀哪種書，只要通過閱讀能使精神有所寄託、苦悶情緒有所消解，不良心境有所轉變即可。總之，要通過品茗讀書，給人帶來輕鬆，帶來愉悅，帶來平和，帶來智慧。

坐擁書城，品茗讀書，如同在茶文化的海洋中遨遊，享受在茶香嫋嫋的快樂之中。喝茶是高雅的，讀書也是高雅的。對我來說，讀到一本好茶書或許要比喝到一杯好茶更感到愜意。周本男大師姐的《學茶筆記——記范增平老師講茶》就是一本難得的好書，周大師姐作為范老師的首位弟子，把自己追隨范老師學茶的過程和感悟一一記錄下來，與廣大同門分享，為我們做出了表率。承蒙范老師厚愛，命我續寫《學茶筆記（之二）》，令我誠惶誠恐，我本才疏學淺，比起同門各位傑出人才，自愧不如。但師命難違，只得勉為其難，歷經數月，幾易其稿，總算是完成了范老師佈置的作業，還有待於范老師的批改。希望以此拋磚引玉，帶動各位同門再接再厲，不斷續寫《學茶筆記》，以便於同門之間互相交流學習，更好地傳承中華茶藝。

附錄

（一）范老師津京行記

　　二〇〇六年三月十二日下午四時，范增平老師從臺灣經香港轉乘 CA104 班機抵達天津。廣東省文化學會茶文化專業委員會秘書長、《茶藝》雜誌主編黃建章先生同時從西安飛抵天津。范老師的弟子王夢石、王娜前往機場迎接，從機場直接來到南市新文化茶城，在德暄閣茶苑，范老師與張娜、張強、趙子剛、張洪等眾多天津弟子見面，並將黃建章先生介紹給大家認識，黃秘書長簡要介紹了廣東茶文化開展情況並贈送了幾本《茶藝》雜誌給天津茶友傳閱。在華春樓飯莊用過晚餐後，范老師和黃建章先生下榻和平賓館，大津市臺灣研究會秘書長孫岳先生在賓館大廳迎候范老師。在客房內，范老師告訴孫秘書長和黃秘書長，他此次來津的目的，是天津的弟子正在籌建「天津市范增平茶藝文化發展中心」，經過一段時間的努力，市社團管理局和市文化局已同意辦理成立手續，需要范老師親自到公證處辦理同意以本人姓名用於發展中心的冠名。兩位秘書長在聽了王夢石的關於籌建情況的彙報都很高興，認為這是一件有利於弘揚中華茶藝文化的好事情。

　　三月十三日上午，范老師在王夢石陪同下來到和平區公證處辦理公證手續。范老師在一份聲明書上簽字聲明：「本人自願將本人姓名全稱用於『天

津市范增平茶藝文化發展中心』冠名。」

　　辦理手續後，王夢石陪同范老師前往古文化街海雅茶園，與天津市茶藝專業委員會主任韓國慶先生和已先期到達的黃建章先生等人座談。王夢石介紹了范老師在津弟子組建茶藝發展中心的情況，並提出了聘請韓國慶先生出任中心顧問的意向。中午，韓國慶先生設茶宴招待范老師、黃先生一行。下午，韓國慶先生代表茶藝專業委員會聘請范老師擔任顧問，並向范老師頒發了聘書。然後，范先生來到新文化茶城，在黑珍珠茶莊舉行了簡短而又莊重的拜師儀式，有王瑾、姚磊正式拜范老師為師，見證的師姐、師兄有張娜、王夢石、董玉珠、趙子剛、董新。范老師勉勵同門要互相幫助，共同發展。

　　晚上，范老師和張娜、王夢石來到發展中心的註冊地點華苑產業園區科馨別墅，與弟子邢克健見面。身為天津市可可士食品有限公司總經理的邢克健為發展中心的籌建給予了極大支援。在三樓辦公室，召開了發展中心成立預備會的核心層會議，就中心組織機構設置、工作計畫、發展戰略等一系列重要事項進行研究、磋商。會議直至晚九時多才結束。師徒四人驅車去友誼路就餐後，又來到座落在桂林路的清茗雅軒茶藝館，看望了范老師的早期弟子邢昱瑩女士。邢女士也是書畫家陳雲君先生的弟子，她創辦的清茗雅軒茶藝館是天津目前規模較大的茶藝館之一。

　　三月十四日上午，范老師由王夢石陪同來到天津市臺灣研究會，孫岳秘書長和天津市黃埔同學會秘書長張清林先生、天津市臺灣研究會副秘書長邵寶明先生、天津市津沽諮詢服務部主任鄭致萍女士等人與范老師熱情會面。范老師先讓王夢石向大家彙報了范增平茶藝文化發展中心籌辦情況，並提出聘請孫岳秘書長、張清林秘書長、鄭致萍主任擔任范增平茶藝文化發展中心顧問的意向，他們愉快地表示一定會接受聘任，盡力支持發展中心的籌建工作。座談期間，孫岳秘書長向范老師贈送了臺灣連戰先生、宋楚瑜先生訪問大陸的郵票紀念冊，張清林秘書長向范老師贈送了黃埔同學會成立十周年紀

念冊。中午，臺灣研究會在浙菜飯店越王府「三味書屋」設便宴招待范老師。

下午，在和平區公證處領取了製作好的（2006）津和證字 1118 號公證書後，范老師和王夢石來到座落在承德道十二號的天津市文化局大樓，在會客室，市文化局的卜老師熱情接待了范老師。王夢石正式向業務主管部門負責人卜老師遞交了申辦成立「天津市范增平茶藝文化發展中心」的全部資料。范老師回顧起當年受託為天津市文化局從臺灣帶過來孔子後裔為天津文廟匾額的親筆題字的情形，並和卜老師探討了如何提升茶藝館文化含量的問題。然後到津衛大茶館看望了弟子劉興偉經理。等張娜、董玉珠開車來一起去弟子開辦的北辰樂雨軒茶藝館，向劉經理傳授茶藝館經營之道，一直談到晚上九點多才回到市里，在賓館內為張娜所要代售的茶藝書籍題字。

三月十五日上午八時三十三分，范老師由王夢石陪同乘五三六次列車前往北京，九時五十分抵達北京站，弟子付秋霞女士開車來接范老師，到馬連道茶城，先在品茗軒茶業公司的店堂會見了《書道與茶道》的社長周尊聖先生，周社長向范老師介紹了《書道與茶道》的出版情況，並聘請范老師擔任該報社名譽社長，還向范老師贈送了香港書法家的一幅書法作品。正在北京的黃建章秘書長也趕到馬連道茶城。中午，品茗軒馬連道店經理楊議興和綠雪芽茶文化發展中心經理在餐廳吃飯，席間，范老師提出「無茶不成席」的觀點，受到在座的茶人們的一致贊同。施經理特地拿出來陳年普洱茶泡好後以茶代酒。後又邀請大家到她的天湖茶業去品嚐福鼎白茶「綠雪芽」，回馬連道茶城路上，又順便到國韻茶莊參觀，高級茶藝師張冰小姐給來賓沖泡了「普洱茶」。

下午三時左右，在馬連道茶城三樓御茶園，范老師與御茶園茶業公司董事長陳昌道先生見面，巧遇《茶週刊》記者王勇先生。陳昌道先生得知天津要成立范增平茶藝文化發展中心的消息非常高興，表示成立時一定要去天津

祝賀。范老師在和王勇記者等人談話時強調了要提升茶在人們心目中的地位問題。

傍晚，陳昌道先生派車送范老師到外事職高實習飯店，晚上將會見中華茶人聯誼會秘書長邵曙光女士等茶界人士。王夢石隨車前往，在實習飯店門口與范老師道別。

（二）范老師在「廣東省范增平茶文化發展中心」掛牌開幕致辭

尊敬的貴賓、各位同門：大家好！

「廣東省范增平茶文化發展中心」，今天在這裡掛牌開幕了，謹以虔誠、喜悅的心情向前來的貴賓、同門表示熱烈的歡迎和良好的問候！以最誠摯的心情，向各位貴賓表達感謝，謝謝你們的共襄盛舉、蒞臨指導。

去年差不多時間，我們曾在萬象茶城舉辦過一次同門的茶文化雅集，今天在這裡舉辦「廣東省范增平茶文化發展中心」的掛牌儀式，這是我們廣東同門更大和更豐富的茶文化雅集，將進一步擴大我們同門的合作和社會大眾的往來，增進大家的相互瞭解和友誼；同時，也為我們同門有一個共同切磋技藝，追求美好的共同理想，創造了良好的條件。

廣東是我國沿海經濟發達的省份，是茶葉消費大省，有深厚茶文化積累的地方，「廣東省范增平茶文化發展中心」的設立，希望在彰顯人類社會建設，對接「一帶一路」全球經濟發展戰略，實現中華民族偉大復興的中國夢，增添一些正能量。

任何理想的實現都需要有行動的過程和歸宿，需要有一個立足點作為大家的聚會所，「廣東省范增平茶文化發展中心」就是我們實際行動的歸宿，我們大家的聚會所。

今天的來賓中，有許多是我們的老朋友，我們的好同門，對於各位真誠

的出席，表示由衷的感謝和讚賞；同時，我們也熱情歡迎新朋友，我們有幸結識為新朋友，感到十分高興！我們歡迎老朋友和新朋友給予我們支援和鼓勵。

最後，再一次感謝各位貴賓的蒞臨與指導！在此，敬祝各位貴賓、新、老朋友、各位同門！身健康、萬事如意，謝謝！

<div align="right">

范增平

二〇一五年五月二十二日

</div>

（三）拜師十年回顧和感想（完整全文）

二〇一三年的歲末寒冬，北京老舍茶館裡卻是一番溫暖如春的景象，臺灣茶藝大師范增平老師的弟子見面會世界同門會北京籌備會在這裡隆重舉行，范增平老師和來自全國各地的同門歡聚一堂，無論是久別重逢的故友還是初次見面的新朋，都顯得格外親切，如同一家。

為了這次盛會的召開，北京的同門付出了辛勤的努力，我們外地的同門也盡力配合，共同期盼這次難得的盛會。我作為天津同門的召集人之一，雖然盡了微不足道的一點綿薄之力，沒想到也在會上受到了范老師的表彰，感到非常慚愧。想想自己習茶以來取得的每一點進步，從一名普通的茶文化愛好者成長為一名高級茶藝技師，出版了茶藝文集和茶文化教材，走上大學講壇，每一步都離不開老師的提攜、鼓勵和鞭策。

北京的見面會暨世界同門會北京籌備會活動經過精心策劃，安排的內容豐富多彩，充滿寧靜祥和而又歡快喜慶的氛圍，充分體現了「感恩、分享、包容、傳承」的的茶人理念，范老師還為弟子傳道授業，親自演示「三段十八步行茶法」，並借助多媒體做了「茶藝形成與發展」、「茶人的風範與茶人的素養」、「茶藝的精神與茶文化的內涵」等不同主題的茶藝演講，圖文並茂，旁徵博引，大家都感到受益匪淺，不虛此行。

在老舍茶館看著螢幕上播放的記錄范老師在大陸傳播茶藝的視頻集錦，我的感觸頗多。想想自己拜師一晃也十年多了，每次和范老師在一起的情景令人難忘，一幕幕在我腦海中浮現，宛如昨日，歷歷在目。

我是二〇〇三年秋在天津海雅茶園首次見到范老師。記得那天聽說范增平先生要來天津了，為了一睹大師的風采，我早早地來到海雅茶園等候。范老師是從北京來，早晨出發，臨近中午時分才風塵僕僕地趕到。初次見面給我的第一感覺是，范老師比我想像的要稍稍老了一些，滿臉的絡腮鬍子，已經有些花白了。這和我以前在書刊上見過的照片是不一樣的。雖然那是第一次見到范老師，但是對范老師的名字並不陌生，早在二十世紀九〇年代初，買過一本《名人茶事》的書，其中就提到過范老師。後來在許多介紹茶文化的書籍中，見到過范老師進行茶藝表演的照片。特別是在范老師自己的專著《中華茶藝學》中的彩色圖解，從「絲竹和鳴」、「恭迎嘉賓」到「品味再三」、「和敬清寂」，范老師把自己編創的三段十八步的烏龍茶行茶法一一做了詳細的演示。那本書的扉頁上的范老師照片，身著藍色長衫，黑髮美髯，神情專注，手持一把紫砂小茶壺，儼然一副儒家風範。在海雅茶園和茶藝師的座談中，范老師再三叮囑我們這些後生晚輩：「茶藝師要鑽研業務，只是理論上知道的多不行，最終還是要看泡出茶來的水平。就像調酒師，不見得知道造酒的技術、造酒的過程，而只要會調酒就夠了。」做事業要專心，他形象地比喻：「林中十鳥，不如手中一鳥。」范老師和藹親切，平易近人。范老師是宋代名臣范仲淹的後代子孫。「先天下之憂而憂，後天下之樂而樂」的范仲淹，歷史上也是愛茶名人，曾寫過膾炙人口的〈和章岷從事鬥茶歌〉：「北苑將期獻天子，林下雄豪先鬥美。」他老人家地下有知，也會因後人繼承他愛茶的遺韻成為一代茶藝大師而倍感欣慰的。也有人說范老師是茶文化的傳道士，人如其名，是廣泛地增進和平的使者，等等。但無論人們如何評說，范老師依然義無反顧地繼續著他傳播茶文化的使命，默默無聞，不事聲

張，我想，這也許正是他獨具的人格魅力之所在。

二〇〇四年三月二日，一個特別難忘的日子，我在海雅茶園正式拜范先生為師。排行第一六九位。為了紀念，我把一六九作為我的郵箱號碼。范老師在收徒時舉行的薪火相傳的形式既是一種傳統的拜師儀式，又賦予了新的內容，象徵著中華茶文化的薪火代代相傳，永不熄滅，具有很深刻的現實意義。范老師認為應該有一個收徒的儀式。看你是不是真心想學，很簡單：拜師。拜師是很嚴肅的，過去講「一日為師，終生為父」，尊師才能重道，如果你想學，連磕頭拜師都不願意，那怎麼會是真心的呢？拜師首先要祛除傲慢心，一個人傲慢，就不可能會接受任何人的想法。我們的國家是禮儀之邦，有很多傳統的東西，是好的要發揚，是舊的，若是不合時宜的自然要淘汰。

幾個月後，范老師再次來津，范先生給我一個採訪提綱，涉及很多內容，我都一一做了回答。這些收錄在范老師所編著的《中華茶人採訪錄》（大陸卷二）一書，標題為〈王夢石：品茗賞石的茶人——談石道與茶道〉。范老師採訪過很多人都問過茶人的定義是什麼，答案是仁者見仁，智者見智，我個人認為茶人的定義是具有中華民族的傳統美德，平和的精神，熟悉和掌握茶葉的製作過程或沖泡技藝，並且在茶科學或茶文化的研究和推廣方面有所建樹的人。我自知距離心目中的茶人標準相差甚遠，范老師對我的採訪業把我列入所謂茶人之中，實在是莫大的抬舉，我誠惶誠恐，惟有努力進取，才能不辜負老師的期望，無愧於茶人稱號。

拜師後的那幾年，范老師不辭辛苦奔波往返於海峽兩岸，所以每年都能和范先生見上一兩次面。范老師熱心傳播中華茶藝，提倡「兩岸品茗，一味同心」，其執著精神令人感動，堪稱茶人楷模。

二〇〇五年七月三十日，范老師在北京清香林茶樓、泰元坊茶藝館、古槐軒茶藝館、花溪畔茶社等茶藝場所舉行座談和雅集，我聆聽了范老師關於

茶藝的談話受益匪淺。晚上，在陪同范老師參加了一整天的茶藝交流活動後，回到北京中華茶藝園客房，范老師不顧一天的奔波勞累，和我進行了一次長談。范老師回顧一下當年學茶的情況，在大學的時候開始學的是新聞，後來上東吳大學，學的文學，選修哲學、宗教，擔任過東吳大學淨智社社長。讀了很多書，像《指月錄》、《傳燈錄》、《寒山子》這些公案的書，禪宗的歷史、禪師的語錄，越研究越廣泛。有一天看了一個「喫茶去」的公案，當時不太明白，後來理解了，就是做什麼事不要太鑽牛角尖，不如實實在在地生活，不要整天講空話，生活在虛幻中，要先把現實的生活過好。「喫茶去」也可以理解為「坐禪去」、「做你該做的事情去」，應該是這個意思。禪宗本來就是不立文字，教外別傳，禪是靜慮的意思，讓人安靜下來，儒家說「知止而後有定，定而後能靜，靜而後能安，安而後能慮，慮而後能得。」范老師當時覺得茶裡面好像有特別的涵義，於是就開始研究茶，搜集有關茶的書和資料。那時候研究茶的書和資料很少，有個「臺灣區製茶公會」，就去討教，林馥泉先生當時是公會的總幹事，退休以後在一個茶莊搞茶藝講座，范老師去聽了半年多，有了一些心得，這樣慢慢地接觸了茶，范老師本身不是茶農，不是茶商，也沒有賣過茶，完全是從思想、文字上接觸茶，研究茶，與茶結下了很深厚的緣分，一晃就是二十幾年。後來范老師發起組織茶藝協會，茶藝研究中心，也開過良心茶藝館。

這次長談對我的影響很大，我從范老師的講述中第一次知道了茶與禪的淵源，從而對禪發生了濃厚的興趣。受范老師學茶經歷的啟發，我於當年九月份，背起行囊乘火車道石家莊又轉乘汽車，輾轉來到趙縣的千年古剎柏林禪寺，體悟趙州禪師的「喫茶去」，親身體驗「茶禪一味」的意境，那天晚上，獨坐在寺院走廊裡品茶靜思，心存感激之情，是范老師指引我踏上了通往趙州之路。尤其是時隔不久，趙州柏林禪寺舉行「天下趙州禪茶交流會」。范老師作為特邀嘉賓出席，臨行前希望我和他一起去，並為我報了

名，我感到非常榮幸，也很感謝老師的提攜。范老師如約於十月十六日抵達天津，當晚在新文化茶城德喧閣茶苑，范老師與弟子們歡聚一堂，晚餐後范老師不顧旅途勞累，又和大家一起去了泊明雅軒茶藝館品茶，很晚才去休息。第二天上午范老師在古文化街海雅茶園出席了「茶藝與人生」座談會，下午和有關人士商議天津茶文化發展大計。晚上又約我去，送給我幾本臺灣出版的書，自二〇〇四年三月拜范先生為師以後，老師每次來天津都會帶一些自己寫的茶書和主編的茶藝雜誌送給我，如《臺灣茶藝觀》、《生活茶葉學》等。這些書除了有范先生的簽名，還有「茶香萬里」、「旋律高雅」、「茶緣永留芳」等親筆題詞。范先生的茶藝著作頗豐，很早以前在我的案頭上，就有范老師的《中華茶藝學》、《生活茶藝館》等書，范老師就是這樣孜孜不倦地推動著茶藝事業的發展，為弘揚祖國的傳統文化而不遺餘力，為傳播茶藝四處奔波，馬不停蹄，海峽兩岸，來去匆匆。向范老師學習茶藝，絕不是只學「三段十八步行茶法」，更重要的是通過讀范先生這些書來學習他的茶藝思想，學習他熱愛茶文化、幾十年如一日追求探索、著書立說的精神學習他平和的茶道思想、寬容的處世哲學；榮辱不驚、謙虛溫和、平等待人的態度；還有那禪者的超脫、禪者的智慧。在鼓樓客棧，范老師一直到深夜還在忙著斟酌修改趙州古塔前的致詞，我也連夜在電腦桌前為老師列印出講稿。

十月十八日上午，我隨范老師乘火車前往石家莊市。在禪茶交流活動期間，我親耳聆聽了范老師在趙州古塔前獻茶典禮上的致詞，和禪茶研討會上的總結發言，文采飛揚，頗具古風騷韻，蘊含著豐富的哲理和禪意。晚上范老師的房間採訪著名茶文化專家陳文華教授。我有幸在一邊用我從家裡帶來的紫砂壺泡上鐵觀音斟在品茗杯裡請他們喝。還陪同兩位教授到三字禪茶院接受河北電視臺採訪，看到海峽兩岸的茶文化專家在一起談笑風生的場面，我內心感到由衷的喜悅，這也正是范老師所極力倡導的：「兩岸品茗，一味

同心」。

　　二〇〇六年四月，范先生在上海茶藝師培訓班講課，我專程去上海看望范老師並且觀摩范老師的講課，領略茶藝大師的風采。自從拜范老師為師以來，我可以說是范老師的一個緊密的追隨者了。學生只有不懈地追隨老師，才能有所長進。拜師不是單純學技藝，主要是學老師的思想、學老師的處世為人。不只從書本上學，更主要的是多親近老師。范老師在茶藝方面取得的成就是世人矚目的，有許多值得我們學習的地方。記得柏林禪寺方丈明海大和尚說過：「中國過去為什麼講究跟著師傅，沒有說網上授課？徒弟跟著師傅，就是生命影響生命。我小的時候在鄉下見到的木匠帶徒弟，很少說話的，什麼原理也不講，好的徒弟跟著，耳濡目染地聽著、看著，時間久了，一通百通了，把師傅超出語言之外的心法學會了，就成為師傅的心傳弟子了。」

　　范老師在上海茶藝師職業培訓中心採用的是幻燈片的形式教學，介紹了我國臺灣十大名茶和茶藝文化發展狀況。在教授烏龍茶「三段十八步行茶法」時，范老師親自演示，我站在老師身邊解說。老師表演茶藝時的道具簡單，內涵豐富。茶具擺放像太極。九宮格象徵大地，隨手泡放在桌上太高，所以放在了下面稍矮的地方。動作準確規範，精湛細膩，乾淨俐落，不拖泥帶水，非常藝術化。沒有淋壺的動作，淋壺是比較世俗的做法，水浪費得太多，不合乎儉樸、儉省的茶德。范老師就非常崇尚儉樸，連頭髮都是自己剪，為省得剔鬚留起了鬍子，嫌穿西裝燙熨麻煩改穿布衫了。做文化人要安貧樂道。十幾年前我國臺灣一家很大的製茶企業要請范老師去做主管被他拒絕了，為的就是能夠保持超然。范老師講課的風格是平和樸素的，親切隨意，雖然著述頗豐，但絕不照本宣科，純以感發為主，老生常談，苦口婆心，善於把高深的學問化為平淡的家常話。這使我想起古典詩詞專家葉嘉瑩教授在回憶她的老師顧隨先生講課風格時所說的話：「凡是在書本中可以查

考到的屬於所謂記問之學的知識，先生一向都極少講到，先生所講授的乃是他自己以其博學、銳感、深思以及豐富的閱讀和創作之經驗所體會和掌握到的詩歌中真正的精華妙義之所在，並且更能將之用多種之譬解，做最為細緻和最為深入的傳達。」當然，這種平和與樸素有時候很可能讓人覺得平淡無味。然而能用平淡無味的語言表達出很深刻的道理也是很難得的，因為「道」本身就是樸實無華的，老子《道德經》說：「道之出口，淡乎其無味。」我們品茶的最高境界也是「無味之味，乃為至味」。

　　我聽過范老師很多次的講課，覺得風格非常平和，像拉家常一樣親切。看似很平淡，後來才能慢慢品出味道來。做學問到了一定的境界，就不會讓人感到深奧難懂。正如清代人陸次之在品評龍井茶時所說，「此無味之味，乃至味也。」范老師早在一九八五年就提出：「茶藝的根本精神，乃在於和、儉、靜、潔。」其中把「和」作為第一條。「和」是指「平和」范老師的茶藝思想的核心可以用「平和」二字來概括。茶的學問是大眾化的，有沒有讀過書的都要喝茶。范老師認為演講最主要的是要讓社會大眾聽得懂，盡量口語化，不用艱澀的詞語，不用文言文。真正的學問來自於一般老百姓的生活。演講要很平淡的入，有所得的出。其中的道理，高深的人看很高深，平凡的人看很平凡，不能高深的人看很平凡，平凡的人看很高深。

　　我覺得，如果把茶藝師職業培訓的學校比作是茶藝師的搖籃，那麼老師在課堂上的講課就像催人進入美好夢鄉的搖籃曲。下課後，范先生帶我乘坐出租車趕到座落在上海市郊區的外環線曹安路百佛園會見了壺藝大師許四海。許四海先生是我仰慕已久的紫砂藝術大師，有「江南壺怪」之美譽，能近距離與大師接觸，也是難得的機遇。

　　二〇〇五年十一月，我到廣州廣東財經學校觀摩范老師的海峽兩岸雙證茶藝師培訓期間，在校園裡和范老師商議成立天津范增平茶藝文化發展中心的事情，得到范老師的大力支持。范老師對天津的茶藝文化發展做了很多工

作，早在一九九九年就和天津市臺灣研究會等舉辦過海峽兩岸茶文化聯誼會等活動，茶文化在大陸剛剛復興那幾年，范老師幾乎每年都要來天津一兩次，為天津的茶藝文化事業的發展獻計獻策。在徵得了范先生的同意後，我們開始籌備成立民辦非企業單位「范增平茶藝文化發展中心」，多次召開了理事預備會議，反覆研究成立方案、制訂章程。

二〇〇六年一月份，我們向業務主管單位天津市文化局提出了關於成立茶藝文化發展中心的可行性報告，得到了文化局負責同志的大力支持，令人鼓舞和振奮，作為茶藝文化的社會組織，能夠以政府文化部門為業務主管單位，極大地提升了茶藝的文化地位。三月十二日，范增平先生專程從臺灣來天津，在公證機關作了同意將本人姓名用於天津市范增平茶藝文化發展中心冠名的聲明。隨後，我們將中心章程、開辦資金驗資報告、公證書、組織機構名單、註冊位址房產證明和開辦申請書等相關材料正式報送市文化局，經過市文化局的認真考察、審核，於五月三十日下達了津文辦（2006）第三十三號文件，同意成立「天津市范增平茶藝文化發展中心」。這是在全國首開先例，成立的第一家以范老師名字命名的茶文化社會組織。

值得欣慰的是，自中心成立以來，我們這個組織裡的同門積極熱心於面向社會普及發展茶藝文化，開展了很多社會服務活動。中心主辦的天津市首屆中華茶藝表演賽，范增平先生非常鼓勵，特意發來了題詞：「欣聞天津市第一屆茶藝表演賽，津門文化，茶藝飄香。今日獻技，永留芬芳。」後來中心又策劃主辦或協辦了茶詩朗誦音樂會、天津首屆茶文化藝術節等，廣泛宣傳茶藝文化，在報刊、廣播電臺等開辦講座、在天津農學院等高校開設中國茶文化選修課，在海雅、新潤等職業培訓學校、新華職大、紫砂會館等機構培訓了一大批初、中、高級茶藝師。中心成員還出版了茶文化論文集、茶文化教程和茶藝師培訓教材書。在本市和全國茶文化界具有很大影響，被天津市人民政府授予天津市先進社會組織榮譽稱號。

二〇〇七年三月，范老師在廣州再次舉辦海峽兩岸茶藝師培訓班，讓我去助講，這是老師給我去鍛煉的機會，我很珍惜，再次赴廣州，在兩岸茶藝師培訓班上講了一課《茶與散文》，還參加了「海峽兩岸茶藝文化論壇」並發言，就如何提升茶藝館經營管理和如何提升茶藝師素質發表了自己的看法。

　　二〇〇八年四月，我出版了平生第一部文集《玉指冰弦茶藝人》，裡面收入了我從品茶賞石開始，對茶文化發生濃厚興趣以來寫的一些東西，有論文、隨筆、散文、劇本等。范老師對我關愛有加，扶掖後進，欣然為我作序，我非常感動，沒有范老師的鼓勵和支持，我對茶藝的興趣也許不會持久，也就不會有這本書的問世。

　　二〇〇八年是范增平先生自一九八八年首次來大陸在上海與陶藝大師許四海先生公開談論和表演茶藝二十周年，也是海峽兩岸茶藝交流二十周年，當時正值臺灣領導人換屆，海峽兩岸關係發生了積極變化，出現了峰迴路轉、雨過天晴的大好形勢，於是乎產生了趁此機會在天津舉辦一次紀念活動的想法，通過電話向范老師彙報，得到了范老師的讚許和大力支持。六月六日，經過天津同門數月精心籌備的「海峽兩岸茶藝交流二十周年紀念活動暨范增平茶藝思想學術研討會」在渤海之濱美麗的城市天津拉開帷幕。紀念活動在座落於鼓樓商業旅遊區的夏日荷花大酒店舉行，共有近白名與會者。范老師和寇丹、許四海、舒曼等全國知名的茶文化專家，周本男、包勝勇等同門以及各地的茶人朋友歡聚一堂，共同慶賀。活動期間還在天津古文化街海雅茶園舉行了以「兩岸品茗，一味同心」為主題的中華茶藝表演活動，海峽兩岸茶人共泡一壺茶，當臺灣茶人把從寶島帶來的泉水和天津的海雅山泉水緩緩溶匯在一壺這一激動人心的時刻到來，在場人員無不為海峽兩岸同根同源血濃於水的手足之情所感動。六月八日，正值中國傳統節日端午節到來，紀念活動在德暄閣茶苑繼續舉行，大家就當前茶藝文化的發展進行了深入細

緻的研討，至此，紀念活動獲得圓滿成功。

二〇〇九年三月初，我第三次專程赴廣州去見范老師，三月二日在廣東高新技術學校參加了「廣東省范增平茶文化發展中心」的成立掛牌儀式，並且參加了海峽兩岸茶藝師到英德實習的活動，去茶園和茶廠參觀、和海峽兩岸的同門座談、聯誼，留下難忘的印象。

二〇一〇年七月，我參與策劃了「天津市首屆茶文化藝術節」。我代表天津國際茶文化研究會邀請范老師來天津出席開幕式並作了茶藝與人生的專題講座。活動結束後范老師乘高鐵回北京，我送范老師到火車站，依依惜別。此後竟有三年之久未再相見，這是自拜師以來離別最久的一段時間。從這一年開始，我在天津農學院每學期有兩三個班的選修課，為大學生們講授中國茶文化，再加上參與社會上一些茶藝師培訓，所以也是比較繁忙，難以脫身，不能再像以前那樣去追隨老師。雖然人未見面，但是電話、網絡聯繫卻沒有隔斷聯繫，范老師時常從臺灣打電話過來。我也時常在網上關注范老師的行蹤。僅在二〇一二年，從年初開始，范老師就多次在大陸參加各種茶文化活動：一月六日下午二時，范老師和海峽兩岸茶人以及《海峽茶道》、《東南快報》等新聞媒體朋友帶著新年的祝福，齊聚元泰茶業總部審評室，共同為范增平茶文化發展中心駐福州辦事處揭牌，一起見證了這一歷史性的時刻。揭牌儀式結束後，兩岸茶人在元泰紅茶屋舉辦了以「文化同根，茶香同源」為主題的二〇一二年新春兩岸茶人茶話會；三月二十四日，中國茶道網在元泰紅茶屋舉行高級顧問聘任儀式。在近五十位超級茶友和媒體界朋友的共同見證下，中國茶道網執行總監向范增平老師頒發了聘任證書，正式聘請范增平老師為中國茶道網高級專家顧問。三月二十六日，由福州市海峽茶業交流協會主辦的「海峽兩岸茶文化報告會」在福州人民會堂舉辦，范增平老師做了題為《中國茶文化創意與茶產業發展》的報告；六月三十日范老師在南京參加了「兩岸茶人，茶祭中山」的祭茶大典，祭茶大典過後，范老師

繼續留在南京，對南京慶餘年茶業進行了深入瞭解，對慶餘年的茶師們在茶文化觀念上作了引導；七月三十一日，范老師做客武漢八馬茶館；九月二十八日，傳統中秋佳節前兩日，范老師在福州元泰紅茶屋；十月十二日，范老師蒞臨山國飲藝及尚客茶品參觀指導；十月十八日，來南京進行七天教學活動並接受了《江南時報》記者的採訪；十月十九日下午，在南京慶餘年茶業公司河西茶禮文化館內，范老師在南京首次收徒……在媒體上看到范老師仍然為茶藝事業奔波忙碌，雖不能在范老師身邊，卻感覺老師離我們很近，從未走遠，也可以說是人未到，心相隨。

二〇一三年七月，時隔三年之後，我和天津同門一起驅車來北京見到了范老師。我向范老師彙報了近年來的點滴進步，把由我主編、高等教育出版社出版的《中國茶文化教程》一書送給老師雅正，這本教材與國內出版的眾多茶文化教材最大的不同是，有專門的章節介紹范老師對海峽兩岸茶藝文化發展的巨大貢獻和「三段十八步行茶法」。作為弟子宣傳老師的茶藝思想是義不容辭的責任，想必是老師也會感到些許的欣慰吧。

在這次北京同門聚會上，還有幸見到了范老師的老朋友、全國婦聯原副主席、年逾八旬的林麗蘊老人，她是我國著名的社會活動家。林麗蘊老人說：「茶文化是中華文化的載體，茶文化中『和』的精神有助於和諧社會的構建，而建立一個沒有戰爭的和諧世界，正是你我美麗的夢，中國的夢。是的，茶文化和復興偉大中國的夢是緊密聯繫在一起的，這次北京同門見面會圓了我們的一個夢想，隨著活動的結束，預示著又一個新的夢即將開始了：今年在貴州隆重舉辦世界同門聯誼大會，這是我們全體同門要共同努力去實現的一個夢。」回想拜師十年走過的歷程，其實就是一個不斷圓夢的過程。實現了考上高級茶藝技師的夢、實現了著書立說的夢、實現了加入作家協會當上了作家的夢、實現了走上大學講壇的夢，等等。有夢總是美好的，生活就是一個不斷尋夢、追夢的過程，人生如茶亦如夢。我的下一個夢想是什麼

呢？從北京參加活動回來以後一直在思索著，如何為茶藝文化的發展作出新的貢獻呢？怎樣才能使自己百尺竿頭再進一步，達到一個更高的境界呢？思來想去，我認為茶禪雙修是方便法門，一條通向身心自由之路。

去年，我說服家人傾盡全部積蓄，在位於天津薊縣許家臺鄉盤山南路北側盤山大道西側盤龍谷的盤古藝城，置了一處公寓式山房。盤古藝城也稱為星夢工坊，是所謂藝術家聚落區，獨立的國際藝術家村。再過兩年，我就要離開單位了，可以有閑暇的時間遠離繁華都市，入住幽谷山林，開始體驗全新的生活。我為自己的後半生的規劃正如我微信網名「幽谷清風」的簽名裡寫的：「隱居山林，讀書品茗，吟詩作文，賞石玩玉，聽琴觀畫，焚香修禪。」遙想不久的將來，隻身在自己營造的道場裡閉關進行茶禪雙修，靜默打坐之餘，佇立窗前，望遠山層巒疊翠，居於此地，安於此地，居於此時，樂於此時，看雲起觀霧散，聽鳥語聞花香。以茶修禪，進入寧靜致遠的人生境界。心靜可以沉澱生活中的浮躁，過濾人生的雜質。「境隨心轉」，在這裡，可以享盡受山谷生活的怡然自得，但也不能完全沉浸其中，在享受生活的同時，也要無為而為，勤於筆耕，潛心創作，完成我寫一部長篇小說《茶如人生》的夙願。當然，有機緣還要繼續講學，授業解惑，傳承茶道茶藝。正巧這盤古藝城又叫啟航社，來到這裡，正好象徵著我在茶文化的海洋裡重新揚帆啟航，駛向彼岸。說到彼岸，按佛家講，我們最終的結局其實就孕育在生命無常的航行當中。作為范老師的弟子，我們要通過茶藝之舟幫助自己，與芸芸眾生即廣大同門一起渡到彼岸。

農曆甲午年正月十五元宵節寫於天津沽水之濱抱璞齋書房

（四）天津市范增平茶藝文化發展中心六年來工作報告

我天津市范增平茶藝文化發展中心，是經天津市社團管理局批准於二

○○六年六月六日成立的，業務主管單位是天津市文化局（現天津市文化廣播影視局），業務範圍是：策劃、舉辦茶藝文化交流活動；培養、舉薦茶藝文化專業人員；編輯、研究茶藝文化資料文集；提供茶藝文化相關服務。向各位領導和來賓簡要彙報一下中心的成立經過。

1．中心成立，開展工作

　　中華茶文化是中國傳統文化的重要組成部分，有著幾千年的悠久歷史，茶文化是人類創造的文明文化之一，是物質與精神融為一體的文化。自上世紀八〇年代臺灣茶界人士普遍使用「茶藝」一詞以來，更促進了大陸的茶文化事業的迅速發展，臺灣中華茶文化學會理事長、「茶藝文化學」創立人范增平先生不辭辛苦，十幾年來往返大陸上百次，在北京、天津、上海、廣州等二十多個城市廣泛傳播「茶藝文化學」和「三段十八步行茶法」茶藝程序，倡導「兩岸品茗，一味同心」，影響很大，為中華茶藝教育事業和海峽兩岸茶文化的交流作出了重要貢獻，尤其是對天津的茶藝文化發展做了很多工作，早在一九九九年就和天津市臺灣研究會等舉辦過海峽兩岸茶文化聯誼會等活動，近幾年來，幾乎每年都要來天津一兩次，為天津的茶藝文化事業的發展獻計獻策，與民革市委會、市臺灣研究會等部門以及廣大茶藝愛好者交流、傳授茶藝文化。到目前天津已擁有一大批茶藝文化愛好者。因此，我們在去年十一月份以天津市可可士食品有限公司為舉辦者，開始籌備成立民辦非企業單位「范增平茶藝文化發展中心」，多次召開了理事預備會議，反覆研究成立方案、制訂章程。在冠名時徵得了范先生的欣然同意，這也充分體現出范先生對我們天津茶藝愛好者的信任和支持。二〇〇六年一月份，我們到天津市行政許可中心社團局窗口進行諮詢，得到了市社團局同志的熱情接待和耐心指導，根據市社團局的介紹，我們向業務主管單位天津市文化局提出了關於成立茶藝文化發展中心的可行性報告，得到了文化局負責同志的

大力支持，令人鼓舞和振奮，作為茶藝文化的社會組織，能夠以政府文化部門為業務主管單位，極大地提升了茶藝的文化地位。三月十二日，范增平先生專程從臺灣來天津，在公證機關作了同意將本人姓名用於天津市范增平茶藝文化發展中心冠名的聲明。隨後，我們將中心章程、開辦資金驗資報告、公證書、組織機構名單、註冊位址房產證明和開辦申請書等相關材料正式報送市文化局，經過市文化局的認真考察、審核，於五月三十日下達了津文辦（2006）第三十三號文件，同意成立「天津市范增平茶藝文化發展中心」並核定了中心的業務範圍是：策劃、舉辦茶藝文化交流活動；培養、舉薦茶藝文化專業人員；編輯、研究茶藝文化資料文集；提供茶藝文化相關服務。

接到市文化局的批復文件後我們於六月一日將全部申請登記材料上報給市社團管理局審核，二〇〇六年六月六日，在這百年一遇的大吉大順之日，市社團管理局下達行政許可決定書，准予行政許可，批准進行民辦非企業單位（法人）登記，並頒發了民證字第 030665 號登記證書。至此，天津市范增平茶藝文化發展中心宣告正式成立。

我中心自成立以來，嚴格按照《民辦非企業單位（法人）章程》的規定，遵守憲法法律法規、國家政策，遵守社會道德規範，積極熱心於面向社會普及發展茶藝文化。

我們建立了財務管理制度，按照《民間非營利組織會計制度》配備了財務人員，建立了各種帳簿，並接受理事和監事的檢查和監督。在開展自律與誠信建設活動方面，我們按照市社團局下達的《關於繼續做好民辦非企業單位自律與誠信建設活動的通知》精神，理事會制定了活動計畫和措施，結合宣傳、推廣茶藝文化，服務於社會各界愛茶人士，為建設和諧社會發揮作用。

我中心開展的社會服務活動主要有：

二〇〇七年春節期間配合市海河辦等單位舉辦的迎春活動進行了茶藝表

演和茶文化知識的宣傳普及工作，受到有關部門的嘉獎。四月份我中心舉辦了「臺茶飄香品茗會」，邀請愛茶群眾免費品嚐臺灣烏龍茶，並通過講解，使人們認識和瞭解臺灣烏龍茶，掌握鑑別臺製茶和臺茶的辨別能力。大家品嚐了獲得臺灣冬季比賽茶頭等獎的凍頂烏龍茶，鑑賞了幾種臺製烏龍茶和臺灣本地烏龍茶。還由我中心的茶藝師演示烏龍茶的臺式泡法，受到好評。

另外，我中心為紀念端午詩人節，弘揚中國傳統茶文化，策劃並舉辦了「丁亥年端午節茶詩朗誦會」一些有關社團組織的負責人和許多茶藝文化愛好者等出席了茶詩朗誦會。來自各行各業的業餘詩詞愛好者、茶文化愛好者和朗誦愛好者歡聚一堂，大家一致認為：我國是茶的故鄉，也是詩的國度，茶詩是中國茶文化的重要載體，「芳茶冠六情，溢味播九區。」歷代愛茶詩人創作了大量茶詩，異彩流光，燦若星漢，成為中國茶文化的絢麗瑰寶。當代茶文化復興後，茶詩創作更是百花齊放，爭奇鬥豔。茶詩朗誦會上氣氛熱烈、祥和，與會者饒有興趣地品飲了西湖龍井、鐵觀音等名茶，品嚐了我中心提供的端午節的傳統食品粽子，朗誦古代名家的經典茶詩和天津詩人創作的當代茶詩，期間還穿插了由我中心茶藝表演隊表演的「三段十八步行茶法」茶藝節目，受到大家的熱烈歡迎。此項活動在《中華合作時報》、人民網、天津茶商網等眾多媒體發佈消息，社會迴響較大。

我中心和新文化茶城黑珍珠茶莊邀請中國工藝美術大師顧紹培之女、著名工藝美術師顧勤來津，召開壺友交流會，顧勤耐心解答壺友提出的問題，大家為我中心給壺友們創造這樣好的機會表示深深的謝意。

我中心邀請臺灣普洱茶專家石昆牧先生來津，在南市新文化茶城舉辦經典普洱品鑑會，與幾十位普洱茶文化愛好者聚集一堂，交流切磋。

二〇〇八年初，我中心主要負責人在天津人民廣播電臺生活頻道舉辦《茶文化漫談》系列講座，共計六講，直接面向廣大市民宣傳普及茶藝文化知識，取得了很好的社會效果。

二〇〇八年是海峽兩岸茶藝交流二十周年，為加強海峽兩岸茶文化交流活動，對當今茶藝界的發展現狀進行研討、商榷，共謀發展大計，我中心在二〇〇八年七月中旬舉辦海峽兩岸茶藝交流二十周年紀念活動。紀念活動在座落於鼓樓商業旅遊區的夏日荷花大酒店舉行，共有近百名與會者。在各位來賓當中，有來自祖國寶島臺灣的范增平先生等臺灣茶藝界人士和來自全國各地的茶文化專家及茶人朋友，海峽兩岸茶藝界的人士歡聚一堂，共同慶賀，就茶藝文化的發展進行了深入研討。活動期間還在天津古文化街海雅茶園舉行了以「兩岸品茗，一味同心」為主題的中華茶藝表演活動，海峽兩岸茶人共泡一壺茶，當臺灣茶人把從寶島帶來的泉水和天津的海雅山泉水緩緩溶匯在一壺這一激動人心的時刻到來，在場人員無不為海峽兩岸同根同源血濃於水的手足之情所感動。全國很多有影響的茶文化報刊等媒體對此次活動都作了詳細報導。我們作為一個民間組織，能夠組織這樣意義重大的活動，給海峽兩岸茶人留下美好的印象，為天津茶藝界贏得了榮譽，為促進海峽兩岸的民間文化交流做出了貢獻。

　　二〇〇八年九月，首屆京津冀三地茶館經濟區域合作研討會暨第九屆河北金秋茶會在河北省邯鄲市舉行。我中心負責人應邀參加活動。此次金秋茶會上，來自河北、北京、天津各地茶館業主，在「首屆京津冀三地茶館經濟區域合作研討會」上共謀大計，專家們就中國茶館的歷史、現況、經營做了較為細緻的闡述，並與茶館業主就「茶館區域合作」問題做了進一步的探討。我中心負責人在研討會上發言，對京津冀三地茶文化活動開展情況作了認真分析，找到長處和不足，並表示希望能將三地交流合作形式長期堅持一下去。另外，也對茶葉的經營發表了建議，比如可以專開養生茶館，引導患者科學飲茶；培養茶療師，讓茶葉從更多的管道為大家帶來健康。這些都為中國茶產業的發展拓寬了思路。

　　在天津國際茶文化研究會主辦的二〇〇九年茶文化論壇暨迎新春聯誼會

上，我中心負責人就飲茶藝術等方面在會上作了學術研討報告，受到與會者好評。

我中心還經常開展茶藝文化免費講座，為廣大市民和茶藝文化愛好者義務講授茶藝文化知識。在臺灣中華茶文化學會和廣東省財經學校共同舉辦的海峽兩岸高級茶藝師、茶藝技師研習班已舉辦過六屆，我中心負責人多次應邀前往義務講授茶藝文化知識。為促進兩岸交流作出貢獻。

為使青少年對中國傳統文化方面有更深瞭解、並得到有效提升，在二〇〇九年三月份，我中心配合愛樂鈴教育中心特針對此方面開展了少兒茶藝教師的培訓，對來自全市幼稚園的數十名教師進行了茶藝師資培訓，現在她們已能夠擔負起少兒學習茶藝的輔導工作，受到家長的歡迎，特別是最近天津市青少年活動中心開設的少兒學茶藝課程（師資經我中心培訓），《今晚報》、《每日新報》都作了報導。

在二〇〇九年九月份，我中心負責人出席了由市茶業協會和由一商茶葉交易中心舉辦的兩次茶文化論壇，分別作了關於茶館行業發展、茶文化產業、茶藝培訓方面的學術發言。

二〇〇九年十一月和十二月份，我中心負責人分別擔任天津市第二屆高級茶藝師的茶席設計課程的主講、輔導和考評鑑定工作，為培養天津茶藝人才做出了貢獻。

二〇〇九年十二月，我中心與箏和天下（北京總部）直屬天津古箏藝術中心簽訂了合作協定，雙方將開展以茶藝培訓為主的多項合作，並已陸續開始實施。

另外，我中心還主編了多期《茶藝文化》報和《范增平茶藝文選》一書，廣泛宣傳茶藝文化。

今後，我們要在業務主管單位市文化廣播影視局的指導下，在規定的業務範圍內多搞些豐富多彩的活動，為共同創建和諧天津作出新的貢獻。

三月二十七日，我中心負責人在一商茶葉交易中心南開店主辦的「茶文化論壇」上與茶文化研究工作者和有關領導共同探討了天津茶文化的發展狀況和前景。

　　十二月十六日，四川省范增平茶藝文化發展中心理事長到津，在茗花馨茶藝館與我中心負責人及有關人員座談、交流。

　　我中心積極參加市創意產業協會主辦的爭創創意先進評選活動，被評為「天津市創意產業先進單位」。

2．積極組織和參與我市的茶文化活動

　　（1）我中心參與組織的「首屆中國天津茶藝博覽會」在於二〇一一年五月十二日天津國際展覽中心隆重舉行，為期四天的展會，以新茶現場發佈會、十大名茶數百種茶葉現場展示、多種茶葉的茶藝茶道表演、千餘種紫砂作品現場展示、原創紫砂精品展、名師現場做壺等相關活動，為企業或個人與廣大市民搭建了一個展覽展示、宣傳、推廣交流合作與貿易的平臺，促進了我市的茶文化經濟的和諧健康發展。

　　（2）參加天津市一商茶葉交易中心主辦的綠茶文化節等多項茶文化活動。

　　（3）參與舉辦了第二屆天津市摘茶技術大賽。弘揚了中華民族優秀的傳統文化，普及了茶藝文化知識，促進了天津茶文化的交流。

　　通過這些活動，進一步掀起了天津市群眾性熱愛茶文化、學習茶文化、推廣茶文化的新高潮。

　　（4）我中心與天津國際茶文化研究會合作，在靜海仁愛團泊會所多次舉辦品茶活動和茶文化知識講座活動。

3．加強了茶藝文化推廣和培訓工作

我中心與有關教育部門合作，面向廣大群眾宣傳普及茶文化知識。六月至九月，我中心與新華職大培訓部合作，開展了新華職大首批茶藝師培訓工作，並順利通過了市人力社保局的考試取證。

十一月十九日，為了更好地傳承茶藝文化，豐富大學校園生活，讓喜歡傳統文化藝術的廣大同學能更近距離地體會其魅力，我中心與箏和天下天津古箏藝術中心合作，連續兩天對來自全國各地的古箏演奏人員進行了茶文化知識講座和茶藝培訓。

二〇一一年，我中心負責人國家高級茶藝技師、中華茶藝高級講師王夢石繼續在天津農學院開設中國茶文化公共選修課，共有五個班近千名大學生聽課，受到大學生們的歡迎。

（五）致范老師的信——從二〇〇六至二〇一〇年
二〇〇六年

范老師：

您好！我下午去社團局得到通知，市社團局和市文化局已同意成立「天津市范增平茶藝文化發展中心」，並佈置我有關填寫登記申請書、法人代表登記表、辦理驗資等具體事宜，我即將著手辦理。還需要您到天津來辦理公證書，您原來說三月份能來大陸有無變化？具體日期能否確定？望告之。

我昨天在海雅雙泉名茶園參加茶事活動時，已向同門陳姐透露一些關於成立組織的意向，陳姐十分贊同，我想「發展中心」是天津全體同門的組織，海雅方面的同門加入有韓總的支持也一定會為中心的發展做出很多有益工作的，中心一定會發展壯大起來的！

祝一切順利！

<div style="text-align: right">夢石　二月二十日</div>

范老師：

　　您好！得知您初步訂於三月十二日來津，萬分高興！我這邊籌辦的「發展中心」材料已基本齊備，邢總提供了註冊地方，我與他定於今天下午辦理驗資手續，然後就馬上與市文化局和社團管理局聯繫您來辦公證需要帶什麼，再告訴您。另外，我們單位幾人去臺一事，我與領導商議後看是否能請您順便把邀請函帶來（需要具體人名等資料我再發給您）或您來後再面議此事也可。

　　祝您一切順利！

<div align="right">夢石　三月二日</div>

范老師：

　　來信收悉。我馬上轉告張娜等人，提前安排好您的接待工作。十二日我去機場接您。

　　另外我明天與市文化局、社團局聯繫公證事宜，屆時再給您發信。

　　董玉珠得知您要來津，請您查閱一下臺灣字典對「茗」字有何解釋，可否「茗茶」二字並用。

　　我一會兒去濱江道海雅茶園輔導高級茶藝師培訓班「茶席設計」，並通知陳裕珍、劉玥二位師姐。祝一切順利！

<div align="right">夢石　二〇〇六年三月七日</div>

范老師：

　　我昨天去找張娜落實接待工作時張娜讓我問您來津具體日期及與弟子籌辦中心之事是否提前告訴韓總一聲？我週六去海雅很可能會遇到韓總。另外

您在津的日程如何安排？我們初步想在十三日下午去邢總那裡詳細商議中心發展計畫和組織機構設置。我們有個初步方案，現呈報給您過目，屆時主要聽取您的意見。

祝好！

夢石敬上　三月十日

附件　天津市范增平茶藝文化發展中心二〇〇六年度工作計畫

一、召開成立會，將成立的消息寫成報導，分別發給《天津日報》、《今晚報》、《城市快報》和《茶週刊》、《茶葉經濟資訊》、《中國茶文化》專號、《茶藝》、《中華茶藝電子報》等報刊。

二、研究制定長遠發展規劃。

三、製作中心銅牌和理事單位銅牌，印製統一樣式的名片。

四、以中心名義派人或組團報名參加下列茶文化活動：

（一）四月份在江西婺源舉行的上海國際茶文化節閉幕式和第二屆「婺綠飄香」國際茶會；

（二）五月份在山東青島舉行的第九屆中國國際茶文化節嶗山綠茶節；

（三）十至十一月份在河北石家莊舉行的河北省首屆海峽兩岸茶藝文化交流會。

（四）籌備召開天津市海峽兩岸茶藝文化交流會（或「范增平茶藝思想研討會暨中華茶藝表演比賽」）。

（五）籌建中心互聯網站。

（六）協助天津市茶藝專業委員會編寫《天津茶文化發展大事記》，組織編撰內部資料《范增平茶藝活動年譜暨海內外弟子錄》。

（七）舉辦首屆「中華國際茶藝師」或「茶藝總監」研修班，面向全國招生，為各地茶藝館培養高級人才。由范老師等知名茶藝專家、學者授課，臺灣中華茶文化學會頒發證書。

天津市范增平茶藝文化發展中心組織機構成員名單（擬）：

名譽主任：范增平（臺灣中華茶文化學會理事長、臺灣明新科技大學專家級教授）

總　顧　問：市文化局業務主管部門負責人

顧　　　問：雷世鈞（天津市人民政府參事室參事、民革中央文教科衛委員會副主任）

　　　　　　孫　岳（天津市臺灣研究會秘書長）

　　　　　　張清林（天津市黃埔同學會秘書長）

　　　　　　韓國慶（天津市茶業協會副會長兼茶藝專業委員會主任）

　　　　　　王學銘（天津茶文化學者、原天津南開職大教務主任）

主　　　任：張娜（天津新文化茶城德暄閣茶苑茶藝教師、茶藝技師）

副 主 任：邢克健（天津市可可士食品有限公司總經理）

秘 書 長：王夢石（天津市茶藝專業委員會委員、茶藝技師）

監　　　事：趙子剛（天津新文化茶城黑珍珠茶莊經理、高級評茶員）

部門負責人及工作人員：董新、董玉珠、王艷梅、王娜、徐霞、王秀萍、寧士斌等

范老師：您好！

　　市文化局的批文尚未下來，我們只好耐心等待，等四月初再詢問卜老師吧。前幾天我已把您和周聖尊先生的合影照片發給《書道與茶道》了。現在我把寫的「津京行記」和「理事權利與義務」給您發過去。發展中心的其他準備工作還要陸續做，屆時再和您聯繫。

　　祝身體健康，工作順利！

<div align="right">夢石　三月三十一日</div>

附件　天津市范增平茶藝文化發展中心理事的權利與義務（草案）

第一章：總則

　　根據本中心章程，特制訂本中心理事的權利和義務。

第二章：理事的權利

　　一、參加理事會，行使下列事項的決定權：

　　　　（一）修改章程；

　　　　（二）業務活動計畫；

　　　　（三）年度財務預算、決算方案；

　　　　（四）增加開辦資金的方案；

　　　　（五）本中心的分立、合併或終止；

　　　　（六）聘任或者解聘本中心主任和其提名聘任或者解聘的本中心副主任及財務負責人；

　　　　（七）罷免、增補理事；

　　　　（八）內部機構的設置；

　　　　（九）制定內部管理制度；

　　　　（十）從業人員的工資報酬。

二、以本中心理事名義或者受中心理事會委派代表本中心參加全國和地方舉辦的各項茶事活動。

三、可以優先在本中心各部門擔任專職或兼職工作人員。

四、可以免費或者優惠參加本中心舉辦的各種培訓、研討、進修班。

五、經營茶企業的理事可以申請作為理事單位掛牌。

第三章：理事的義務

一、理事應當遵守本中心章程，維護本中心的合法利益，不得侵占本中心的財產；

二、理事應當遵守中心的各項制度，其行為不得損害中心的形象和聲譽；

三、要積極參與中心組織的活動，按時參加理事會會議；

四、認真完成理事會交辦的任務；

五、按規定繳納理事會會費。

第四章：附則

一、理事每年繳納會費_____元；一次性繳納_____元可以成為常任理事，永久免繳會費，並頒發榮譽證書。

二、理事單位每年繳納會費_____元（含銅牌製作費）；一次性繳納_____元可以成為常任理事單位（含銅牌製作費），永久免繳會費，並頒發榮譽證書。

范老師：

　　您好！許久沒見您來信，您是因傷住院了吧！我們大家都很惦念，期盼您早日康復！

　　報告您一個好消息：天津市文化局的批覆文件昨天下發了，正式同意成立「天津市范增平茶藝文化發展中心」，文件號是「津文辦（2006）33號」。我上午帶有關資料去市社團局，因有些資料還要欠缺一點，所以需要過兩天補齊後再去社團局報批。估計社團局還要去審查註冊地點等事項，還需一段時間才能頒發證書，但是有規定最遲不得超過兩個月，也許用不了多長時間。有消息再及時報告給您。

　　再次祝您早日康復！

<div style="text-align: right">夢石　五月三十一日</div>

范老師您好：

　　得知您腳傷已接近痊癒非常高興！我已將您的來信內容轉達張娜、邢總等人。我今天下午將全部申辦材料報送市社團管理局，他們將在二十天之內作出行政許可決定。這樣，您七月份來天津時我們就可以舉辦發展中心的成立大會了，文化局卜老師希望成立大會造些聲勢和影響，請媒體報導一卜。我們將本著既儉樸又隆重的原則安排好成立大會議程。按您的行程安排，七月十日到津應該沒有問題，如果您從北京來，可以邀幾位願意來參加成立大會的同門（如陳昌道表示過願意參加）隨您一起來津，如此，就將成立大會暫定在七月十日舉行。我們現在加緊籌備，等方案稍成熟後向您彙報。

　　現離您赴廣東講學還有二十多天，請您繼續養好身體，到廣東後也要注意休息，不要過於勞累！

　　祝您一切順利！

<div style="text-align: right">夢石　六月一日</div>

范老師：

您好！向您報告好消息：社團管理局已批准成立「天津市范增平茶藝文化發展中心」，今天上午我去領取了法人登記證書，發證日期為〇六年六月六日，據說這是個百年難遇的大順日，六六六大順，預示著我們發展中心的事業會一切順利（不管遇到什麼艱難險阻我們都會努力闖過去的）！下一步的工作還很多，刻公章、辦理組織機構代碼證書、開立銀行帳戶等等，還要召開理事會，研究籌備成立大會、今年工作安排等等。初步定七月十日召開成立會（如今晚經濟週刊茶藝專版順利開版就連同開版慶典一起舉行），屆時如您從福州先到北京的話，我去北京接您來津。

我的那三篇散文已初具規模，等再潤色一番給您發去或您來津時請您過目指點。祝您身體健康、一切順利！

<div align="right">夢石　敬上　六月七日</div>

范老師：

您好！您的傷已經痊癒了吧？今天我和張娜及今晚經濟週刊的王老師研究《茶藝》專版的事。您上次題寫的賀詞已經給王老師看了，她希望您寫的是「慶祝《今晚經濟週報》《茶藝》專版開版，願該版如茶香芬芳雋永！」署上您的大名及日期。希望用硬筆（筆尖粗一些的鋼筆即可）書寫，您身體如不便請周師姐幫忙盡快用數碼相機拍下來轉到電腦發個郵件給我，以便趕在六月十六日開版前出小樣用（越快越好）。我們期待著《茶藝》專版成功開版和發展中心開業，期待著與您相見！祝一切順利！

<div align="right">夢石敬上　六月十日匆匆</div>

范老師：

　　您好！我單位電腦這幾天壞了，正在修復。我現在新文化茶城用子剛的電腦察看郵件見到您的來信，我昨天已收到您寄來的書，正想請示您怎樣安排這些書，是否需要贈送幾本給誰，其餘是都放在張娜那裡出售還是分給海雅雙泉一些出售？

　　我會很快將成立會的照片和登載成立消息的報紙給您寄過去。

　　前些時候又開了一次理事會，研究了中心下一步工作，並分頭去執行。現正開始設計中心的宣傳彩頁，待印出後給您寄去一些。

　　祝您身體健康，一切順利！

<div style="text-align: right">夢石　七月二十四日匆匆</div>

范老師：

　　我昨天已將中心成立會部分照片和報紙以掛號信方式給您寄去，地址是您寄書的桃園縣蘆竹鄉，望查收。今見您的信後我會很快把書送到張娜處代售。我單位的電腦已修好，您有事隨時發郵件即可。

　　中心的工作正穩步進展，我會定期向您彙報的。

　　祝好！

<div style="text-align: right">夢石　七月二十六日</div>

范老師：

　　您好！中華傳統佳節中秋節快到了，祝您節日快樂！

　　我們這幾天放假。前幾天，張娜帶領幾位中心理事到北京參觀國際茶業博覽會，昨天，又帶中心理事宋文靜去第三屆國際（天津）民博會紫砂展覽

館現場表演中華茶藝，趙子剛目前準備以中心名義聯繫有關方面籌備搞一次海峽兩岸茶葉展銷會，這些就是中心近來的工作狀況。邢克健因他的公司出現一些問題已經很長時間沒聯繫了（只是與張娜通了次電話說了他目前的處境）。但是我們不能因此而耽誤中心的發展，我與張娜已商定，中秋節後召開一次理事會，推舉幾位常務理事，加強中心的力量，操持中心的工作。

我以前提出的中心全年工作安排意見，因資金問題實施起來有很大難度，我們將在理事會上重新研究確定今年的工作，爭取多搞幾項活動，另外還應該把發展個人理事的速度加快一些，以保持中心穩定、持續發展。我們會盡力的。

上次去上海許四海先生那裡回來寫的《品茗百佛園》已發表在中國茶葉流通協會會刊《茶世界》第九期上。

祝您身體健康，萬事如意！

夢石　十月二日

范老師您好：

我們於十一月十八日下午在新文化茶城德暄閣茶苑召開了發展中心的第三次理事會，張娜、邢克健等共十人參加。其餘均有事請假。會議由我主持，首先請張娜主任將中心近來搞的幾項活動和您來福建、廣東的事情向大家通報，請臺灣普洱茶專家石昆牧來舉辦講座、組織理事赴京參觀茶博會等，然後各位理事各自彙報了自己近來茶事活動、業績，接下來便研究、決定了下一步主要工作：建立中心網頁或部落格、印製中心宣傳彩頁、舉辦「黑珍珠杯」天津市首屆中華茶藝表演比賽、舉辦迎新春茶話會及頒獎式（邀請中心顧問和文化局卜老師參加）等，這幾個活動已分工負責，陸續開展，明年一月份前全部結束。最後根據發展中心的工作需要，決定增設常務

理事，採取自薦、推薦相結合方法，除三位中心負責人外，增加趙子剛、董麗珠、王艷梅等為常務理事，在平時多為中心做些工作。

以上是簡要彙報理事會內容，請您多加指導！

祝您身體健康，工作順利！

夢石敬上

十一月二十一日

范老師：

您好！前些時候向您彙報的理事會決定的事項，現已陸續實施。中心宣傳彩頁已印刷出兩千份，設計、印刷十分精美，已分發給各理事單位和個人。我將盡快給您寄去兩份。舉辦首屆天津市中華茶藝表演賽已準備就緒，請示過了市文化局，並在《城市快報》上刊登了兩次小廣告，印製了布標，制定出了評比條件。雖然報名人數不多，但是我們做一次籌辦的實踐，摸索經驗，以後每年搞一屆，規模逐步擴大。

本屆中華茶藝表演賽初賽訂於十二月二十三日（週六）舉行，決賽訂於元旦期間舉行，評出一、二、三等獎和優秀獎來，邀請中心顧問們和文化局卜老師來頒發獎品、證書，同時舉辦迎新春茶話會，請顧問和理事們出席。我想請您為這次中華茶藝表演賽寫篇賀信或題詞，給大家鼓舞一下，振奮精神，提高士氣。受人力、財力所限制，中心的工作開展很艱難，但我們會堅持下去，由小做大。

祝您工作順利，身體健康！

夢石敬上

十二月十二日

二〇〇七年

范老師：

　　您好！接到您電話後我馬上去張娜那裡把請鄧時海先生來津之事相告，經磋商由董新打電話和鄧先生進行了聯繫，約定春節過後（3月份）鄧先生去北京的時候順便來津，我們可以去北京接來。因為如春節前鄧先生專程來津的話太辛苦，況且時間緊張，春節前人們較忙碌，組織活動效果不太理想。

　　現在我正在辦理中心的年檢，寫工作總結、財務審計、填報年檢表等。春節期間我們將召開第四次理事會，通報年檢情況，研究二〇〇七年工作計畫。

　　另外，我最近抽空整理了一下我以前寫過的有關茶的稿件（有小部分涉及到雅石玩賞），有發表過的，有沒發表的，大約已有十多萬字，其中大部分稿件都給您看過，我想今年春季（4月份左右）在天津找個出版社自費印成本書，印個兩三千冊，對過去的寫作做個小結。書名仍暫定為《石雅茶韻》，我想請您在百忙之中為我寫篇序，以鼓勵弟子。我把目錄附後，如需要我再把您沒看過的稿件發給您。

　　茶藝表演賽的照片我再試發一次，如還不成功，估計我寄給您的掛號信快到了，隨信有表演賽的合影照片。

　　祝您身體健康，萬事如意！

<div style="text-align:right">夢石敬上　一月二十四日</div>

范老師：

　　您好！春節聽您電話中說今年要在臺灣舉行禪茶交流會，天津茶界有些

茶友一直想去臺灣參觀茶園等，不知能否借此次禪茶交流會之際由發展中心或天津國際茶文化研究會組團赴會，是否需要邀請函件辦理手續？望您有時間聯繫一下。

前幾天已和張娜訂好，下週六或日召開第四次理事會，待開完後將會議紀要發給您。

祝 新春快樂，萬事如意！

夢石　三月二日

范老師：

您好！最近「天津國際茶文化研究會」改組，陳雲君先生增補為副會長，我張娜等幾位發展中心的成員也加入了研究會，為的是加強天津茶人隊伍的團結合作，共同努力搞好天津的茶文化事業。現在研究會準備主辦內部刊物《天津茶文化》（由發展中心協辦），陳雲君為主編，我為副主編。您為天津的茶文化發展做了很多工作，我想請您在創刊號上刊登一篇茶文化方面的文章，舊作也可以，三月底前發過來最好，如特意撰文，先發過來文章的標題也行，如能代替前些時候請您為我寫的序正好一舉兩得，希望您能在四月份發過來。

祝您身體健康，一切順利！

夢石　三月二十日

范老師：

您好！禪茶交流大會開得非常成功吧？望您盡快將在大會上宣讀的論文摘要發給我，我現在正緊鑼密鼓地編輯《天津茶文化》創刊號，經陳雲君主

編提議，您是《天津茶文化》的名譽顧問之一。另外，請您為我寫的序進展如何？我目前已將書目基本上確定了，書名我想以其中一篇散文為名，叫《玉指冰弦茶藝人》如何？有幾篇近作您可能沒看過，我按附件給您發去審閱。

中心在四月二十日和天津茶業協會、天津國際茶文化研究會一起，幫趙子剛師弟搞了一次「臺茶飄香」品茗會，各界愛茶人士去了很多，陳雲君先生也去了，品的是臺灣冬季茶比賽獲頭等獎的凍頂烏龍茶，活動取得圓滿成功。下一步，中心策劃並與有關單位聯合舉辦「端午節茶詩朗誦會」，定於六月十六日在清茗雅軒茶藝館活動，現正在籌備之中。

不知今年您還有沒有到天津來的計畫？我們在中心成立一周年時應該搞個慶祝活動，過段時間我與張娜商議一下。

祝您身體健康，工作順利！

弟子夢石　五月八日

范老師：

您好！兩文已收到。非常感謝您在百忙之中為我寫序，您的序也可以作為賞石文章獨立成篇，我想在第二期《天津茶文化》上刊登出來。我的書在天津科技出版社已預審通過，只待簽訂出版協議了。我目前正做最後的整理，讓它盡可能完善。今天得到消息，我的散文〈對茶彈琴〉已在北京《茶週刊》發表。出完這本書後，我今後的寫作想以茶散文為主。

祝您身體健康，萬事如意！

弟子夢石 敬上　五月十四日

范老師您好：

　　昨天石家莊的劉欣穎師妹來電說有事情找您但聯繫不上，她的手機號是：15931160885，您方便的話可以給她打電話。

　　您過些天來大陸，祝一路平安！

<div align="right">夢石　七月十日</div>

范老師您好：

　　現將明年活動的策劃書草案發給您，請您和周師姐等人補充、修改，然後發回，我們再進一步研究確定。明年的活動規模較大，運作複雜，我們盡量提前考慮周到，把方案策劃成熟，以保障活動的圓滿成功。

　　祝　夏安！

<div align="right">夢石敬上　八月十五日</div>

范老師：

　　您好！十月七日我和張娜、邢克健研究了明年活動的策劃方案，邢總提出他的意見：第一步：先和各地同門取得聯繫，以中心名義發一個倡議書，內容為提倡尊師重道、弘揚茶藝文化等，第二步：將明年的活動規模擴大一些，加上茶葉茶具茶書等展銷、茶館經營交流、茶藝文化史展覽等板塊，與媒體和會展公司合作，盡量去實現目標，實在不行再縮小活動規模。我和張娜同意。

　　我今天下午出差去哈爾濱市，等我回來著手準備倡議書，爭取在年內發出（提前報給您看一下）。活動內容和論文通知在規模確定以後於明年一月

份請您審閱後發出（包括寄信和媒體公佈）。

　　祝您身體健康！工作順利！

<div align="right">夢石　十月九日</div>

范老師：

　　您好！明年的活動現已著手準備，需要請您幫助的有兩件事情：

　　一、《范增平文選》（暫名）已基本選編完畢，文章主要是來自您的幾部著作及報刊。我在書的附錄中列上一篇「《中華茶人採訪錄》總目」，將臺灣卷、港澳卷、大陸卷一至三的目錄刊登出來，便於大家瞭解這套書的內容。請您將大陸卷四（如有以後各卷也包括）的目錄發過來。

　　二、請您給許四海先生打個電話，徵詢他的工作室能否為明年的活動做二十套紫砂紀念壺（大、中、小品），款式為井欄壺，上寫「飲水思源」四字（最好請許先生題寫），由許先生和您監製（蓋章），製作價格每套兩千元，如許四海工作室能承做這批紀念壺最有意義，因為二十年前您是與許先生第一次在大陸公開談茶藝。

　　您通完電話如無問題，我和李春光（中心顧問、紫砂壺鑑賞收藏者）將專程去上海與許先生商談具體事宜。

　　其他工作如有進展我另行彙報。

　　祝您一切順利！

<div align="right">夢石　十月二十五日</div>

范老師：

　　我在《中華茶藝》電子報上看到原先寫的策劃書草案，現在的策劃書已有了許多修改，請您批閱後將此稿重新公佈。不知當否？

<div align="right">夢石　十月二十五日</div>

各位同門：

現將天津范增平茶藝文化發展中心發起的范老師在大陸傳播中華茶藝二十周年紀念活動的策劃書（草案）公佈，望相互轉達，提出寶貴意見和建議。

　　聯繫方式：wangmengshi169@163.com

　　二〇〇八年中國天津范增平茶藝思想學術研討會暨

　　海峽兩岸茶藝文化交流（博覽）會策劃書（草案）

　　主辦：天津市范增平茶藝文化發展中心

　　協辦：臺灣中華茶文化學會

　　時間：二〇〇八年七月十二日至七月十三日

　　宗旨：

　　為紀念臺灣茶藝大師范增平先生首次來大陸從事茶藝活動二十周年，加強海峽兩岸茶文化交流活動，對范增平茶藝思想及當今茶藝界的發展現狀進行研討、商榷，共謀發展大計，特舉辦范增平茶藝思想學術研討會暨海峽兩岸茶藝文化交流（博覽）會。

　　范增平先生自一九八八年首次來大陸在上海公開表演茶藝以來，二十年間，兩岸穿梭，往返上百次，為振興中華茶藝文化奔走呼號，收徒授業，現有大陸和臺灣弟子數百人之多。但是同門相互之間缺乏聯絡，

兄弟姐妹本應親如手足，卻並不熟識，有的甚至不曾相見。屆時兩岸同門將相會於天津，師兄師姐師弟師妹共敘茶緣，增進友誼和瞭解，是盛況空前的一次同門大聚會，為同門和廣大茶藝愛好者搭建一個相互交流、傳授創業經驗的平臺。同時也為從事茶業經營的同門及其他商家提供展示、銷售茶文化相關產品（包括茶葉、茶具、茶服、茶書、工藝品等）的良好商機。

活動期間將開展以「兩岸品茗，一味同心」為主題的中華茶藝交流活動，由各地同門攜帶當地名泉名水匯聚一起，海峽兩岸共泡一壺茶，主泡和助泡分別由兩岸弟子擔任，並為新入師門者舉行「薪火相傳」拜師儀式。還將組織參觀茶產品展銷活動（地點待定）。

為加強同門今後相互之間的聯繫與交流，本次活動期間將為新老同門頒發由范增平先生親自簽署的拜師證書。

為配合本次活動，將由天津市范增平茶藝文化發展中心負責選編《范增平文選》（暫名）一書，並編印《同門通訊錄》，作為會議資料發放。

本次活動將限量製作高檔仿古井欄紫砂壺二十套（大中小品三種規格），由名家設計題款、鐫刻、監製，編號發行，絕版收藏，並配有范增平先生簽名的收藏證書。

本次活動將在中華茶藝電子雜誌、《茶世界》、《茶週刊》、《農業考古‧中國茶文化專號》、《海峽茶道》、《茶藝》雜誌、《天津茶文化》、《河北茶文化》、《中國茶網》等茶文化報刊、網站上宣傳報導。

初步訂於二〇〇八年五月上旬在天津召開新聞發佈會，邀請有關媒體參加。

活動結束後，將收到的全部論文結集出書。

范增平同門弟子茶人之家已聲明，范增平先生自二〇〇八年起將過隱居修道生活，專心從事著述寫作。因此，本次活動能夠邀請范先生親臨出席，機會十分難得，望全體同門和有意拜范先生為師者及廣大茶藝愛好者、茶業經營者珍惜這次具有深遠意義的盛會，踴躍報名參加。

籌備組成員及各地召集人（排名不分先後）：

臺灣：周本男　丘善美

天津：張娜　邢克健　王夢石　董麗珠　趙子剛　陳玉珍

北京：鄭春英　李靖　包勝勇　于佳平　姜群　侯彩雲　朱金龍

重慶：肖波

上海：唐堂

河北：劉欣穎　王莉

黑龍江：劉春玲　曹紅波

河南：李珩

湖北：陳媛

湖南：曠紅英　童英姿

江西：韓貝華　艾麗嬌

四川：郭媚　譚文

福建：施麗君　楊艷蘭　蘇雪健

廣東：楊依萍　范新蓮　楊樺　許謐　羅方

深圳：汪瑞華

海南：梁海珠

遼寧：王姝穎　劉曉楠

吉林：王思洋

甘肅：仙紹宗

日本：池田惠美　齊藤伸子　河本佳世　德永英姿　權理惠

韓國：朴紀奉　畢文秀

香港：蘇智文

澳門：（葡萄牙）馬央　馬紹漪

參加範圍

海峽兩岸三地及日本、韓國等范增平弟子及茶藝文化愛好者。

論文選題（論題不限，僅供參考）：

(1) 范增平茶藝思想初探

(2) 「三段十八步行茶法」茶藝的美學原理

(3) 通過學習中華茶藝的收穫和體會

(4) 「兩岸品茗，一味同心」的深遠影響

(5) 「文化同根，茶香同源」的真實意義

(6) 兩岸茶文化交流的前景

(7) 《中華茶人採訪錄》的意義

論文提交日期截至二〇〇八年五月三十一日。

論文將在研討會上宣讀或結集出書，由專家學者進行評選，優秀論文將予以一千元至三千元獎勵。

論文郵寄

天津市和平區保定道三十一號　范增平茶藝文化發展中心　王夢石先

生（收）

　　或發電子郵箱：wangmengshi169@163.com

參加方法：

（臺灣及境外人員報名、參加辦法由臺灣中華茶文化學會負責）

　　二〇〇七年十二月三十一日之前將活動內容、論文選題以掛號信等方式通知到全體同門。

　　二〇〇八年一月一日至三月三十一日報名，填寫回執後寄出，並預交人民幣一百元報名費（用於訂作本次活動的紀念品，未能到會者將紀念品寄送給本人），在匯款留言注明也可不填寫回執。

　　歡迎訂購紫砂紀念壺，款式為仿古井欄壺，寓意飲水思源（樣品將在網上公佈），三種規格（大、中、小品）僅製作二十套，參會人員按內部成本價格訂購，每套三千元（單購小品 600 元，中品 1000 元，大品 1400 元），數量有限，訂購從速。

報名預交款及紀念壺訂購交款方式：

一、銀行匯款

　　天津銀行科技支行

　　單位：天津市范增平茶藝文化發展中心

　　帳號：1586012010900975 03

二、郵局匯款

　　收款人：天津市范增平茶藝文化發展中心

　　地址：天津市和平區保定道三十一號

　　郵編：300040

茶文化相關產品展銷活動的參加辦法另定。

歡迎海峽兩岸熱心支援中華茶藝事業的各地茶企業和個人為本次活動提供贊助、捐贈，所收款項應全部用於本次活動，預決算公開，如略有餘款項全部轉為范增平茶藝文化發展基金，由社會審計部門監督使用。歡迎各地茶企業和個人為本次活動冠名、提供紀念品、禮品。

有意提供贊助和捐贈者、提供紀念品和禮品者，請與范增平茶藝文化發展中心聯繫洽談。

連絡人：王夢石先生

電話：13032237426

可以提前預訂房間、回程火車、飛機票。

（夏日荷花酒店介紹、房間價格參考）

單人間：二七八至三八八元／人

雙人間：一二四至一九四元／人

（如不願入住夏日荷花酒店請告知會務組，可就近安排其他旅店，也可自行解決住宿）

擬邀請本次活動顧問及嘉賓（排名不分先後）：

林麗韞（中華全國婦聯副主席）

劉啟貴（上海市茶葉學會副理事長）

許四海（著名陶藝家、紫砂藝術大師）

吳甲選（吳覺農茶學思想研究會副會長）

陳文華（原江西社科院副院長、《農業考古》主編）

寇丹（中日韓國際茶道聯合會諮詢委員）

丁以壽（安徽農業大學中華茶文化研究所常務副所長）

劉崇禮（中國華僑茶業基金會副理事長兼秘書長）

吳錫端（中國茶業流通協會秘書長）

邵曙光（中華茶人聯誼會秘書長）

舒曼（河北省茶文化學會副會長）

遲銘（原北京市外事職高校長）

陸錫蕾（原民革天津市委會主委、市政協副主席）

陳尉（天津中華文化學院院長）

陳雲君（天津國際茶文化研究會副會長）

吳忠玉（天津國際茶文化研究會副會長兼秘書長）

雷世鈞（民革中央常委、天津市人民政府參事室參事）

孫岳（原天津市臺灣研究會秘書長）

張清林（天津市黃埔同學會秘書長）

譚肇榮（天津市茶業協會常務副會長兼秘書長）

鄭致萍（民革津沽翻譯服務部主任）

王學銘（范增平茶藝文化發展中心顧問）

韓國慶（天津市茶業協會副會長兼茶藝專業委員會主任）

莊雲海（天津茗雨軒茶府董事長）

李春光（范增平茶藝文化發展中心顧問）

具體排程：

二〇〇八年七月十一日（星期五）全天報到，交會務費（含資料費、餐飲費、市內交通費、遊覽費、製證費等等）五百元（未提前預交報名費者 600 元）領取會議資料、胸卡和紀念品、禮品。報到時同門需

交一吋近照一張，製作拜師證書用，並可攜帶個人或單位茶藝活動宣傳資料交會務組代為散發。有意拜師者請攜帶一吋照片二張、茶藝師職業資格證書等相關資料。

地點：夏日荷花酒店一樓大廳接待站或XXX（待定）客房會務組

地址：天津市南開區南馬八一六之一號（鼓樓南門西側200米）

報到後按提前預訂的房間辦理入住手續，可就近遊覽鼓樓商業區。

晚六點晚餐及聯歡會（地點待定）

七月十二日（星期六）上午九點「二○○八‧中國天津」范增平茶藝思想學術研討會暨海峽兩岸茶藝文化交流（博覽）會正式開幕。邀請有關方面領導和專家學者出席。

地點：夏日荷花酒店會議廳

內容：論文交流（分指定發言、自由發言和總結發言三部分），十一點三十全體人員到一樓大廳合影留念。

七月十二日中午十二點至一點三十就餐。（地點擬定1928餐廳，可同時欣賞曲藝節目）

七月十二日下午兩點至五點三十參觀古文化街及海雅茶園、茗雨軒茶府，進行以「兩岸品茗，一味同心」為主題的中華茶藝交流活動，由各地同門攜帶當地名泉名水匯聚一起，海峽兩岸共泡一壺茶，主泡和助泡分別由兩岸弟子擔任。並在海雅茶園舉行「薪火相傳」大型拜師儀式。

七月十二日晚六點就餐。（地點擬定狗不理大酒店或聚真樓大飯店）

七月十二日晚餐後就近遊覽天津金街夜景。

七月十三日（星期日）上午九點至十一點召開座談會，就當前事關重大的一些問題和今後發展方向，深入研究討論，為中華茶藝事業的發

展獻計獻策。

　　地點：夏日荷花酒店會議廳

　　七月十三日中午前大陸弟子可以辦理離會手續。

　　七月十三日下午兩點至五點三十邀請天津茶文化界知名人士與臺灣及境外茶文化界人士在天津國際茶文化研究會交流中心進行交流活動，並就近遊覽五大道建築風貌區。

　　地點：天津市和平區常德道二十二號（清茗雅軒茶藝館內）

　　在此期間茶文化相關產品展覽銷售活動的具體時間、場地另行安排。

　　七月十三日晚六點三十至八點邀請天津市政協、市政府臺辦、市臺灣研究會、市臺灣同胞聯誼會等涉臺單位負責人與臺灣及境外人士共進晚餐。（地點待定）

　　七月十四日（星期一）上午臺灣及境外人員辦理離會手續。

　　全部活動結束。

范老師：

　　您好！趙子剛讓我問您一下，一、如同時考講師證需要再加多少費用？二、他有幾個想學茶藝的但不是同門，能考高級茶藝師嗎？三、如果去廣東加入同門後，能直接考技師嗎？

　　我今晚將廣東茶藝技師培訓班的事電話通知所有天津同門。

　　我本週五晚上的火車去上海，週六去許大師那裡，邢克健有可能從南京辦完事也趕到上海去，我們與許大師簽定做壺協議書後找唐堂師妹商議一下

明年活動的事情。

　祝

　身體健康！

<div align="right">夢石　十月三十一日</div>

范老師：

　您好！我和邢克健、李春光於星期六下午一點左右到了上海百佛園，許四海先生非常熱情地接待了我們。我把明年活動的策劃書給他看了，並歡迎他明年來津參加這項活動，許先生很高興，表示一定去。紀念壺的事情已談妥，考慮到您要十套，所以我們訂了六十套。價格沒變，當場交了一萬元定金，約定最快在一個多月後即可發貨，我們如果都能銷出去，還可以根據需求續訂一些別的款式的四海壺，按許先生說，要「以壺養壺」，這樣明年的活動經費或中心的發展基金就有了一些保障了。

　按許先生的意見，壺底蓋三個章就可以了，四海監製、四海窯和製作者三個印章。正面「飲茶思源」由許先生題寫，背面請您題寫「海峽兩岸茶藝交流二十周年紀念」並落款您的名字。您寫好後，直接傳真給許四海先生或發郵件給我也行（像去年為《今晚經濟週報》「茶緣」版題詞那樣的字體、方式就行），越快越好。如有彙報不詳，您可來電。

　祝一切順利！

<div align="right">夢石匆匆　十一月五日</div>

范老師：

您好！昨天向您彙報上海之行後，又接到邢克健和李春光電話，對定做的這批紀念壺的品質（包括泥料、做工等）都很擔憂，因為他的徒弟們水平高低不一，當時也忘記應該先讓他們做出一套樣品來，到貨時好依據樣品驗收。現在我有個想法，您給許四海先生發題詞傳真時順便叮囑一下質量問題，最好請他們在近日先做出一套樣品，寄來也行，我去上海取回來也行，然後帶上樣品去廣州請您看看，另外有了一套樣品以後，也有利於提前徵訂，大家可以看實物，也可以網上看照片。當否？

夢石　十一月六日

二〇〇八年

范老師：

您好！現將海峽兩岸茶藝交流二十周年紀念活動籌辦情況彙報一下：前些時候與各地同門聯繫了，有很多人已聯繫不上了，能聯繫上的大多數人願意參加這項活動，但是希望臨近時才能確定下來，所以我想只好等臨近時再具體落實外地來參加的同門，並通過各種方式吸引暫未進入同門的茶藝愛好者踴躍報名。

今天與金老師通過電話，紀念壺已經製作完，他們想給北京送貨時順便將壺運到天津來，以免托運受損，估計在四月份能運過來。

紀念證書已印製完畢，每壺一證。

《范增平茶藝文選》排版已完成，現正在校對。

請篆刻家張羽鳴刻製了「行茶十八步」印章一套（價值 6000 元），已由中心顧問李春光買斷，準備製成條幅式印譜，配上書法，成為紀念活動的精美禮品。印章原件屆時可以拍賣。

請音樂人劉利為「三段十八步」行茶法專門譜寫了曲子（適合古琴或古箏演奏），屆時在表演茶藝時請演員演奏。

此項活動已向市文化局備案。

五月上旬將召開一個小型「新聞發佈會」。

王夢石

范老師：

今看學會電子雜誌，得知您將於五月二十七日至六月四日到廣州授課，我想為您方便，能否將活動提前到六月六日、七日和八日這幾天？連同慶祝中心成立兩周年（6月6日是中心成立日）。不然的話您七月份專程再來太辛苦了。我們抓緊籌備，提前舉辦活動應該沒問題。原來還想推遲到兩岸直航後在舉辦（馬英九說7月份實現直航，但不知哪天），現在借您授課來大陸的機會更方便了。如您同意，我們將就立即開始行動起來。

祝您身體健康，一切順利！

夢石　三月三十一日

范老師：

您好！昨天下午召開的理事會，大家都很熱情，對會務工作進行了分工部署，責任到人。其他事項也正積極籌辦，還要印一份彩色會刊，四開銅版紙。我們將盡最大努力做好這次活動。請您叮囑臺灣來的同門，務必攜帶幾瓶臺灣產地的礦泉水（為通過安檢可以走行李托運或者過安檢後在機場候機廳購買），在活動時派上用場。紀念壺韓總已訂購一套。邀請許四海先生的信近日發出，其他嘉賓臨近時看條件再決定是否邀請。

現將活動的公開邀請書發給您，其中會務費需仔細核算後才能確定是六百元還是五百或四百元，暫不提吧。希望您能在電子雜誌上再發佈一次，我們通過其他管道也同時發佈，大陸同門單獨通知、邀請。

祝您身體健康，一切順利！

夢石　四月十四日

附件　二〇〇八年中國天津范增平茶藝思想學術研討會暨海峽兩岸茶藝交流二十周年紀念活動

邀請書：

主辦：天津市范增平茶藝文化發展中心

協辦：臺灣中華茶文化學會

時間：二〇〇八年六月六日至六月八日

宗旨：為紀念海峽兩岸茶藝交流二十周年，加強海峽兩岸茶文化交流活動，對范增平茶藝思想及當今茶藝界的發展現狀進行研討、商榷，共謀發展大計，特舉辦范增平茶藝思想學術研討會暨海峽兩岸茶藝交流二十周年紀念活動。

范增平先生自一九八八年首次來大陸在上海與陶藝大師許四海先生公開談論和表演茶藝以來，二十年間，兩岸穿梭，往返上百次，為振興中華茶藝文化奔走呼號，收徒授業，現有大陸和臺灣弟子數百人之多。屆時兩岸同門將相會於天津，師兄師姐師弟師妹共敘茶緣，增進友誼和瞭解，是盛況空前的一次同門大聚會，為同門和廣大茶藝愛好者搭建一個相互交流、傳授創業經驗的平臺。

活動期間將開展以「兩岸品茗，一味同心」為主題的中華茶藝表演活動，海峽兩岸共泡一壺茶，泡茶用水由臺灣地區產的礦泉水和天津地區產的海雅山泉水溶匯一壺。主泡和助泡分別由兩岸弟子擔任，並為新入師門者舉行「薪火相傳」拜師儀式。還將組織參觀茶產品展銷活動（地點待定）。

為配合本次活動，將由天津市范增平茶藝文化發展中心負責選編《范增平文選》（暫名）一書，並編印《范增平弟子名錄》。

本次活動將由上海許四海陶藝工作室限量製作高檔井欄式紫砂紀念壺六十套（大中小品三種規格），由許四海先生親自監製並題寫「飲水思源」、范增平先生題寫「海峽兩岸茶藝交流二十周年紀念」，按甲、乙、丙01-60編號發行，絕版收藏，並配有收藏證書。

活動期間許四海先生和范增平先生將來津共同親筆簽名並與收藏者合影留念。此紀念壺將由臺灣中華茶文化學會和上海市四海茶具博物館、天津市范增平茶藝文化發展中心各珍藏一套。

本次活動還將發行十套由著名篆刻藝術家刻印的「十八步行茶法印譜」（條幅），並配有收藏證書。

活動期間舉行「三段十八步行茶法」茶藝表演，並配有專門為「三段十八步行茶法」譜寫的樂曲演奏。

初步訂於二〇〇八年五月上旬在天津召開新聞發佈會，邀請有關媒體參加。

本次活動邀請范增平先生和許四海先生等名家親臨出席，機會十分難得，望全體同門及廣大茶藝愛好者、茶業經營者珍惜這次具有深遠意義的盛會，踴躍報名參加。

參加範圍：

海峽兩岸范增平弟子及茶藝文化愛好者。

論文及研討發言選題（論題不限，僅供參考）：

(1) 范增平茶藝思想初探

(2) 「三段十八步行茶法」茶藝的美學原理

(3) 通過學習中華茶藝的收穫和體會

(4) 「兩岸品茗，一味同心」的深遠影響

(5) 「文化同根，茶香同源」的真實意義

(6) 兩岸茶文化交流的前景

(7) 《中華茶人採訪錄》的意義

具體排程：

二〇〇八年六月六日（星期五）全天報到。交會務費，領取會議資料、胸卡和紀念品、禮品。攜帶個人或單位茶藝活動宣傳資料交會務組代為散發。有意拜師者請攜帶一吋照片兩張，有茶藝師職業資格證書等相關資料也應攜帶。

報到地點：夏日荷花酒店一樓大廳接待臺。

報到地址：天津市南開區南馬路八一六之一號（鼓樓南門西側 200 米）

報到後可辦理入住手續，或安排其他賓館、旅店住宿。就近遊覽鼓樓商業區。

晚六點晚餐及品茶會。

六月七日（星期六）上午九點至十一點「二〇〇八・中國天津」范增平茶藝思想學術研討會暨海峽兩岸茶藝交流二十周年紀念活動正式舉行。邀請有關方面領導和專家學者出席。

地點：夏日荷花酒店會議廳

內容：論文交流（分指定發言、自由發言和總結發言三部分），十一點三十全體人員到一樓大廳合影留念。

六月七日中午十二至一點三十就餐。

六月七日下午兩點至五點三十參觀古文化街及海雅茶園、茗雨軒茶府，進行以「兩岸品茗，一味同心」為主題的中華茶藝交流活動，海峽兩岸共泡一壺茶，主泡和助泡分別由兩岸弟子擔任。並在海雅茶園舉行「薪火相傳」拜師儀式。

六月七日晚六點就餐。

六月七日晚餐後就近遊覽天津金街夜景。

六月八日上午九點至十一點三十召開海峽兩岸茶藝文化座談會，就當前茶藝文化方面的一些問題和今後發展方向，深入研究討論，為中華茶藝事業的發展獻計獻策。

六月八日中午十二點至一點三十就餐。

下午：自由活動（觀光購物）

全部活動結束。

本次活動連絡人：王夢石

聯繫電話：13032237426

電子信箱：wangmengshi169@163.com

范增平茶藝文化發展中心

二〇〇八年四月

范老師：

您好！紀念壺已全部到貨。目前已經由部分在津同門和友人購買十餘套（每套定價1200元）。我明天去河北柏林禪寺小住幾日，經與張娜主任商定，將編號60-03號紀念壺贈送給柏林禪寺收藏，您是受「喫茶去」影響從事茶藝文化的，所以柏林禪寺收藏此壺具有特別重要的意義，而且對此壺的推廣宣傳也有一定的作用。如有可能，我想以中心和您的名義邀請明海大和尚來天津出席紀念活動。另外，會務費的問題可能會影響到參加活動的積極性，我想實在不行就免收會務費吧，食宿自理就可以了。開會也花不了幾個錢，從紀念壺的利潤裡出也夠了。大家能來，買把紀念壺或您的論文集，還有「三段十八步行茶法」印譜等等就可以了，或者交會務費四百至六百元負責吃飯和贈送書和印譜？總之，我是擔心同門對收會務費有牴觸情緒，不願來參加了。對此您有何意見？

祝一切順利！

<div align="right">夢石　四月二十九日</div>

范老師：

您好！您早已回到臺灣吧？我和張娜已在安徽學完高級茶藝技師研修班回來。北京《茶週刊》上週三已刊登了活動的四幅照片和文字報導，充分肯定了這次活動的重大意義和您為茶藝事業作出的重要貢獻，收到了很好的效果。我和天津電臺的記者聯繫取得錄音光碟後寫出報導再寄給陳文華的《農業考古》雜誌。然後還要將活動內容出個紀念畫冊。

周師姐的書籍已寄出，但紀念茶一套不能郵寄，郵局規定所有貨物不能寄往臺灣。過過再另想辦法。託人捎帶或者將來賣出匯款給周師姐吧。

祝您一切順利！

<div align="right">夢石　六月二十日</div>

范老師：

您提的意見很好，我也覺得報導文章是有些「頭重腳輕」，我想把您的講話和周師姐等幾個人的發言再仔細聽聽，記錄些主要內容補充到文中去。等過一兩天我改完後發給您再登網上吧。

錄音光碟共三張。等有機會給您保一套。

夢石　七月二十二日

范老師您好：

我和張娜的高級技師證書已拿到。這對於中心將來開展培訓工作等方面都會產生積極影響。我想以中心的名義在中華茶藝電子雜誌上宣傳一下，「名師出高徒」，我們雖然還不敢稱為「高徒」，但經過努力總算取得了高級技師的資格，希望廣大同門也都能不懈地努力，再上新臺階，以增強同門的實力，擴大同門的影響力。

我已和張娜商議，在適當時機爭取召開一次中心理事會，具體研究下一步的工作，安排明年的茶藝活動。

祝您身體健康，萬事如意！

王夢石　十一月十一日

范老師：

您好！今天是海峽兩岸海上和空運正式直航的日子，意義深遠，值得慶賀！將來您往來大陸會更加便利，天津臺北飛機直航單程節省近兩個小時，這為我們從事茶藝文化活動提供了很好的發展契機。

設立辦事處向天津市社團管理局申請備案需要如下資料：

一、臺灣內政部批准中華茶文化學會成立的批文影本（蓋學會章）

二、中華茶文化學會執照（證書）影本（蓋學會章）

三、設立辦事處申請書（蓋學會章）

四、辦事處主任、副主任任命書（蓋學會章）

我草擬了申請書和任命書文本，請您參考，按照臺灣慣例行文，繁體字列印。

以上資料請按掛號信寄至：天津市和平區保定道三十一號　王庚鑫（或王夢石）收即可，郵編：300040

我接到函件後，再補充辦公地點房產證明及無償使用協議書後立即到社團管理局申辦，爭取二〇〇九年一月份成立。如順利成立後，您可在廣州再設一辦事處，如此我們大陸同門南北呼應，可大展宏圖。

另外，發展中心明年一月份開始陸續出刊《茶藝文化》（彩印，報型，4-8 版），為有利於約稿和方便交流，如果能以中華茶文化學會和發展中心合辦的名義最好，如不妥就以辦事處與發展中心的名義合辦，請您決定。

祝　安康如意！

夢石　十二月十五日

附件　關於設立中華茶文化學會天津辦事處的申請書

天津市社團管理局：

值此海峽兩岸三通正式開啟之際，兩岸同胞無不為之歡欣鼓舞，津臺兩地民間文化交流面臨新發展的良好契機，天津地勢優越，文化悠久，經濟發達，交通便利，特別具有發展潛力和活力，為便於進一步促進海峽兩岸茶文化交流活動，弘揚中華民族傳統文化，加強津臺兩地茶

文化活動的聯繫及合作，我會經研究決定設立中華茶文化學會天津辦事處（以下簡稱辦事處），作為我會在天津市的辦事機構。

特此申請，懇切希望貴局盡快批覆。

中華茶文化學會（中國臺灣）

二〇〇八年三月十五日

范老師：

您好！上次給您發郵件提交的辦事處備案資料不知準備好沒有，現在《茶藝文化》第二期（八版）已編排就緒，能否掛上中華茶文化學會天津辦事處協辦？

中心迎新春理事聯誼會訂於一月上旬舉行。

預祝新年快樂！

夢石　十二月二十七日

范老師：

您好！昨與中心顧問李春光先生會晤，談及在津設立辦事處等事宜，李春光說他在古文化街有一處閑置門面房（二樓）三十七平米可無償提供作為辦事處辦公、展示（或經營）所用。初步設想如在此設立辦事處，可作為對外窗口，逐步發展。首先利用李春光有印刷廠和設計公司等優勢創辦一內刊彩印報紙（類似二十周年紀念活動會刊樣式），定期發行，由中心主辦，辦事處協辦，同時籌辦您來電說的「二十周年紀念活動專刊」一事，具體運作待進一步安排。然後陸續開展其他活動及業務，謀求發展。

辦事處與中心並存大有益處，有些事情可以合辦，可以分開辦，靈活機動。

　　辦事處應避免中心的弊端，人員安排不宜複雜，由學會負責任免主任，再由主任提名任免副主任即可，其他根據工作需要由辦事處自行安排辦事人員。如果第一任主任由我來擔任，我將提名李春光為副主任，協助我工作比較得力。

　　辦事處籌建方案另附於後，請您審閱、修訂。下一步按照社團管理部門要求報送有關檔資料，屆時我再函索，爭取在明年一月份掛牌成立。

　　以上設想當否，請您定奪。

　　祝 您身體健康，萬事如意！

<div align="right">夢石敬上
二〇〇八年十二月八日</div>

范老師：

　　您好！今天是海峽兩岸海上和空運正式直航的日子，意義深遠，值得慶賀！將來您往來大陸會更加便利，天津臺北飛機直航單程節省近兩個小時，這為我們從事茶藝文化活動提供了很好的發展契機。

　　設立辦事處向天津市社團管理局申請備案需要如下資料：

　　一、臺灣內政部批准中華茶文化學會成立的批文影本（蓋學會章）

　　二、中華茶文化學會執照（證書）影本（蓋學會章）

　　三、設立辦事處申請書（蓋學會章）

　　四、辦事處主任、副主任任命書（蓋學會章）

　　我草擬了申請書和任命書文本，請您參考，按照臺灣慣例行文，繁體字列印。

以上資料請按掛號信寄至：天津市和平區保定道三十一號　王庚鑫（或王夢石）收即可，郵編：300040

　　我接到函件後，再補充辦公地點房產證明及無償使用協議書後立即到社團管理局申辦，爭取二〇〇九年一月份成立。如順利成立後，您可在廣州再設一辦事處，如此我們大陸同門南北呼應，可大展宏圖。

　　另外，發展中心明年一月份開始陸續出刊《茶藝文化》（彩印，報型，4-8版），為有利於約稿和方便交流，如果能以中華茶文化學會和發展中心合辦的名義最好，如不妥就以辦事處與發展中心的名義合辦，請您決定。

　　祝

　　安康如意！

<div align="right">夢石　二〇〇八年十二月十五日</div>

附件一　關於設立中華茶文化學會天津辦事處的申請書

天津市社團管理局：

　　值此海峽兩岸三通正式開啟之際，兩岸同胞無不為之歡欣鼓舞，津臺兩地民間文化交流面臨新發展的良好契機，天津地勢優越，文化悠久，經濟發達，交通便利，特別具有發展潛力和活力，為便於進一步促進海峽兩岸茶文化交流活動，弘揚中華民族傳統文化，加強津臺兩地茶文化活動的聯繫及合作，我會經研究決定設立中華茶文化學會天津辦事處（以下簡稱辦事處），作為我會在天津市的辦事機構。

　　特此申請，懇切希望貴局盡快批覆。

<div align="right">中華茶文化學會（中國臺灣）</div>
<div align="right">二〇〇八年十二月十五日</div>

附件二　任命書

　　為進一步促進海峽兩岸茶文化交流活動，弘揚中華茶藝，經研究決定，任命王庚鑫（夢石）先生為本學會天津辦事處主任

中華茶文化學會

理事長：范增平

二〇〇八年十二月十五日

附件三　任命書

　　為進一步促進海峽兩岸茶文化交流活動，弘揚中華茶藝，經研究決定，任命李春光先生為本學會天津辦事處副主任

中華茶文化學會

理事長：范增平

二〇〇八年十二月十五日

二〇〇九年

范老師：

　　您好！我已訂好三月一日下午到廣州，三月六日上午返回的機票。

　　天津同門李由林說有事情找您，希望您給他打個電話。

夢石　一月十二日

天津市范增平茶藝文化發展中心近年來工作報告

我天津市范增平茶藝文化發展中心，是經天津市社團管理局批准於二〇〇六年六月六日成立的，業務主管單位是天津市文化局（現天津市文化廣播影視局），業務範圍是：策劃、舉辦茶藝文化交流活動；培養、舉薦茶藝文化專業人員；編輯、研究茶藝文化資料文集；提供茶藝文化相關服務。

我中心自成立以來，嚴格按照《民辦非企業單位（法人）章程》的規定，遵守憲法法律法規、國家政策，遵守社會道德規範，積極熱心於面向社會普及發展茶藝文化。

我們建立了財務管理制度，按照《民間非營利組織會計制度》配備了財務人員，建立了各種帳簿，並接受理事和監事的檢查和監督。在開展自律與誠信建設活動方面，我們按照市社團局下達的《關於繼續做好民辦非企業單位自律與誠信建設活動的通知》精神，理事會制定了活動計畫和措施，結合宣傳、推廣茶藝文化，服務於社會各界愛茶人士，為建設和諧社會發揮作用。

我中心開展的社會服務活動主要有：

二〇〇七年春節期間配合市海河辦等單位舉辦的迎春活動進行了茶藝表演和茶文化知識的宣傳普及工作，受到有關部門的嘉獎。四月份我中心舉辦了「臺茶飄香品茗會」，邀請愛茶群眾免費品嚐臺灣烏龍茶，並通過講解，使人們認識和瞭解臺灣烏龍茶，掌握鑑別臺製茶和臺茶的辨別能力。大家品嚐了獲得臺灣冬季比賽茶頭等獎的凍頂烏龍茶，鑑賞了幾種臺製烏龍茶和臺灣本地烏龍茶。還由我中心的茶藝師演示烏龍茶的臺式泡法，受到好評。

另外，我中心為紀念端午詩人節，弘揚中國傳統茶文化，策劃並舉

辦了「丁亥年端午節茶詩朗誦會」一些有關社團組織的負責人和許多茶藝文化愛好者等出席了茶詩朗誦會。來自各行各業的業餘詩詞愛好者、茶文化愛好者和朗誦愛好者歡聚一堂，大家一致認為：我國是茶的故鄉，也是詩的國度，茶詩是中國茶文化的重要載體，「芳茶冠六情，溢味播九區。」歷代愛茶詩人創作了大量茶詩，異彩流光，燦若星漢，成為中國茶文化的絢麗瑰寶。當代茶文化復興後，茶詩創作更是百花齊放，爭奇鬥豔。茶詩朗誦會上氣氛熱烈、祥和，與會者饒有興趣地品飲了西湖龍井、鐵觀音等名茶，品嚐了我中心提供的端午節的傳統食品粽子，朗誦古代名家的經典茶詩和天津詩人創作的當代茶詩，期間還穿插了由我中心茶藝表演隊表演的「三段十八步行茶法」茶藝節目，受到大家的熱烈歡迎。此項活動在《中華合作時報》、人民網、天津茶商網等眾多媒體發佈消息，社會迴響較大。

我中心和新文化茶城黑珍珠茶莊邀請中國工藝美術大師顧紹培之女、著名工藝美術師顧勤來津，召開壺友交流會，顧勤耐心解答壺友提出的問題，大家為我中心給壺友們創造這樣好的機會表示深深的謝意。

我中心邀請臺灣普洱茶專家石昆牧先生來津，在南市新文化茶城舉辦經典普洱品鑑會，與幾十位普洱茶文化愛好者聚集一堂，交流切磋。

二〇〇八年初，我中心主要負責人在天津人民廣播電臺生活頻道舉辦《茶文化漫談》系列講座，共計六講，直接面向廣大市民宣傳普及茶藝文化知識，取得了很好的社會效果。

二〇〇八年是海峽兩岸茶藝交流二十周年，為加強海峽兩岸茶文化交流活動，對當今茶藝界的發展現狀進行研討、商榷，共謀發展大計，我中心在二〇〇八年七月中旬舉辦海峽兩岸茶藝交流二十周年紀念活動。紀念活動在座落於鼓樓商業旅遊區的夏日荷花大酒店舉行，共有近

百名與會者。在各位來賓當中，有來自祖國寶島臺灣的范增平先生等臺灣茶藝界人士和來自全國各地的茶文化專家及茶人朋友，海峽兩岸茶藝界的人士歡聚一堂，共同慶賀，就茶藝文化的發展進行了深入研討。活動期間還在天津古文化街海雅茶園舉行了以「兩岸品茗，一味同心」為主題的中華茶藝表演活動，海峽兩岸茶人共泡一壺茶，當臺灣茶人把從寶島帶來的泉水和天津的海雅山泉水緩緩溶匯在一壺這一激動人心的時刻到來，在場人員無不為海峽兩岸同根同源血濃於水的手足之情所感動。全國很多有影響的茶文化報刊等媒體對此次活動都作了詳細報導。我們作為一個民間組織，能夠組織這樣意義重大的活動，給海峽兩岸茶人留下美好的印象，為天津茶藝界贏得了榮譽，為促進海峽兩岸的民間文化交流做出了貢獻。

二○○八年九月，首屆京津冀三地茶館經濟區域合作研討會暨第九屆河北金秋茶會在河北省邯鄲市舉行。我中心負責人應邀參加活動。此次金秋茶會上，來自河北、北京、天津各地茶館業主，在「首屆京津冀三地茶館經濟區域合作研討會」上共謀大計，專家們就中國茶館的歷史、現況、經營做了較為細緻的闡述，並與茶館業主就「茶館區域合作」問題做了進一步的探討。我中心負責人在研討會上發言，對京津冀三地茶文化活動開展情況作了認真分析，找到長處和不足，並表示希望能將三地交流合作形式長期堅持一下去。另外，也對茶葉的經營發表了建議，比如可以專開養生茶館，引導患者科學飲茶；培養茶療師，讓茶葉從更多的管道為大家帶來健康。這些都為中國茶產業的發展拓寬了思路。

在天津國際茶文化研究會主辦的二○○九年茶文化論壇暨迎新春聯誼會上，我中心負責人就飲茶藝術等方面在會上作了學術研討報告，受到與會者好評。

我中心還經常開展茶藝文化免費講座，為廣大市民和茶藝文化愛好者義務講授茶藝文化知識。在臺灣中華茶文化學會和廣東省財經學校共同舉辦的海峽兩岸高級茶藝師、茶藝技師研習班已舉辦過六屆，我中心負責人多次應邀前往義務講授茶藝文化知識。為促進兩岸交流作出貢獻。

　　為使青少年對中國傳統文化方面有更深瞭解、並得到有效提升，在二〇〇九年三月份，我中心配合愛樂鈴教育中心特針對此方面開展了少兒茶藝教師的培訓，對來自全市幼稚園的數十名教師進行了茶藝師資培訓，現在她們已能夠擔負起少兒學習茶藝的輔導工作，受到家長的歡迎，特別是最近天津市青少年活動中心開設的少兒學茶藝課程（師資經我中心培訓），《今晚報》、《每日新報》都作了報導。

　　在二〇〇九年九月份，我中心負責人出席了由市茶業協會和由一商茶葉交易中心舉辦的兩次茶文化論壇，分別作了關於茶館行業發展、茶文化產業、茶藝培訓方面的學術發言。

　　二〇〇九年十一月和十二月份，我中心負責人分別擔任天津市第二屆高級茶藝師的茶席設計課程的主講、輔導和考評鑑定工作，為培養天津茶藝人才做出了貢獻。

　　二〇〇九年十二月，我中心與箏和天下（北京總部）直屬天津古箏藝術中心簽訂了合作協定，雙方將開展以茶藝培訓為主的多項合作，並已陸續開始實施。

　　今後，我們要在業務主管單位市文化廣播影視局的指導下，在規定的業務範圍內多搞些豐富多彩的活動，為共同創建和諧的天津作出新的貢獻。

二〇〇九年十二月三十一日

二〇一〇年

范老師您好：

近日《天津日報》以半版篇幅刊登「光榮榜」，內容是經市人民政府同意，決定對天津市范增平茶藝文化發展中心等九十七家先進社會組織予以表彰。我中心成立近四年來舉辦了大量豐富多彩的茶藝活動，如今受到社會好評和政府肯定，獲此榮譽可喜可賀，倍受鼓舞。

中心目前已與箏和天下（北京總部）天津古箏藝術中心正式簽署合作協定，開展以茶藝培訓為主的多項合作，古箏中心提供場地（在鼓樓文化旅遊商業街）並配有專職人員，我中心提供師資力量，預計雙方將會相互促進、共同發展。

中心理事會將在春節期間召集會議，總結本屆理事會工作，商議第二屆理事會籌備事宜。范老師您對我中心下一步的工作和發展前景有何指導意見，望多多賜教！

祝您身體健康，萬事如意！

<div style="text-align:right">夢石　一月九日</div>

范老師您好：

您現還在大陸嗎？您說七月底可能到京津來是否能成行？如方便的話，七月二十四、二十五或二十六日天津有個茶文化藝術節活動，是天津日報和河西區政府舉辦的「二〇一〇西岸藝術節」系列活動之一，地點在人民公園花戲樓，由研究會主辦，中心協辦，具體由我操辦。我想搞個名家茶藝講座，請您來講講，目的是鼓舞一下群眾對茶文化的熱情和提高學習茶藝的興趣，如您能來，必將進一步擴大茶文化的影響。組委會可以負責接待工作，

主要看您的時間安排請您決定。

目前酷暑，望您注意身體，多加保重！

<div align="right">夢石　七月九日</div>

天津市范增平茶藝文化發展中心近期活動

一、箏和茶藝走進天津大學校園。

五月二十九日，為了更好地傳承古箏音樂和茶藝文化，豐富大學校園生活，讓喜歡傳統文化藝術的廣大同學能更近距離地體會其魅力，天津市范增平茶藝文化發展中心與箏和天下天津古箏藝術中心合作，在天津大學舉辦了「箏韻校園・品茶人生」——箏和天下、箏與茶藝沙龍走進校園系列活動。

本次活動以弘揚優秀傳統文化，讓古箏藝術、茶藝文化走進大學生的課餘生活為目的，通過公益性沙龍的形式，把古箏音樂文化和茶藝文化面對面與每一位莘莘學子交流、互動，同時培養各位學員朋友的對傳統文化藝術的深刻瞭解、陶冶情操、緩解壓力、修身養心。

活動期間，箏和天下古箏藝術教研中心副主任、湖南省民族管弦樂學會副秘書長鍾芳潔老師為大學生們演奏並講解了多首古箏樂曲，來自天津市范增平茶藝中心的國家高級茶藝技師、中華茶藝高級講師王夢石和國家高級茶藝師、中華茶藝講師董麗珠、曲素音分別為大學生們講授了茶詩詞賞析、茶葉基礎知識和「三段十八步行茶法」茶藝表演，大學生們在茶藝師的輔導下進行了泡茶實踐，表現出了對茶藝的濃厚興趣。

二、箏和茶藝雙修、專修班陸續開課。

隨著人們生活水準的日益提高，中國傳統文化不可抗拒的蓬勃和發

展，以及人們在工作之餘對生活品質的越加重視，對心靈空間的深切關注，一種以「茶」為主體的休閑方式越來越受到人們的青睞。為此，天津市范增平茶藝文化發展中心與箏和天下古箏藝術中心通力合作，隆重推出了「箏和茶藝‧雙修專修」交流培訓活動，招收對象是愛古箏、愛茶藝之人。六月五日，茶藝專修班正式開課，學員中既有父女同修，也有母女同修，而且有的學員正在學習古箏藝術。為了更好地體現箏與茶的和諧交融，培養出古箏、茶藝兩棲人才，茶藝專修班學員均可獲得由箏和天下古箏藝術中心提供的六至八人古箏體驗課二次。

茶藝專修班師資全部是范增平先生在津弟子，由國家高級茶藝技師、中華茶藝高級講師王夢石和國家高級茶藝師、中華茶藝講師董麗珠、曲素音擔任主講；選用的基本教材是天津市范增平茶藝文化發展中心編印的《范增平茶藝文選》和《中華茶藝教程》，參考教材是王夢石編著的《玉指冰弦茶藝人》，茶藝實操的練習和考試主要是范增平先生的「三段十八步行茶法」。

三、天津市范增平茶藝文化發展中心順利換證。

六月六日，天津市范增平茶藝文化發展中心在天津市民政局行政許可中心順利完成了換證工作。新的民非單位證書自二〇一〇年六月六日起至二〇一四年六月六日到期。中心將於近期正式召開第二屆理事會第一次會議，研究部署今後四年的工作規劃。

范老師：

　　非常高興您能來出席開幕式。我七點三十到天津站接您，早餐後直接去人民公園活動現場。

　　具體安排二十三日您到北京後我再與您聯繫。

　　祝一切順利！

<div align="right">夢石　七月二十一日</div>

范老師您好：

　　中心與王存國的中華花戲樓合作辦學的事情正在準備資料，預計過幾天就報到區勞動部門。

　　王存國說如有時間十一月份就到廣州參加海峽兩岸茶藝師研習班，想直接考茶藝技師，不知可行？需要準備什麼材料？另外郭晨也決定和馬林勇等一起去，考高級茶藝師。

　　我在天津農學院的中國茶文化選修課已順利開始講課，有一八○多學生選修，分為兩班。其他無事。

　　祝您和全家中秋節日快樂！

<div align="right">夢石　九月二十一日</div>

范老師您好：

　　天津馬林勇等四人已訂十一月二十六日下午的機票，他們下機後乘機場大巴到市內，然後搭出租車去學校報到，不用麻煩學校去接了。他們四人中的馬林勇、秦昳昕、姚磊是直接考茶藝技師的，已按照您的要求進行準備，請您提前辦理好高級中華茶藝師證書。郭晨是考高級茶藝師的，他們均已取

得大陸中級茶藝師資格。

我因農學院講課未完，不能去廣州了。中心副主任、茶藝技師董麗珠師妹屆時將去廣州，可能在學習結束後陪姚磊在廣州遊玩幾天。

祝您一切順利！

夢石　十一月八日

范老師您好：

董麗珠託我問您，有一本臺灣出版的書《破虜將軍──岳飛》您能否方便幫忙替她買一本帶到廣州去，她將於十二月五、六號或之前去廣州見您。

其他無事。

祝萬事如意。

夢石　十一月十九日

附件　師父理論的完整性

師父建構的「茶藝學」是否真能成為一門學科？若以哲學的角度來審視，它達到「澄清概念，設定判準，建構系統」。

一、師父講課時，首先就是澄清茶藝的定義，在《學茶筆記（一）──記范增平老師講茶》的「茶道茶藝茶文化來龍去脈」文中，有師父認可的說明。

二、師父為茶藝的價值、茶人的定位、茶藝美學的方向設立了判準，師父認為茶藝的核心是良心，茶人要是社會的君子，茶藝的美是淒美，在《學茶筆記（一）──記范增平老師講茶》的「思索中華茶文化發展方向──范增平茶藝思想初探」、「茶藝美學」、「中華茶藝的體統」文中有粗淺的紀錄。

> 三、師父以「三段十八步行茶法」為修行的起點，建立「知以求行，行以求知」的下學而上達的系統，貫通茶藝茶道，使學茶的人可在誠敬的行茶過程中，有所感悟，往圓滿的人生邁進。
>
> 周本男

（六）在交流中不斷增進兩岸人民的共識

上世紀九〇年代，在臺盟上海市委接待臺胞的過程中，有一位臺胞是不得不提及的，那就是臺灣中華茶文化學會理事長、在臺范仲淹後裔范增平先生。范增平先生從一九八八年起，就數十次往返於臺灣與大陸之間，積極致力於推廣中華傳統文化的交流交往，用范增平先生自己的話說，就是「兩岸雖然分割數十年，但兩岸人民的文化是同源的，我就是要用中華文化源遠流長的茶文化來促進兩岸人民的交往，擴大兩岸文化的交流，在世界範圍內弘揚中華淵博精深的傳統文化」。

為了促進和擴大兩岸文化的交流，增進兩岸民間的往來，臺盟上海市委對范增平先生宣傳、推廣的茶文化理念予以了積極配合、大力協助，做了大量的工作。范增平先生在滬期間，臺盟上海市委在上海市政協、中共上海市委統戰部的指導和幫助下，使其多次與大地文化社、國際交流服務部、上海市商委、上海新亞集團等單位聯繫、洽談籌建上海茶文化博物館、開設主題茶藝館等事宜。市政協副主席、市委統戰部部長毛經權、市政協秘書長陳福根等有關領導也多次會見范增平先生，對范增平先生為弘揚中華文化、促進兩岸交流的努力給予高度肯定和讚賞，范增平先生也對臺盟上海市委給予的配合和幫助表示感謝。

在范增平先生來滬期間，臺盟上海市委多次組織了有關人員與范增平先生及其同行的座談和交流。通過交流與溝通，范增平先生等臺胞更加瞭解大

陸的對臺方針政策，更加清楚的看到兩岸交流交往的不可逆轉之勢；臺盟市委也在交流與溝通中意識到弘揚中華文化的重要性，看到了中華文化在促進兩岸和平統一過程中的重要作用。為此，一九九一年四月，在上海市政協七屆四次會議上，臺盟上海市委提交了一份《關於提倡國飲，推廣茶藝館（室）》的提案，提案建議：「為豐富發揚民族文化，淘冶人民情操，提高人民素質，有利於增加高尚的休息娛樂場所，應多宣傳提倡國飲，開設茶藝館（室），以利茶文化在上海的發展，以利增加旅遊特色，振興茶葉和茶器行業，以利於與日本等國開展國際文化交流。」提案的提出受到了市政協領導和相關部門的高度重視。同年八月，市政府財貿辦公室、市茶葉公司、新亞集團就提案的落實與臺盟上海市委進行磋商，在一年不到的時間裡，即在金陵東路一七七號上海市茶葉公司底樓（原汪裕泰茶莊舊址）開設了汪怡記茶館。十一月，市政協提案委員會專門組織部分委員視察了「汪怡記茶館」，並通過臺盟上海市委邀請范增平先生在現場演講和表演。范先生的演講和表演使眾多委員對中華茶文化的精髓和底蘊有了新的認識和理解。上海市政協副主席王興、臺盟上海市委副主席范新發等在現場作了講話。這次活動不僅加深了兩岸人民的交流與互動，更是為弘揚中華傳統文化起到了積極推動作用。

　　為了更進一步弘揚我國五千年的文化傳統，紀念先人的業績和功德、加深兩岸人民的交流交往，蘇州市人民政府在一九八九年九月，舉辦了「范仲淹誕辰一千周年」紀念活動，范仲淹的後裔、全國政協委員、臺盟上海市委副主席范新發，全國人大代表、上海市港務局副局長范增勝，原上海市政協秘書長范征夫及在臺的范氏後裔范增平、范光陵、范姜瑞及其家族數十人應邀前往蘇州參加這一紀念活動，出席了活動的開幕式及拜謁范氏祖墓等活動。在「范仲淹誕辰一千周年紀念展覽」開幕式上，蘇州市長俞興德，紀念范仲淹誕辰一千周年籌備委員會副主任、蘇州市政協副主席謝孝思分別講了

話。在臺范氏後裔范增平先生也在開幕式上講話，他感謝蘇州市各界隆重舉行范仲淹千歲紀念活動，並對今天在這裡和大陸范氏後裔一起參加紀念祖先的儀式，感到十分高興。他說，范文正公的「先憂後樂」的思想，一千年來，在國內外產生了深遠的影響，永為天下古今景仰和思慕。他希望通過紀念活動，能促進海峽兩岸更多的交往和瞭解，早日實現祖國的和平統一。

兩岸同胞一行追思先祖范仲淹的業績和功德，不勝景仰，表示臺灣和大陸的范氏後裔是同祖同宗，一定要繼承和發揚先祖所倡導「先天下之憂而憂，後天下之樂而樂」的高尚思想和精神，以推動兩岸人民共同為國家、為民族的興旺發達、為振興中華，統一祖國貢獻力量。

范增平先生是自一九八七年十一月兩岸開始交流交往以來，眾多來滬臺胞的一個縮影。兩岸開放不久，臺盟作為與臺灣有著千絲萬縷聯繫的黨派組織，充分發揮自己的優勢，為促進兩岸人員的往來做了大量工作。政府各相關部門也是對范增平先生等所有來滬及大陸地區的臺胞，以及他們所進行的各項交流活動提供積極的幫助，在促進兩岸交流交往的同時，提高了臺胞對大陸現狀和對臺方政策的瞭解和認可。另一方面，通過雙方多方位、多管道的溝通，以范增平先生為代表的廣大臺胞也深切體會到「同宗同源同文化」的親情，充分意識到海峽兩岸交流交往的重要性和迫切性。范增平先生就曾多次主動邀請了臺灣文化界、經濟界、政界及媒體的知名人士來大陸參觀訪問，通過這些人士在大陸的參訪活動，擴大了兩岸民間的交流交往，消除了許多人為的隔閡，為祖國的和平統一大業作出了一定的貢獻。（原文收錄在上海文史資料選輯《上海臺盟專輯》2010 年第 3 期，總第 136 輯）

<div align="right">石朝英／撰</div>

（七）范增平的茶藝

茶是物質的、有形的；佛教講修行是精神的、無形的。何以物化生活的必需品與精神相結合？何以平凡的茶與強調放下修心靜慮的佛教搭成橋？

世間人都在忙，忙什麼呢？可能自己都不是很清楚！不清楚，所以社會亂，人不知向內自我反省，不知向前努力，以至於身心靈都處於空洞無依的狀態。因為心靈空虛，所以找刺激；因為心無所依，所以容易造惡。如憨山大師《夢游集》中提到：「日月如飛鳥，乾坤似轉丸；浮生忙裡度，誰向靜中看。」為了不斷追求物欲，而忽略自己內心珍貴的寧靜世界。要在靜中看到自己，除了宗教的力量之外，必須借助社會文化的方法來引導眾生得到自覺的真智慧。因此，筆者認為因為生理的需求而喝茶、因為心靈的必須而品茗所形成的茶藝過程應該是一個適合現代人的最佳助緣。

　　范增平教授秉持著苦行僧的精神，一步一腳印任重道遠的從事茶文化的弘揚。他簡約度日，對自己有信心，也具足了相當的勇氣，在動靜調柔的心境下，辦過「良心茶藝館」、「以茶為媒介，以喚醒現今社會之真實良心」，透過茶藝演繹實踐茶道的精神深入人心，改善人類空洞的心靈，他認為只要是利於眾生，他就甘之如飴的往前走，始終如一。

　　「學茶藝的目的在提升一個人的生活品質」，要提升生活品質之前，不可或缺的是過程與經驗。從無到有，從開始到結束，從出發地到目的地，都必須要有過程這個重要的環節，才能產生結果，才能圓滿。這個過程就是過去的因，過去的因就是福德與智慧的積聚與修得。簡而言之，茶藝過程是一條通往最高境地不可或缺的大道。

　　學佛很好，發心要學佛，但是要有善知識指引一條門路，跟隨一位善知識學習方法，比如最基本的「學佛行儀」，學好基本的規範、法則，才能如理如法的進入佛法的堂奧。以佛家「相由心生」的意義而論之，由於內在之純真、無邪、無妄念的靜定功夫，所呈現出來一種是真、善、美的外在安詳、和諧、睿智。學習茶藝也是如此，茶藝是一種禮儀，涵蓋了禪、道、儒思想的「三段十八步行茶法」茶藝，具體表現整個東方文化，茶藝雖然是一套理論，卻可以踏實的在生活中實踐，而實踐茶藝之中也不失茶道精神內

涵。所以，茶藝是借著行茶理論規範自己，提升自己的內在美。這個理念與佛教的因果論是互通的，與佛教的修行過程是相同的，要達到成佛的最高境界，必須在生活中透過佛法的熏習，透過自省，反觀自照的工夫，才能有去惡存善、暗去明顯，愚癡離去則智慧開啟。

范增平教授借著茶藝來行銷中華文化；借著有形的藝術表演中華文化內在精神；借著中華茶文化之學來顯發生命本有的慈悲與智能。這一條茶文化的寬廣道路，他已經為社會的民族精神、為國家的民族文化劈荊斬鐵的開了出來，失落後的文化重回人們的心中，是何等的感人。

筆者認為「三段十八步行茶法」茶藝包含了技藝和藝術兩方面，就是科學的啟發和人文精神的提升。由茶藝開啟出藝術的內涵，乃屬於「道」，所以「藝通於道，道與藝合」，如此地，心淨澄明的無限智慧就開拓出來。故說，人生需要覺，茶藝可令人覺，有覺才有美好的人生，人生美好社會也會更好。

<div align="right">釋圓誠／撰</div>

（八）范增平先生來大陸傳播茶文化二十周年紀念活動

二〇〇八年是臺灣茶藝大師范增平先生來大陸傳播茶文化二十周年的紀念年，所有大陸拜范先生為師的同門分別在北京、天津、廣州和石家莊舉行了各種形式的慶祝活動。

早在二〇〇八年春天，北京同門就開始籌備此次紀念年的北京站的慶祝活動。大家委託北京泰元坊茶文化發展有限公司的同門，遠赴雲南臨滄，嚴格挑選了上千年及幾百年古茶樹的毛料，精心壓製包裝，製成了限量版的《范先生來大陸傳播茶文化二十周年紀念茶》。《紀念茶》包括一張四百克的普洱生餅和二十張一百克的普洱生餅，象徵著范先生二十年來不求回報、一心一意地推廣中華茶文化的赤子忠誠和大師風範。《紀念茶》茶質極佳，且內飛、外包紙及禮品盒上均有范增平先生授權的頭像、名字及親筆簽名，極

具收藏及品鑑價值。《紀念茶》製成後不到一個月，其專為此次北京站活動發售的一百套限量版就被北京同門及北京泰元坊茶藝培訓中心的學生們搶購一空。而此次北京站活動的全部費用，來自《紀念茶》的認購茶款，所以所有有幸擁有《紀念茶》的同門和學生們都感到無比自豪。

二〇〇八年六月八日，范增平先生及臺灣同門彭垣榜、圓誠法師一行來到北京，與北京幾位同門小聚。九日上午，范先生在泰元坊茶藝培訓中心所在地中化大廈多功能廳，舉行了精彩的報告會，報告會的內容包括〈中國茶產業的發展〉、〈茶人風範〉及〈風靡全球的下午茶〉，近百位泰元坊茶藝培訓中心的學生聆聽了老師的賜教，好評如潮，感慨萬千。九日下午，北京同門齊聚泰元坊，舉行了「拜茶藝大師范增平先生為師」的拜師儀式。此次參加拜師的弟子共有三十五位，其中三十三位是泰元坊茶藝培訓中心已經畢業的學生。這些學生均為各行各業的精英人物，有較高的受教育程度和社會地位，最重要的是都擁有一顆愛茶之心和謙虛胸懷，願意跟隨先生，協同各位同門，在茶藝人生的道路上探索修習。拜師儀式上，每位弟子均向老師行傳統的叩首禮，張旭女士、陳翯華先生代表拜師弟子發言，表達了對范先生的敬仰和對泰元坊的熱愛。黎敏師姐、包勝勇師兄代表同門致歡迎詞，鼓勵大家跟隨先生，傳承先生的擔當和超然，好好愛茶，好好生活，范先生的收徒感言字字珠璣，意味深長，而薪火相傳的儀式更是莊嚴肅穆，感人至深。儀式結束後，同門弟子紛紛跟先生合影，並請范先生為自己收藏的《紀念茶》簽字留念，整個會場一片感恩之情，祥和之意，也標誌著拜師儀式的勝利結束。

此次臺灣茶藝大師范增平先生來大陸傳播茶文化二十周年北京站的紀念活動由中央人民廣播電臺進行了全程專題報導，北京泰元坊的出色工作也得到了范先生、各位茶文化專家、同門弟子及各界學生的一致好評。

<div align="right">黎敏／撰</div>

學茶筆記（二）

隨師喫茶去

茶文化叢刊 1303A02

作　　者　王夢石
責任編輯　楊芳綾
特約校稿　林秋芬
發 行 人　陳滿銘
總 經 理　梁錦興
總 編 輯　陳滿銘
副總編輯　張晏瑞
編 輯 所　萬卷樓圖書股份有限公司
排　　版　菩薩蠻數位文化有限公司
印　　刷　森藍印刷事業有限公司
封面設計　菩薩蠻數位文化有限公司
發　　行　萬卷樓圖書股份有限公司
　　　　　臺北市羅斯福路二段41號6樓之3
　　　　　電話 (02)23216565
　　　　　傳真 (02)23218698
　　　　　電郵 SERVICE@WANJUAN.COM.TW
香港經銷　香港聯合書刊物流有限公司
　　　　　電話 (852)21502100
　　　　　傳真 (852)23560735

ISBN 978-986-478-238-3（平裝）
2019年3月初版一刷
定價：新臺幣380元

國家圖書館出版品預行編目資料

學茶筆記（二）── 隨師喫茶去 / 王夢石著.
-- 初版. -- 臺北市：萬卷樓, 2019.03
面；　公分
ISBN 978-986-478-238-3（平裝）

1.茶藝 2.茶葉 3.文化

974.8　　　　　　　　　　107021030

網路購書，請透過萬卷樓網站
網址 WWW.WANJUAN.COM.TW
大量購書，請直接聯繫我們，將有專人為您服務。
客服：(02)23216565 分機610

● 萬卷樓圖書公司：http://www.wanjuan.com.tw/
● 萬卷樓Facebook：https://zh-tw.facebook.com/wanjuanbook